高等院校艺术与设计类专业"互联网+"创新规划教材

影视艺术概论
（第3版）

主编 梁 颐

内 容 简 介

全书分为三部分：本体篇、内容篇、发展篇，内容包括电影的诞生与发展、世界电影流派、中国电影的历史步履、电视艺术与文化、影视艺术的语言、影视作品的内容配置、电影的类型、电视节目分类和新媒体与影视艺术的发展。

本书结构严谨、内容丰富、条理清晰、理论明确易懂、选材适当，既可作为全国影视艺术相关专业的教材，也可作为对影视艺术感兴趣或从事相关工作人员的参考用书。

图书在版编目(CIP)数据

影视艺术概论/梁颐主编．—3版．—北京：北京大学出版社，2022.7
高等院校艺术与设计类专业"互联网＋"创新规划教材
ISBN 978-7-301-32774-6

Ⅰ.①影…　Ⅱ.①梁…　Ⅲ.①影视艺术—概论—高等学校—教材　Ⅳ.①J90

中国版本图书馆CIP数据核字(2021)第274751号

书　　名	影视艺术概论（第3版） YINGSHI YISHU GAILUN（DI-SAN BAN）
著作责任者	梁颐　主编
策划编辑	李彦红
责任编辑	曹圣洁　李彦红
数字编辑	金常伟
标准书号	ISBN 978-7-301-32774-6
出版发行	北京大学出版社
地　　址	北京市海淀区成府路205号　100871
网　　址	http://www.pup.cn　新浪微博：@北京大学出版社
电子邮箱	编辑部pup6@pup.cn　总编室zpup@pup.cn
电　　话	邮购部010-62752015　发行部010-62750672　编辑部010-62750667
印 刷 者	三河市博文印刷有限公司
经 销 者	新华书店
	889毫米×1194毫米　16开本　11.25印张　360千字
	2013年1月第1版　2017年1月第2版 2022年7月第3版　2024年1月第3次印刷
定　　价	68.00元

未经许可，不得以任何方式复制或抄袭本书之部分或全部内容。
版权所有，侵权必究
举报电话：010-62752024　电子邮箱：fd@pup.cn
图书如有印装质量问题，请与出版部联系，电话：010-62756370

第 3 版前言

影视艺术作为 20 世纪伟大的发明之一，一出现就具有让其他艺术形式望尘莫及的神奇力量。它改变了人们的生活方式和思维方式，从而受到人们的广泛关注。

影视艺术的神奇魅力在于它不仅是具有高科技含量的艺术形式，而且作为现代社会强有力的大众传播和娱乐媒介，不知不觉就改变了人们的生活方式，占领了人们相当一部分的物质空间和精神空间。随着媒介技术的不断进步，影视艺术在人们的生活中扮演着越来越重要的角色，不仅成为人们日常生活中休闲娱乐的主要方式，而且在学科学习中占有重要的地位。

影视艺术的科学性和专业性要求该领域的学习者和从业者掌握系统、全面的影视艺术知识。那么，什么是影视艺术？在影视艺术的历史长河中，都发生过什么？影视艺术的具体内容通过哪些形式得以表现？为什么总是出现灰姑娘和美人鱼的题材？为什么是由这几位演员来出演这部影片？影视作品的题材、演员是如何选定的？新媒体的繁荣将如何影响影视艺术的未来发展？

相信这些问题是每位学习者或对影视艺术感兴趣的人都会遇到并且想要了解的。本书的编写思路就是针对这些疑惑，逐一并全面地阐释影视艺术这个领域的理论知识，让读者少走弯路，很快进入神秘的影视艺术大门，领会其中的关键所在，从"门外汉"成为"圈内人"，并使读者通过行之有效的理论学习，快速有效地将理论应用于实践，帮助读者真正地学以致用。

本书分为三部分，共九章。

第一部分为本体篇，包括前五章，主要阐释影视艺术的本质和基本内容，让读者知道究竟什么是影视艺术。为了使读者成功地迈出从"门外汉"到"圈内人"的第一步，前三章主要讲述电影画像，勾勒出一幅电影发展的示意图，让读者对电影产生清晰而明确的印象。通过前三章的学习，读者可以认识并掌握电影的诞生与发展情况，脑海中能够快速地形成清晰的电影发展脉络，对经典影片等形成比较全面、清晰的认知。第四章主要介绍电视艺术及电视文化对消费社会的引领和建构，通过该章的学习，读者可以对电视艺术产生明晰的认知。第五章主要介绍影视画面、镜头、构图、影视声音及蒙太奇。前五章学习结束后，读者就初步掌握了影视艺术专业必备的基本理论知识。

第二部分为内容篇，包括第六、七、八章。顾名思义，通过这三章的学习，读者可以了解影视作品中最重要的"内容"部分，如果没有"内容"，影视作品也就无从谈起了。第六章介绍如何选择影视作品的内容，包括影视作品根据商业美学选材的规则，母题、大片的基本创意特征和营销特征，欲获成功的影视剧对母题的运用原则及影视剧运用母题的发展态势。第七章主要介绍人们从习惯上对电影的分类，包括纪录片和故事片，以及真人电影和动画片。第八章主要介绍了电视剧、电视艺术节目、电视纪实节目。

第三部分为发展篇，即第九章。影视艺术的学习是开放的、灵动的，而绝非僵死的。因为影视艺术与时代紧密结合、与技术密切相关，所以第九章结合飞速发展的时代大背景，立足于媒介技术发展的前沿，主要介绍媒介融合时代新媒体的发展及其对影视艺术的影响，并展望了影视艺术的未来。

为了适应"应用型"人才的培养需要，本书的体系和结构都有所创新，注重基本理论与前沿问题的紧密结合，重视理论知识和实践能力的同步提升，在实用性方面有很大改进。本书的主要特点如下。

（1）系统性。本书系统、清晰、全面地介绍了影视艺术的科学体系及最新发展。

（2）目的性。本书所有章节及内容都是从初学者的角度进行设置，然后有目的地编写的，争取使读者在不浪费时间、不阅读废话的情况下，高效率地了解影视艺术的相关知识。

（3）应用性。每章都配有与本章知识点紧密相关的案例，供读者综合运用影视艺术的相关知识分析问题，帮助读者探求影视艺术的真谛。

（4）前瞻性。本书注意吸收近年来影视艺术领域理论研究的最新成果，联系实践中最新创作的作品。

（5）趣味性。本书根据内容穿插导入案例、影人名片、经典赏析、应用实例等模块，生动翔实，可读性强；加入"互联网+"的内容，读者可以通过扫描二维码进行学习；每章还设计了复习思考题，方便读者检查学习效果，以点带面，拓宽思维，提高分析问题、解决问题的能力。

感谢中国传媒大学教授、电视节目研究所所长、我的博士生导师陈默先生多年来对我学术和人生道路的引领；感谢中国人民大学新闻学院博士生导师、教育部新闻传播学科召集人、全国新闻学研究会会长郑保卫先生对我的指导和帮助；感谢中国传媒大学艺术研究院电影所所长、博士生导师苗棣先生对我硕士阶段电影学研究的提升；感谢洛迦诺国际电影节夏季学院学术负责人、瑞士卢加诺大学 Giuseppe Richeri 教授的邀请，使我能深入参与电影节的各个环节，并进行了较深入的调研；感谢莫斯科大学新闻系顾问、原系主任扎苏尔斯基在中俄大众传媒发展学术研讨会期间对我的学术研究的影响。

感谢中央电视台人物纪录片导演、电影电视剧《邓小平在黄山》《将爱情进行到底 3》《兵出潼关》等编剧兼执行导演张云飞为本书第五章提供的部分照片；感谢《北京日报》摄影记者和冠欣为本书第五章提供的部分照片。

在本书的编写过程中，编者参阅了大量的教材、专著和论文等资料，并已在参考文献中列出，在此谨向相关资料的作者致以衷心的感谢！由于编者水平有限，书中难免存在不足之处，敬请广大读者批评指正。

编 者
2021 年 5 月

【资源索引】

本书课程思政元素

本书课程思政元素从"格物、致知、诚意、正心、修身、齐家、治国、平天下"中国传统文化角度着眼,再结合社会主义核心价值观"富强、民主、文明、和谐、自由、平等、公正、法治、爱国、敬业、诚信、友善"设计出课程思政的主题。然后紧紧围绕"价值塑造、能力培养、知识传授"三位一体的课程建设目标,在课程内容中寻找相关的落脚点,通过案例、知识点等教学素材的设计运用,以润物细无声的方式将正确的价值追求有效地传递给读者,以期培养大学生理想信念、价值取向、政治信仰、社会责任,全面提高大学生缘事析理、明辨是非的能力,把学生培养成为德才兼备、全面发展的人才。

每个思政元素的教学活动过程都包括内容导引、展开研讨、总结分析等环节。在课程思政教学过程中,教师和学生共同参与其中,教师可结合下表中的内容导引,针对相关的知识点或案例,引导学生进行思考或展开讨论。

内容导引	问题与思考	课程思政元素
卢米埃兄弟和影片《火车进站》	1. 世界电影史上第一部公开放映的收费电影是什么?制作者是谁? 2. 影片《火车进站》为什么给当时的观众带来了恐怖的感觉?	创新精神 科技发展 适应发展
电影从"黑白"到"彩色"	你认为彩色电影的前身是什么?	工匠精神 科技发展
影片《战舰波将金号》	谈一谈你对影片《战舰波将金号》中出现红旗的看法	创新精神 职业精神
普通银幕到宽银幕电影的发展	1. 普通银幕的高宽比是多少?表现宏大的场面时的缺点是什么? 2. 人们为什么研制出宽银幕电影?	科技发展 坚持不懈 深入钻研
立体电影	立体电影的优势是什么?	创新意识 坚持不懈
影片《定军山》引发万人空巷	谈一谈你对影片《定军山》的评价	民族特色 文化传承 创新意识
左翼电影运动	1. 中国电影史上第一部获得国际奖项的影片是什么? 2. 谈一谈你对这部影片诞生背景的了解	与时俱进 创新意识

续表

内容导引	问题与思考	课程思政元素
自学成才的导演蔡楚生	谈一谈你对蔡楚生导演成长经历和代表作品的了解	个人管理 责任与使命
中国战后电影——成熟与厚重并存	谈一谈你对中国战后电影的了解	民族精神 和平环境 文化自信
中国"现代主义"电影	谈一谈你对"现代主义"电影的看法	责任与使命 职业精神
新生代导演	你对新生代导演的评价是什么？	个人成长 传承创新
"主旋律"电视剧	谈一谈你对"主旋律"电视剧的看法	职业精神 责任与使命
影视的镜头	谈一谈你对不同景别、不同角度的镜头的看法	职业精神 探索精神
影视的光影	谈一谈你对影视摄影中光的重要性的认识	刻苦钻研 不断探索
蒙太奇	谈一谈你对"蒙太奇在影视艺术领域始终具有非凡的魅力"这句话的评价	热爱思考 不断创新
科幻片	1. 你是如何理解科幻片的？ 2. 请结合媒介技术，谈一谈你对未来科幻片发展的观点	创新意识 专业精神
中国伦理片的发展	你认为谢晋导演的主要艺术成就是什么？	文化传承 责任与使命
"大女主剧"成为影视制作领域的热门选题	为什么从受众角度看，"大女主剧"具备受众基础？	个人成长 个人管理 社会平等
悬疑罪案题材网络剧在市场上的表现突出	谈一谈你对悬疑罪案题材网络剧的看法	法律意识 职业道德 敬业诚信
IP剧是影视制作的热点题材	你如何评价"IP剧跟风抄袭、制作不够精良等弊端逐渐显露"的现象？	法律意识 公平正义 诚信友善
媒介是世界的延伸	你如何理解"媒介是世界的延伸"这个论断？	科技发展 科学精神

注：教师版课程思政设计内容可扫描封底客服二维码联系出版社索取。

目 录

第一部分 本体篇 / 1

第一章 电影的诞生与发展 / 1

1.1 电影的概念 / 2

1.2 电影的发明——存有争议的问题 / 3

1.3 电影的诞生——受到惊吓的观众 / 4

1.4 从"无声"到"有声"——被冷落与被热爱 / 5

1.5 从"黑白"到"彩色"——还原世界的色彩 / 7

1.6 宽银幕电影、遮幅电影和穹幕电影——被拉伸和收缩的世界 / 9

1.7 立体电影——海浪在亲吻你的脚 / 10

复习思考题 / 13

第二章 世界电影流派 / 15

2.1 美国好莱坞"黄金时代"——流水生产的电影 / 16

2.2 法国"新浪潮"电影——反对正流行的"优质电影" / 19

2.3 意大利"新现实主义"电影——把摄影机扛到大街上去 / 22

2.4 德国"表现主义"电影——创造纯精神世界 / 24

2.5 日本电影的三个流派——展示神秘的艺术空间 / 25

复习思考题 / 28

第三章 中国电影的历史步履 / 31

3.1 早期电影——从光绪年间的"西洋影戏"开始 / 32

3.2 20世纪20年代的电影——异常混乱与畸形繁荣并存 / 33

3.3 左翼电影运动——中国影片第一次获得国际奖项 / 35

3.4 全国抗战时期电影——不同地域不同特点 / 37

3.5 战后电影——成熟与厚重并存 / 39

3.6 新中国电影——表现中华优秀儿女 / 40

3.7 "文革"时期的电影——错位的艺术 / 41

3.8 中国"现代主义"电影——与商业电影同时前行 / 41

3.9 当代电影格局——乱花渐欲迷人眼 / 43

复习思考题 / 45

第四章 电视艺术与文化 / 49

4.1 电视的诞生与发展 / 51

4.2 作为大众消费文化的电视艺术 / 51

4.3 电视文化对消费社会的引领和建构 / 53

4.4 电视观众的接受心理 / 56

复习思考题 / 61

第五章 影视艺术的语言 / 63

5.1 影视画面 / 65

5.2 影视声音 / 71

5.3 蒙太奇 / 75

复习思考题 / 79

第二部分 内容篇 / 81

第六章 影视作品的内容配置 / 81

6.1 商业美学——豪华明星阵容的原因 / 82

6.2 大制作电影（大片）的创作——美国的卖座电影公式 / 83

6.3 母题——动人心弦的力量所在 / 87

复习思考题 / 105

第七章 电影的类型 / 109

7.1 纪录片的概念及特点 / 111

7.2 故事片的概念及分类 / 111

7.3 真人电影与动画片 / 127

复习思考题 / 130

第八章 电视节目分类 / 133

8.1 电视剧 / 135

8.2 电视艺术节目 / 143

8.3 电视纪实节目 / 148

复习思考题 / 150

第三部分 发展篇 / 153

第九章 新媒体与影视艺术的发展 / 153

9.1 新媒体——传媒家族冉冉升起的新星 / 154

9.2 媒介融合——最具创新潜力的领域 / 157

9.3 播客——人人都是导演的时代来临了 / 158

9.4 影视艺术的未来——在T恤衫上随时随地观看电影、电视 / 160

复习思考题 / 163

参考文献 / 165

第一部分 本体篇

第一章 电影的诞生与发展

学习目标

了解：电影的发明者及电影诞生历程。
熟悉：电影诞生初期的重要作品。
理解：什么是宽银幕电影、遮幅电影和穹幕电影。
掌握：电影的概念，无声电影和有声电影的概念。
重点掌握：立体电影的概念。

导入案例

图1.1 世界上第一部有声电影《爵士歌王》剧照

【《爵士歌王》片段】

"误打误撞"成就了第一部有声电影

美国于1927年发行了电影《爵士歌王》，剧照如图1.1所示。影片获得了观众的喜爱，赢得了高票房。《爵士歌王》以少量的对白被认为是世界上第一部有声电影，其实，它的成功可谓是无心插柳柳成荫，因为这部电影能成为有声电影纯属偶然。当时男主角乔尔森在唱完一首歌曲后，随口说了两句话："等一会儿，等一会儿，我告诉你，你不会什么也听不到。"机缘巧合的是，后期制作时，这两句话无意中被保留下来，于是，影片就这样"误打误撞"地成了有声电影。影片描述了一个青年追求艺术并获得成功的故事，一个犹太人的儿子梦想成为百老汇的明星，却遭到家长的强烈反对，因为家长只想让他成为犹太教仪式中的领唱。但是深深热爱爵士乐的儿子一心只想唱流行歌曲……多年后，背井离乡、更名改姓的他终于获得了成功，实现了自己的理想，在旧金山作为一名爵士歌手登上了舞台。

讨论题：为什么只有几句台词的电影《爵士歌王》却能够赢得高票房？

1.1 电影的概念

电影是用电影摄影机以每秒摄取若干格画幅的运动速度，将被摄体的运动过程拍摄在条状胶片上，成为许多格动作逐渐变化的画面，然后经过一定的工艺过程，制成的可以放映的影片。

电影是近代科学技术高度发展的产物，它综合运用了电学、光学、声学、化学等多方面的科学技术成果，为人类创造出了一个亘古未有的、活生生的世界。电影艺术重要的科学技术原理是"视觉暂留"。"视觉暂留"现象从人类有视觉时就存在，比如在黑暗中把一根点燃的火柴快速划一圈，就会看到一个完整的光圈，这就是"视觉暂留"现象。科学证明，视像消失之后，仍会在视网膜上保留0.1～0.4秒。依据

"视觉暂留"原理，人类创造出了活动的画面。经过多次试验，现代电影以每秒 24 个画格的速度拍摄和放映，每个画格在观众眼前停留 1/32 秒，于是电影胶片上一系列连续的、原本静止的画面，经放映后便成了活动的影像。

1.2 电影的发明——存有争议的问题

是谁发明了电影？这是一个有争议的问题。

有人认为是卢米埃（或译为卢米埃尔）兄弟发明了电影。他们强调，因为世界上最早的电影《工厂的大门》就是卢米埃兄弟制作的。虽然这部影片的内容和表现手法极其简单，片长也很短，但这是世界上第一部影片，因此成为世界各国学习电影艺术的学生必看的片目之一。《工厂的大门》这部影片不仅在诞生之初就震惊了观众，好评如潮，而且在 20 世纪 70 年代由意大利、法国、英国、美国、苏联、瑞士和联邦德国的 19 名专家学者组成的评委委员会上，被评定为"有史以来世界一百部最佳影片"的第 45 名。《工厂的大门》在电影史上占有如此重要的地位，所以卢米埃兄弟的法国同胞倾向于认为是卢米埃兄弟发明了电影。他们认为，在爱迪生发明"电影视镜"后，是法国里昂照相器材厂厂主卢米埃兄弟把爱迪生的发明改造为"连续视影机"，终于制成了当时功能完备的既能拍摄、放映，还能洗印的活动电影机。

【《火车进站》片段】

影人名片：卢米埃兄弟（Auguste Lumière，1862—1954 年；Louis Lumière，1864—1948 年）

国籍：法国

职业：导演

主要成就：学习电影、电视，不能不谈卢米埃兄弟（图 1.2），如果我们寻找电影的源头，就必须从这兄弟俩说起，因为他们对电影的发展做出了巨大的贡献。卢米埃兄弟改造了美国发明家爱迪生所创造的"电影视镜"，使其活动影像能够借由投影而放大，让更多人能够同时观赏。1895 年 12 月 28 日，法国巴黎卡普辛路 14 号大咖啡馆的地下室，在潮湿和昏暗的环境中，卢米埃兄弟放映了几部短片：《火车进站》《工厂的大

图 1.2 童年时期的卢米埃兄弟

门》《拆墙》《婴儿喝汤》。历史永远不会忘记，就在那天晚上，首次公开面世的《火车进站》等短片，成为世界电影的开山作品。

但也有人认为是爱迪生发明了电影。因为爱迪生在1889年发明了"电影视镜"，而卢米埃兄弟是在爱迪生的基础上才制作出了电影。爱迪生是美国人，所以通常美国人倾向于认为爱迪生是电影的发明者。"电影视镜"像一只大柜子，上面装上放大镜，里面是十多米长的凿孔胶片，首尾相接，绕在一组小滑轮上。马达开动后，胶片就以每秒46格的速度移动放映，这是现代电影机的雏形。

爱迪生和卢米埃兄弟都对电影发明做出了重要贡献，那么，究竟是谁发明了电影？其实他们都是电影的发明者，他们对电影诞生的贡献都不可磨灭，所以，我们不能否认他们之中任何一个人的功绩。

经典赏析

片名：《工厂的大门》（外文片名：Lunch Hour at the Lumiere Factory）

看点：《工厂的大门》是1895年由路易斯·卢米埃摄影的法国影片，片长仅一分多钟，但作为世界上第一批影片，在电影史上占有重要地位。

剧情：《工厂的大门》展现了法国里昂照相器材厂放工时的场面，工厂的大门缓缓打开，一群头戴缎带羽帽，身穿紧身上衣，腰系围裙的女工走了出来（图1.3）。一群手推自行车的男工接着走出来。与这一百余名鱼贯而出的工人行走的方向相反，厂主乘坐由两匹骏马拉着的一辆马车进入工厂。女工们一边躲避车辆，一边轻盈地快步行走，表现出轻松欢乐的情绪。然后，工厂门卫走过来，关闭了工厂大门。

图1.3 《工厂的大门》中，女工们轻松欢乐地走出工厂大门

【《工厂的大门》片段】

1.3 电影的诞生——受到惊吓的观众

1895年12月28日，是世界电影史上值得纪念的日子，卢米埃兄弟在巴黎公开放映了他们所拍摄的数部短片，包括

《火车进站》《工厂的大门》等，这一天便是电影的诞生日。因为入场观众必须付 1 法郎播映费，所以当天最先放映的影片《火车进站》也就成了世界电影史上第一部公开放映的收费电影。

《工厂的大门》这部影片给当时的观众带来的是无与伦比的新奇感受，但《火车进站》带给观众的却是恐怖的感觉，那些早期的电影观众会被影片中只有头部或者一只手的特写镜头吓到。可以说，电影是伴随着观众受到惊吓、感到恐怖等类似的体验而诞生的。

图1.4 儿童骑在大人脖子上观看露天电影

现在的我们已经有了丰富的观影体验，尤其是现在的儿童，几乎是从能看东西起，就开始接触电视画面，除了电视节目，电视上还会放映电影，有些儿童也会到电影院观看电影。即使在偏僻的农村，根据各地风俗习惯的不同，儿童也能在红白喜事或者庆祝节日的时候观看露天电影（图1.4），从而具有了观影体验。

因此，现在的人们在观看电影、电视的过程中，不会再因为头部、四肢等的特写镜头而感到惊奇或者恐惧了。但是在电影被发明之前，人类是没有任何观影体验的。所以，当人们第一次看到银幕上出现的物体和场景时，会有今天的我们难以想象的反应。当《火车进站》这部影片向观众展现火车进站的画面（图1.5）时，观众被几乎是活生生的影像吓得忍不住尖叫着四处逃窜。因为他们担心被冲过来的火车撞到，所以离开座位，惊慌四散。这种观影情况对于今天有着丰富观影体验的我们，是很难想象的。《火车进站》描述了蒸汽机车牵引着客车，从远处渐渐地驶进车站的场景。影片中，火车头由画面左下角滑出镜头，然后火车停稳，旅客上下火车，人头攒动，接着，火车驶离车站，影片结束。

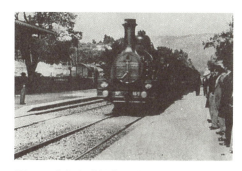

图1.5 《火车进站》中的这个镜头曾让观众落荒而逃

1.4 从"无声"到"有声"——被冷落与被热爱

电影诞生之后的命运如何？这在电影发明之初是一个令人困扰的问题。

当时的人们不会想到，一百多年后的今天，电影对人们产生的影响和在人们生活中占有的地位如此之重。电影在诞

生初期，还不能算是一门艺术，它只是机械地记录着生活场景。拍摄的时候，摄影机的位置甚至始终固定不动，使得镜头缺乏艺术表现力和感染力。因而早期的电影只是被人们当作一种新鲜玩意儿，当人们的好奇心得到满足以后，电影很快就"门前冷落鞍马稀"了。如何使电影受到人们的喜爱呢？如何使电影成为一门独特的艺术并登上大雅之堂呢？为此艺术家们做了许多努力，他们赋予电影以完整的故事结构、多变的艺术手段，以及丰富的电影画面内涵等。众人的才华和努力，终于使电影成为一门具有欣赏价值的艺术。

电影艺术的发展经历了从"无声"到"有声"的过程。无声电影又称"默片"，是指只有活动影像（画面）演示，没有声音伴随的影片。

早期电影是无声的，片中人物的语言通过字幕间接传达。无声电影拍摄和放映的运转速率为每秒16格画幅。在无声电影时期，电影是纯视觉艺术，观众只能看到活动的画面和人物讲话时一张一合的嘴，却听不到说话声。后来人称电影发展的这个阶段为"默片时代"，这一时期经历了约30年时间。但是，无声的缺憾，却恰恰成就了电影艺术视觉表现能力的提升，当时的电影艺术家充分挖掘视觉表现手段，并取得了辉煌的成就。

无声电影在艺术上精益求精，它不靠语言——台词，而是依靠动作、画面——电影语言取胜。虽然没有一句台词，但电影仅以动作和画面就可以叙述完整的故事，刻画出生动形象的人物，表现深刻的主题，具有优美或壮美等不同风格。人类普遍有这样的感官体验，当某一种感觉器官被遮蔽之后，其他感觉器官会更加敏锐。当人的眼睛被遮挡之后，耳朵会对声音更加敏感，反之亦然。有些电影学者很偏爱和推崇无声电影，就是因为无声电影拥有有声电影无法替代的魅力。

在无声电影时期，诞生了一大批电影艺术大师，如乔治·梅里爱、大卫·格里菲斯、查理·卓别林、谢尔盖·爱森斯坦等，他们在电影创作实践中已经积累和完善了一套成熟的艺术表现形式。查理·卓别林的《淘金记》、谢尔盖·爱森斯坦的《战舰波将金号》、伍瑟沃罗德·普多夫金的《母亲》等，都是具有非常高艺术价值的经典无声电影。

无声电影在一定的历史阶段受到了人们的喜爱。也正是由于无声电影的魅力，无声电影获得了"伟大的哑巴"的美称。但是，电影无声毕竟削弱了环境的真实性，影响了这二者的和谐统一，所以，无声电影要面临的必然是被冷落的命运。无声电影在充分地满足了人们的视觉审美需求之后，却难以满足观众全方位的感官需求。随着科学技术的发展，有声电影诞生并开始了它绚烂夺目的艺术之旅。

有声电影即有活动影像（画面）演示，并伴有声音（语言、音乐与音响效果）的影片。

观看有声电影的时候，观众既能在银幕上看到画面，又能同时听到片中人的对白、旁白，以及解说、音乐。第一部有声电影是1927年放映的由好莱坞拍摄的《爵士歌王》，它标志着电影这门新兴的艺术因具备了画面和声音两种表现手段而走向成熟。

1.5 从"黑白"到"彩色"——还原世界的色彩

我们生活的世界是五颜六色、缤纷绚烂的，现在看到的影视片大多数是还原出世界本来颜色的彩色片，生动逼真，赏心悦目。但是在电影诞生初期，黑白片却主导着电影世界。

为了让人们能够看到和自然世界一样五彩缤纷的影片，电影艺术家们可谓绞尽脑汁，费尽心思。电影史上著名的大师，甚至做着在我们今天看来是小朋友在做的事情：用彩笔涂染画面。

谢尔盖·爱森斯坦在制作《战舰波将金号》的过程中，为了让"黑旗"变成红旗，以手工涂色方式给影片逐格涂上红色，就像小学生画画一样。这项工作的费时费力程度可以想象。但是电影艺术家们的辛苦也得到了令他们欣慰的回报，那就是观众看见鲜艳红旗时候的兴奋与欢呼。我国早期的影片也使用过这种方法，如逐格染红女主角的衣服。

孜孜进取、头脑聪慧的电影艺术家们不放弃为追求彩色影片而努力。1865年，奥地利人科伦和朗松纳特男爵利用三种不同底片拍彩色照片，被认为是彩色电影的前身，但这距离彩色电影的诞生还需要一段漫长的岁月。直到70年后的1935年，美国导演罗本·马莫里安不惜成本拍摄的世界第一部彩色故事片《浮华世界》上映，其剧照如图1.6所示。

图1.6 《浮华世界》剧照

《浮华世界》根据萨克雷的小说《名利场》改编而成，不仅是一部出色地利用色彩的影片，同时也是一部叙事流畅、表演上乘的佳作。影片由米利亚姆·霍普金斯（图1.7）主演，在影片中她饰演了名利场女人贝基·夏普。值得一提的是，这部影片让她获得了奥斯卡最佳女主角的提名。

图1.7 米利亚姆·霍普金斯

经典赏析

片名：《战舰波将金号》（外文片名：*Battleship Potemkin*）
看点：
（1）光荣的获奖历史。
本影片在1929年美国全国电影评议会评选1909年以来

【《战舰波将金号》片段】

的四部"最伟大的影片"中名列第三。1958年，在比利时首都布鲁塞尔举行的国际电影节上，电影问世以来的12部最佳影片以投票的方式产生，由来自26个国家和地区的117名电影史学家组成的评委会进行了投票，《战舰波将金号》获得100票，名列第一。由于这部影片在艺术上的巨大成就，美国国家电影委员会授予了它金质大奖。

（2）年轻的创作者在短时间内创作的作品，导演的才能令人赞叹。

为了纪念俄国1905年革命20周年，当时只有27岁的谢尔盖·爱森斯坦（图1.8）只用了六七个星期的时间，便制作出了这部影片。

（3）虽然不是世界电影史上第一部彩色影片，但它是较早有彩色画面的影片。

图1.8 《战舰波将金号》的导演谢尔盖·爱森斯坦

《战舰波将金号》（图1.9）能够获得成功，有其特殊的地方，其中一个原因就是颜色的变化。电影放映时，当象征革命的红旗在战舰上飘扬时，看惯了黑白电影的观众，突然从银幕上看到红色的旗帜，激动的心情难以抑制，忍不住欢呼起来。

（4）影片以蒙太奇技巧的成功运用而著称，此影片标志着世界电影艺术的长足进步和蒙太奇理论的进一步完善。

阶梯上的大屠杀是影片的高潮，也是电影史上最著名、最经典的场面之一。母亲眼看婴儿车滚下石阶的一段尤为代表，镜头剪接之精妙，影像冲击力之强，令人过目难忘。

剧情：影片内容为重现1905年革命中"战舰波将金号起义"这一历史事件。波将金号作为一艘战舰，隶属于沙皇海军，舰上水兵拒绝吃臭肉汤，遭到沙皇军官的武力镇压。在华库林楚克的带领下，忍无可忍的水兵们毅然起义。起义成功了，可华库林楚克却牺牲了。水兵和市民在敖德萨为英雄举行葬礼的时候，沙皇军队把枪口对准了他们……最后，在波将金号水兵的感召下，沙皇派来围剿波将金号的12艘军舰一炮不发，目送波将金号缓缓驶向大海。

图1.9 《战舰波将金号》剧照

1.6 宽银幕电影、遮幅电影和穹幕电影——被拉伸和收缩的世界

科学技术的不断进步和高度发达，为电影在外在形式上向宽银幕、环形银幕、全景电影的发展，提供了技术支持。普通银幕的高宽比为1∶1.38，表现宏大的场面时显得不够广阔。于是人们研制出宽银幕电影，以表现宏大壮观的场面。

宽银幕电影出现于20世纪50年代，是指宽画幅的电影，其投映银幕比普通银幕（高宽比为1∶1.38）更宽，可使观众看到更广阔的景象，增强影片的真实感。

银幕的比例经由技术支持，变得可以拉伸和收缩，使人们的感官能得到更加充分的享受。最初的宽银幕电影拍摄起来太复杂，成本太高，于是人们不断地努力吸收和改进前人的研究成果，尝试在摄影机和放映机的片窗上安装特制的框格，压缩画面高度，改变高宽比，这就是我们看到的具有宽银幕效果的遮幅电影，俗称假宽银幕电影。

遮幅电影是宽银幕电影的一种。拍摄时，将摄影机的片窗稍加改装，使拍摄在胶片上的画幅在高度上被遮去一部分，形成1∶1.65或1∶1.85的高宽比。放映时，除了对放映机的片窗也做类似的改装外，还需使用短焦距放映物镜，从而产生宽银幕效果。这种方法在摄制和放映时比较经济、简便。

需要说明的是，虽然遮幅电影是宽银幕电影的一种，但一般人们习惯称呼的宽银幕电影指的是比遮幅电影更"宽"的电影，比如画面高宽比为1∶2.39的电影。遮幅和宽幅的画面对比如图1.10所示。

遮幅电影能产生真实感较强的艺术效果，具有视野开阔、色彩饱满、清晰度高和画面优美等优点，是一种深受广大观众欢迎的电影形式。

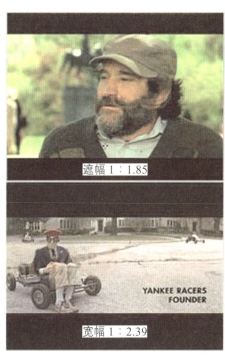

图1.10 遮幅和宽幅的画面对比

20 世纪 80 年代中期，北京大栅栏出现了一座幕似穹庐的半球形大银幕电影院，观众被包围在中间，看到的影像也呈半球形，好似在苍穹中。观众的前、上、左、右方都是银幕，伴随着立体声环音效果，身临其境的感觉非常强。之后这种电影又在广州东方乐园出现，这就是穹幕电影。

穹幕电影也叫球幕电影或圆穹电影，是指在直径为二三十米的半球形银幕——穹形银幕上放映的电影。穹形银幕是宽银幕发展到极限，转而又向天空发展而成的，银幕与阶梯式观众座席区成一定角度，观众仰视银幕如同仰望苍穹。

穹幕电影的拍摄和放映都采用水平视角大于 180° 的鱼眼镜头，以获得开阔而清晰的图像。穹形银幕从观众面前伸向身后，并配有多路立体声环绕系统，使观众产生强烈的临场感。穹幕电影一般在天文馆、宇航馆及博览会中放映。比如，中国科学技术馆球幕影院银幕直径达 30 米，观众可以置身于超人眼视觉范围的、被拉伸的电影景观中，被技术塑造的环境所包围，感受壮观、宏大的艺术场面。

1.7 立体电影——海浪在亲吻你的脚

国际上以 3D 电影来表示立体电影。D 是英文 dimension（维度、维）的字头，3D 是指三维空间。

立体电影是给观众以三维视觉感受的电影。人的两眼同时看一件东西时，看到的映像才有立体感，而只用一只眼看则没有立体感。立体电影是两个镜头拍摄的，相当于用两只眼看东西，自然会有很强的立体感。根据双眼视觉原理，用并列且同步运转的两台摄影装置，分别代表人的左眼和右眼，同时摄取两个影像，将这两个由于视点不同略呈偏差的影像同时投映在银幕上，并使观众的左右眼睛分别只能看见其中相应的一个影像，由视神经传至大脑，叠合在一起，就产生了立体感。

立体电影包括两类：一类要戴特制眼镜，即红绿眼镜或者偏光眼镜观看；另一类不需要戴特制眼镜，由光栅银幕产生立体感。

现在的人们对立体电影并不陌生。2009 年上映的《阿凡达》，其 3D 效果尤其让观众体会到了立体电影的美妙。电影中的世界唯美而又浪漫，充分发挥了人类的想象能力。而且，其中的世界似乎比真实的世界更真实，其中的自然甚至比真实的自然更生动。

立体电影弥补了一般平面电影立体感和纵深感不够的缺憾。如果银幕上出现一片汪洋大海，观众好像就站在了海边，海浪似乎已在亲吻你的脚；如果银幕上出现一朵盛开的花，观众好像就在旁边看着它，已经开始等待花香扑鼻；如果银幕上的小猴子向你扔过来一个野果子，你会情不自禁地伸手去接它。立体电影的逼真程度，模糊了银幕画面与真实世界的界限，让人彻底进入了一个触手可及的梦幻世界。

我国20世纪60年代初摄制了第一部立体电影《魔术师的奇遇》，如图1.11所示。观众戴上特制的红绿眼镜，银幕上的景物就具备了立体的感觉。但是，当时戴红绿眼镜观看立体电影，影片的色彩还不能真实地显示。

经典赏析

片名：《阿凡达》（外文片名：*Avatar*）

看点：

（1）唯美。

影片的唯美归根结底是技术的胜利，充分体现了人类的才能和智慧。技术塑造的世界带给人们的感觉终生难忘。看《阿凡达》，恰似坐在原地就已然穿越时空，恍若置身于另一个星球的美妙景色之中。

（2）知名导演的作品。

导演詹姆斯·卡梅隆是电影票房史上最卖座的电影《泰坦尼克号》（1997年）的导演。《泰坦尼克号》的全球票房纪录让人瞠目结舌——18亿美元，所以这位大导演的新作《阿凡达》在上映之前就被寄予厚望。果然，观众没有失望，《泰坦尼克号》的票房纪录于2010年1月被《阿凡达》超越。

（3）影片创造的几"最"，辉煌闪耀于世界电影史册。

一"最"：全球电影票房历史排名第一，《阿凡达》全球票房超过27亿美元；二"最"：最多观影人次，共计2758.67万人次（自1994年可统计数据以来）；三"最"：票房最快破1亿美元（用时3天）的电影；四"最"：全球影史票房最快破10亿美元纪录（用时17天）的电影；五"最"：评论认为《阿凡达》堪称"世界电影之最"。

剧情： 2009年上映的20世纪福克斯出品的电影《阿凡达》（图1.12），影片故事发生在未来时空中的2154年，故事从地球开始。杰克·萨利是一个双腿瘫痪的前海军陆战队员，他在经历了人生的种种不幸之后，觉得已经没有任何东西值得他去战斗，因此，他对被派遣去潘多拉星球的采矿公司工作欣然接受。这个星球上有一种别的地方都没有的矿物元素，吸引着人类不远万里来到这里拓荒。因为这种矿物元素能彻底改变人类

图1.11 我国第一部立体电影《魔术师的奇遇》剧照

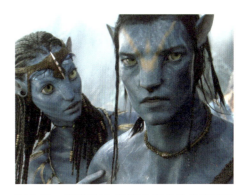

图1.12 《阿凡达》让观众充分体会到了立体电影的美妙

【《阿凡达》片段】

的能源产业，于是，人类产生了掠夺这种矿物的想法。人类制造了可以控制其意识的、和潘多拉星球上的人外貌一样的克隆人阿凡达。受到杰克·萨利意识控制的阿凡达来到了这个星球，但杰克·萨利被潘多拉星球的原生态美景所感动，开始和潘多拉星球的人们站在一起，反对地球人的资源掠夺，并和潘多拉星球部落首领美丽的女儿产生了忠贞浪漫的爱情。

值得一提的是，立体电影有时仅占一部电影的一部分，也就是说，有的电影是部分内容属于立体电影的，其他部分则不是。

应用实例

为什么周杰伦一出来就要把眼镜戴上？

片名：《苏乞儿》

剧情：2010年上映的由袁和平导演的电影《苏乞儿》，讲述了一代武学宗师伴随着恩怨情仇成长的历程。

曾为清廷第一猛将的苏灿不看重功名利禄，放弃大好前程回到家乡，本想自此钻研武学，和妻儿尽享天伦。不料义兄袁烈练就五毒魔功，屠杀苏父。苏灿因右臂筋脉断裂而心灰意冷，终日醉酒逃避现实，在妻子的支持下，苏灿最终重新振作，开始重新研习武功，筋脉得以恢复正常。

爱妻去世之后，伤心欲绝的苏灿与儿子流浪至中俄边境，此时的苏灿，外表和意志都已消沉，形同乞丐。在一次醉酒之后，在幻象中与"武神"交手过程中，他领悟到一套于醉酒之中展示武术精妙的拳法——醉拳。后来，面对俄国人的侮辱，苏灿奋起出招，靠醉拳战胜俄国大力士，从此名扬天下。

应用点：2010年由赵文卓、周迅、杨紫琼、周杰伦主演的电影《苏乞儿》，上映时，当观众入场的时候，工作人员会发给每位观众一副看立体电影专用的眼镜，并且会耐心地叮嘱一句："看周杰伦一出来就把眼镜戴上，他不出来摘了就行了。"工作人员这样说明，是因为《苏乞儿》属于部分内容为立体电影的影片。其中，只有周杰伦出演的部分属于立体电影（图1.13），需要戴上特制的眼镜观看，其他部分则不属于立体电影。

图1.13 《苏乞儿》中，只有周杰伦饰演的"武神"部分是立体电影

复习思考题

一、名词解释

电影　　无声电影　　立体电影　　宽银幕电影

二、单项选择题

1. 电影史上第一部公开放映的收费电影是（　　）。
 A.《火车进站》　　　　B.《工厂的大门》
 C.《爵士歌王》　　　　D.《战舰波将金号》
2. 下列影片中，部分内容属于立体电影的是（　　）。
 A.《战舰波将金号》　　B.《苏乞儿》
 C.《闪闪的红星》　　　D.《红高粱》
3. 3D 电影中的"3D"指的是（　　）。
 A. 三种基础色彩　　　B. 三个方面
 C. 三种方向　　　　　D. 三维空间
4. 遮幅电影俗称（　　）。
 A. 假宽银幕电影　　　B. 巨幅电影
 C. 遮盖电影　　　　　D. 随意电影

【《艺术家》片段】

三、简答题

1. 观众在观看《火车进站》时，为什么会吓得惊慌逃散？
2. 简要解释什么是"视觉暂留"现象。
3. 举例说明什么是立体电影。

四、论述题

1. 关于是谁发明了电影这个问题，有人认为是卢米埃兄弟发明了电影，也有人认为是爱迪生发明了电影。请阐述你的观点。
2.《工厂的大门》这部电影在电影史上的意义是什么？
3.《火车进站》放映时观众被吓得逃跑，谈谈你对这一现象的看法。

五、讨论分析题

黑白默片《艺术家》向好莱坞致敬

戛纳当地时间 2011 年 5 月 15 日，作为最后一部惊喜影片挤入主要竞赛单元的法国影片《艺术家》（图 1.14），在首映结束后赢得了电影节迄今为止最热烈的掌声。

图 1.14　黑白默片《艺术家》剧照

在 3D 已然势不可当的今天，这部黑白默片的与众不同让观众兴奋不已。电影市场也已经向其张开双臂，在戛纳电影节开幕前，韦恩斯坦公司就以 7 位数购得了此片的发行权。

导演迈克尔·哈扎纳维希乌斯在新闻发布会上称："我一直对 20 世纪 20 年代的默片有着狂热喜爱。那是一个电影刚刚诞生的年代。"这一令人惊喜的作品也让影评人很激动，在戛纳国际电影节的场刊中，该片获得了 3 分高分，目前排名仅次于达内兄弟新作，只有 0.1 分之差。

"你属于上一个时代。"影片中，一位电影厂经理这样对英俊的男主人公说，现在已是 1927 年，一切都改变了，观众对于有声电影的兴趣被点燃，默片已过时。黑白、无声，这种传统形式的恢复，对于导演迈克尔·哈扎纳维希乌斯来说并非刻意，"我特别喜欢卓别林表演的那些默片，当然，这部影片和他无关。"对于迈克尔·哈扎纳维希乌斯来说，默片因为没有声音，所以画面的呈现就成了一切，用画面来讲述故事，"这正是电影的魅力所在"。

《艺术家》在本届电影节上可谓是最大的黑马。对此，该片制片人托马斯·朗曼很惊讶，"得知这部影片被戛纳国际电影节选中，后来又进入竞赛单元，确实很意外。这也是在法国拍电影的好处，人们乐意接受新鲜的东西。"事实上，这部影片从创意到拍摄并非一帆风顺，导演曾屡屡面临失去投资的窘境。托马斯·朗曼自己也承认，这并非是一部符合市场预期的作品，更像是自己的一个梦想。出乎意料的是，这部令观众愉悦叫好的逆时之作，已然受到市场的垂青。

问题：为什么有些电影学者或创作者，非常偏爱和推崇默片（无声电影）？结合上述材料讨论，为什么历史上默片面临的必然是被冷落的命运？你认为《艺术家》的成功是否预示着默片的重新崛起？

（资料来源：《东方早报》，有删改）

第二章 世界电影流派

学习目标

了解：电影发展史上主要电影流派。
熟悉：不同电影流派的主要代表人物与作品。
理解：通过对电影流派的学习，加深对电影的理解。
掌握：不同电影流派的概念。
重点掌握：类型电影的概念。

> 导入案例

让暧昧多义的主题通过爱情阐释

法国导演阿伦·雷乃执导的电影《广岛之恋》是世界电影史上一部著名的电影，1959年获戛纳国际电影节特别评论奖。

《广岛之恋》叙述一位法国女演员（Emmanuelle Rive 饰）到日本广岛参加拍摄一部反映原子弹给广岛人民带来巨大灾难的影片，因而与一位日本工程师（冈田英次饰）相逢后所发生的没有结果的爱情故事（图2.1）。

图 2.1 《广岛之恋》剧照

【《广岛之恋》片段】

男子的出现令她回忆起她在战时于法国小城纳韦尔跟一名德国军官的爱情。她甚至把他当作曾经的恋人，向他倾诉自己一刻也没有忘记过的痛苦。男子要求她留下来，结束痛苦的日子，和他一起住在废墟上的广岛。最后，她握着拳头怒不可遏地说："我一定会把你忘记的！看我怎样忘记你！"男子过来握住她的拳头，她抬起头说："我知道了，你的名字叫作广岛。"男子微笑着说："是的，我的名字叫作广岛，而你的名字叫作纳韦尔。"

电影戛然而止，留下最后一句耐人寻味的台词，而她的去留已经不再重要。影片透过一个象征性的爱情故事来折射战争的可怕与忘却的重要性。

《广岛之恋》运用"闪回"的手法让1944年的法国与1958年的日本交错出现，利用时空交错表现女演员在短暂的爱情过程中迸发出的狂乱潜意识，将想象与现实、意识流与纪实性融合交织在一起，造成主题的暧昧多义，观众在"爱情""反战""忘却""和平"之中任选一项作为主题均能成立。

讨论题：《广岛之恋》这部电影的特点是什么？你认为这部影片获得成功的原因是什么？

2.1 美国好莱坞"黄金时代"——流水生产的电影

2.1.1 美国好莱坞"黄金时代"的概念

美国好莱坞为什么会成为美国电影的代名词？这要从好莱坞这片风景优美的土地说起。

举世闻名的好莱坞位于美国加利福尼亚州洛杉矶郊外,最初是被寻找外景地的摄影师们发现的。由于风景秀美,大约在20世纪初,好莱坞吸引了许多拍摄者,而后一些小公司和独立制片商纷纷涌来,这里逐渐形成了一个电影中心。后来,由于大卫·格里菲斯和查理·卓别林等一些电影艺术大师为美国电影赢得了世界声誉,又由于华尔街大财团的投资,电影逐步成为为好莱坞谋取利益的产品。

资本的雄厚,影片产量的增加,使得这个洛杉矶郊外的小村庄最终成为一个庞大的电影城,好莱坞也无形中成为美国电影的代名词。

美国好莱坞"黄金时代"指的是20世纪三四十年代,这一时期好莱坞摄制了六七千部影片并获得了丰厚利润。在这一阶段,电影在美国发展成为一种流水生产的商业化娱乐工业。

2.1.2 好莱坞电影娱乐工业成功的原因

美国好莱坞"黄金时代"电影作为娱乐工业获取成功的原因如下所述。

(1)声音使电影的表现手段更加丰富,从而为电影赢得了更多的观众,也赢得了更多的市场。

电影史上最初把声音带入电影的是美国人。1927年10月6日,由华纳兄弟公司拍摄并上映的一部音乐故事片《爵士歌王》,标志着有声电影的诞生。虽然影片中只有几句话和几段歌词,但足以让当时的观众觉得新奇无比,电影受到热捧。《爵士歌王》在市场上的成功,不仅使当时濒临破产的华纳兄弟公司起死回生,而且促使美国所有电影制片厂在两年内都改为拍摄有声电影,美国的电影观众也从1927年的6000万人猛增到1929年的1.1亿人。

(2)作为赚取利润重要手段的电影,被纳入了经济机制,具备了成熟的生产、发行渠道。

20世纪三四十年代的好莱坞电影企业庞大而且成熟,如派拉蒙公司、米高梅公司等。这些公司各有特点。例如,派拉蒙公司在20世纪20年代就控制了全国1000多家影院;而米高梅公司虽然年产量低于派拉蒙公司,却以拥有诸多明星而著称,有些明星的魅力甚至持续近一个世纪仍令人们难以忘怀,如葛丽泰·嘉宝、克拉克·盖博(图2.2)。

(3)美国好莱坞形成了类型电影的模式。

所谓类型电影,是由不同的题材或者技巧所形成的不同的影片范式。20世纪20年代,美国类型电影,如西部片等已经初具规模。20世纪三四十年代,美国的制片商为了追求稳定的利润,总结票房成功的电影的经验,类型电影观念得到强化。类型电影规范了影片的叙事风格和形式技巧,凡是不适合类型要求的题材和处理手法,都被视为有失败的风险而被弃用。类型电影对后世的影响巨大,后面章节还会学习类型电影的有关知识。

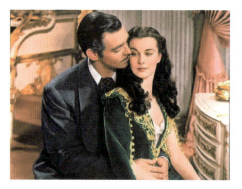

图 2.2　剧中的克拉克·盖博（左一）

图 2.3　葛丽泰·嘉宝

【《茶花女》片段】

（4）明星制度的确立。

明星制度最早是由环球公司的卡尔·莱默尔发明的，源于他在默片时代发现的一件有意思的事：一名叫作范兰·梯的演员死后有很多人为他送葬。此后，卡尔·莱默尔用高薪聘请演员，并让他们改变过去使用艺名的做法，在影片署名中开始使用真名。1910 年，卡尔·莱默尔破格给"比沃格拉夫女郎"佛罗伦萨·劳伦斯更高片酬和署名权，好莱坞第一位明星诞生，明星制度由此建立。

其他公司逐渐发现了其中的奥妙，即观众对明星的喜爱可以导致更高票房的产生，便开始互相挖墙脚，明星的身价也越来越高。于是，影片的制作开始围绕明星转：编剧为明星写剧本，导演以类型化人物树立明星，制片人以各种宣传手段捧红明星。美国好莱坞的电影制作者直到现在都认为，观众花钱到电影院看电影，就是希望能得到视觉感官的满足。"漂亮的脸蛋是使观众获得感官满足的一个部分"，这已经成为电影制作者的普遍认识。同时，电影制作者还认为，只有这样的电影才有市场，有明星出演的电影才能让观众感兴趣。为了迎合人们对电影的欣赏心理，电影制作者就要"制作"和"包装"明星。

影人名片：葛丽泰·嘉宝（Greta Garbo，1905—1990 年）
出生地：瑞典
职业：演员
主要成就：好莱坞明星制度的代表人物。1927 年的《肉与魔》使葛丽泰·嘉宝（图 2.3）被尊为"银幕女神"；1930 年她的第一部有声电影《安娜·克里斯蒂》放映时，全美国都奔走相告："嘉宝说话了！"；1932 年的《大饭店》让她得到了奥斯卡金像奖的眷顾；《安娜·卡列尼娜》与《茶花女》使得人们永远留恋她的美。

她生前就是一个标本，是一个跨越默片时代的经典美人。1941 年拍完《双面女人》后，正值巅峰时期的葛丽泰·嘉宝在 37 岁的黄金年龄突然隐退，成为好莱坞一个永远的谜。

2.2 法国"新浪潮"电影——反对正流行的"优质电影"

2.2.1 法国"新浪潮"电影的概念

法国"新浪潮"电影是指 1958 年兴起于法国年轻一代导演的电影观念和在这种观念指导下摄制的大批影片。

"新浪潮"这一名词，在世界电影史上有其极具意义的来历——兴起于 1958 年的这批法国导演的电影，就像是席卷世界电影界的新的浪潮。

1958 年，夏布洛尔导演的《漂亮的塞尔其》等一批较新颖的影片纷纷出现在法国电影银幕上的时候，法国《快报》专栏周刊的女记者法郎索瓦兹·吉鲁第一次使用了"新浪潮"这个词语来评论这批影片。

1959 年的戛纳国际电影节上，特吕弗的《四百下》获得最佳导演奖，阿伦·雷乃的《广岛之恋》获得特别评论奖。1958 至 1962 年，大约 200 位新人导演拍摄了处女作，这批导演带来的新风尚就像波涛汹涌的海浪一样势不可挡。这批导演及其电影的新锐势头创造了法国电影史乃至世界电影史上的奇迹，不仅改变了法国电影的面貌，也改变了世界电影的面貌。1962 年，《电影手册》杂志在特刊上正式使用了"新浪潮"这一名词，法国"新浪潮"作为一次异彩纷呈的电影运动被载入史册。

2.2.2 法国"新浪潮"电影的理论主张

"新浪潮"电影之所以成为新浪潮，是因为其创新性。这种创新在于"新浪潮"的导演共同反对当时流行的所谓"优质电影"，认为"优质电影"实际上是被大众兴趣所左右的、规规矩矩讲故事吸引观众的、按照陈规俗套制作的商业电影。

"新浪潮"电影的理论主张是特吕弗提出的"作者论"，实质是"导演中心论"。"作者论"强调导演个人（不是创作集体）是对影片负有全部责任的唯一艺术家；每部影片都应是自我表现，展现导演的独特人生感受和艺术追求。这一理论对社会政治问题表现冷漠，把个人风格绝对化，注重导演的自我表现。

在表现手法上，故事情节经常由一个语境突然跳到另一个新的语境，行为的动机讳莫如深，高潮与结尾的界限不十分明显，导演站在纯客观的立场上拍摄模棱两可的电影，结论往往给人以骑墙之感，甚至不能确定影片是否给出了结论。

2.2.3 法国"新浪潮"电影的代表人物及作品

"新浪潮"导演由两部分人组成。一部分是团结在著名电影理论家安德烈·巴赞周

围的年轻影评人，包括特吕弗、戈达尔、夏布洛尔等。他们都是安德烈·巴赞主编的《电影手册》的编辑和主要作者，因此称为"电影手册派"。另一部分是具有实践经验的电影工作者，包括阿伦·雷乃、路易·马勒、玛格丽特·杜拉斯等人。他们中的相当一部分人寄寓于塞纳河左岸，故有"左岸派"之称，同时由于他们把电影看作是加强文学的表达方式，影片具有浓厚的文学色彩，所以他们拍摄的这些影片又称"作家电影"。

需要说明的是，这两派人并没有形成一个统一的组织，有共同点也有不同点。

他们的共同点是都反对传统电影的做法，强调电影是一种个人的艺术创作，要求将电影从传统艺术的束缚中解放出来，注重对人的内心世界的开掘和表现，擅长运用银幕形象表现复杂的潜意识心理活动。

他们的不同点主要是"电影手册派"的电影由于内容简单，不触及政治，因此一般都能顺利地放映。而"左岸派"，即"作家电影"由于涉及政治，所以一般都会遇到麻烦。比如，阿伦·雷乃和马克拍摄的《雕像也会死去》（1952年）就被禁映长达12年之久。

特吕弗、戈达尔、阿伦·雷乃是"新浪潮"的三位"主将"。特吕弗注重在电影表现手法上充分发挥自由度和能动性。《四百下》是他在"新浪潮"时期最重要的作品。这部自传体作品朴实细腻地描述了一个法国少年安托万·杜瓦内因缺乏家庭、学校的关爱而走向犯罪的心路历程。特吕弗的御用演员让·皮埃尔在《四百下》中的造型如图2.4所示。据说，特吕弗觉得他的长相跟年轻时的自己颇有几分相似。

特吕弗的其他重要作品有：《朱尔与吉姆》《最后一班地铁》《枪击钢琴师》。

戈达尔是"电影手册派"的重要成员，代表作《筋疲力尽》（1960年）曾获柏林国际电影节最佳导演奖。

图2.4 让·皮埃尔在《四百下》中的造型

影片开始时，男主角米歇尔偷了一辆汽车，然后又莫名其妙地杀死了警察。这两件事并没有内在的必然逻辑，更毫无因果关系可言，支配米歇尔行动的只是不可捉摸的"生命冲动"。米歇尔逃到巴黎，与女友帕特莉霞鬼混，爱着米歇尔的帕特莉霞却莫名其妙地告发了米歇尔，使米歇尔在大街上命丧警察枪下。

戈达尔的其他重要作品有：《狂人皮埃罗》《随心所欲》《中国姑娘》《芳名卡门》。

1943年，阿伦·雷乃毕业于法国高等电影学院。"新浪潮"电影崛起后，他是"左岸派"的领袖人物，也是一位具有探索精神的导演，他的代表作《广岛之恋》和《去年在马里昂巴德》，也是"新浪潮"的代表作。20世纪50年代，他的重要影片有《高更》《戈尔尼卡》《雕像也会死去》《夜与雾》等；"新浪潮"电影退潮之后，他的重要作品有《穆里埃尔》《战争终了》《生死恋》。

【《去年在马里昂巴德》片段】

应用实例

为什么地点、人物没有交代清楚？

片名：《去年在马里昂巴德》

剧情：电影《去年在马里昂巴德》的故事发生在一座神秘奇特的国际疗养院式的大宾馆里，住在这里的都是不知姓名的上等人，A女士和她的丈夫也住在这里。一天，来了一位B先生，B先生不断向A女士讲，他俩去年曾在此地相识、相恋。A女士最初并不信，后来逐渐怀疑自己的记忆力，最后与B先生悄悄私奔。

应用点：《去年在马里昂巴德》是阿伦·雷乃著名的无理性、无情节、无人物的"三无"电影之一，地点不清不楚，人物无名无姓，一切都被抽象化了，达到非理性主义的高峰。导演企图从潜意识角度分析人的行为，潜意识成了影片结构的基础。影片把过去和现在、梦境和现实混杂，导致情节扑朔迷离，意义含混不清。影片剧照如图2.5所示。

图2.5 《去年在马里昂巴德》剧照

2.3 意大利"新现实主义"电影——把摄影机扛到大街上去

2.3.1 意大利"新现实主义"电影的概念

意大利"新现实主义"电影是反法西斯抵抗运动的产物，它反映了进步的电影工作者致力于民主改革的要求。"新现实主义"电影追求的是生活真实，要求表现饱经战争创伤的意大利人民的痛苦和生活中的苦难与艰辛，以谴责社会中的不公平。"新现实主义"电影的历史，一般从1945年罗西里尼拍摄的《罗马，不设防的城市》算起。

2.3.2 意大利"新现实主义"电影的基本特征和基本原则

"新现实主义"电影的基本特征是：以对日常社会现实的真实记录代替虚构的故事情节；以表现普通民众真实的生活际遇来揭示社会现实；以描述普通人的苦难来寄予无限的同情；电影语言朴素简练，尽量使用非职业演员，强调即兴表演。

如果用一句话来概括"新现实主义"，那就是："它就是生活本身。"

"新现实主义"电影的基本原则可概括为：思想内涵方面，揭示具有典型意义的社会性主题；生活事件方面，反映普通人的日常生活；演员表演方面，使用非职业演员；拍摄方法方面，把摄影机扛到大街上去；影片结束，把悬念留给观众去思考。

【《罗马，不设防的城市》片段】

2.3.3 意大利"新现实主义"电影的发展与衰落

第二次世界大战结束后，意大利社会生活在各个方面陷入崩溃，人心惶惶，社会动荡不安。"毫不修饰地反映现实"的意大利"新现实主义"电影就是在这样的背景下诞生的。

这一电影流派的开山之作《罗马，不设防的城市》，其剧照如图2.6所示。导演罗西里尼在纳粹尚未完全撤离罗马

图2.6 《罗马，不设防的城市》剧照

时就开始了拍摄工作。当时罗西里尼面临重重困难：胶卷奇缺，照明设备无货，没钱搭置布景，请不起职业演员。穷则思变，聪明的罗西里尼把不利因素变成有利因素：用自然光取代灯光照明，用实景取代布景，用真实的生活取代虚构的情节，用工人、农民取代职业演员。

他同摄影师一起把摄影机扛到罗马街头去拍摄，穿梭于大街小巷，摄下了城市和市民生活的真实面貌。这部电影描述了罗马人民团结一致同法西斯进行艰苦斗争的故事。影片追求纪录片的真实性与准确性，展示了饱受战祸之苦的意大利人民的困苦生活，表现了人民同仇敌忾反抗法西斯的坚强斗志，反映出人民对美好未来的憧憬。

《罗马，不设防的城市》的创作方式极大地启发了同类影片的制作，它成了"新现实主义"电影的宣言书，并使"新现实主义"电影在国际上确立了地位。

1946年，罗西里尼又拍摄了一部广泛反映第二次世界大战末期意大利人民生活的影片《游击队》。这部影片采用完全纪实的方法，彻底冷落了服装化妆、职业演员和摄影棚。在罗西里尼和其他"新现实主义"导演的启发和带动下，"把摄影机扛到大街上去！"成为"新现实主义"最响亮的口号，意大利影坛连续五年涌现出大量激动人心的佳作。

罗西里尼、德·西卡和维斯康蒂（代表作《大地在波动》）被称为"新现实主义"的"三位大师"，他们共同为"新现实主义"电影的成功贡献了作品。德·西卡的作品以辛酸的笔调刻画人民的困苦，具有鲜明的"新现实主义"特点。1948年，德·西卡向全世界奉献了一部"新现实主义的真正杰作"——《偷自行车的人》。

"新现实主义"中还有一些导演及其作品也产生过较大影响。如朱塞佩·德·桑蒂斯的《罗马11时》和《艰辛的米》、利萨尼的《苦难情侣》、拉都达的《匪徒》等。

1951年以后，"新现实主义"电影开始走向分化和衰落。1956年，德·西卡的《屋顶》问世，"新现实主义"电影时代宣告结束。

"新现实主义"电影的衰落既有自身的内在原因，也有外在的客观原因。

就内在原因而言，主要是在于它自身有三大弱点：一是没有完全摆正社会生活与人的位置，很多影片把社会生活当作主角，把人物当作陪衬，没有把主要注意力放在刻画和表现人物上面；二是影片大多表现的是社会生活的表面现象，忽视了反映深层的社会根源，忽视了对人物内心世界的揭示；三是理论不够丰富，缺乏力量，"新现实主义"只强调把摄影机扛到大街上去摄录生活本身，没有提出更丰富有力的新理论，使这类影片沦为了对现实的纯客观再现。

从外在原因看，客观上有两个方面的弱点：一是多数影片把意大利衰落的现实景象当作描述的主要对象，似乎"现实"就是贫困、失业和饥饿，"人民"就是失业者、产业工人、饥饿的农民和渔民、老人和孩子，过多的此类电影引起了政府的关注和干预，如天主教的影评协会认为"新现实主义"电影给现实抹黑，明文规定禁止观看这类影片；二是"新现实主义"电影从题材到艺术表现，总是用一种相近的调子表现各种令人灰心失望的生活，观众看多了，也就逐渐失去兴趣了。

图 2.7　影片《偷自行车的人》中的画面

【《偷自行车的人》片段】

经典赏析

片名：《偷自行车的人》（外文片名：*Ladri di biciclette*）

看点："新现实主义"电影的经典之作，被誉为"新现实主义的真正杰作"。

剧情：1948 年，德·西卡向全世界奉献了《偷自行车的人》（图 2.7）。这部影片讲述了失业工人安东尼奥丢失自行车导致的辛酸故事。

安东尼奥找到一份必须使用自行车的工作（贴广告），可是，工作第一天，自行车就被偷走了。他和儿子无望地寻找了一天后，决定铤而走险偷自行车，偷车被捉后受到了侮辱。这是一个诚实的人在环境的逼迫下为了生存变成小偷的故事，揭示了现实的残酷。

虽然影片讲述的是无辜者成为不公平社会的牺牲品的故事，但是它的结尾并不悲观失望，而是洋溢着乐观主义色彩。当儿子的小手伸入父亲的手掌中并以鼓励的目光仰望父亲时，观众眼前仿佛闪现出充满希望的火花。

2.4　德国"表现主义"电影——创造纯精神世界

2.4.1　德国"表现主义"电影的概念

德国"表现主义"电影产生于 20 世纪一二十年代，"表现主义"电影认为电影不能满足于和局限于对客观事物的描写，而是要深入揭示人的灵魂，强调作品的直觉感受和主观创造，不求复制现实，对理性不感兴趣。

德国"表现主义"电影以浓重的色彩、强烈的明暗对比创造出一种极端的纯精神世界，在德国战败后的那个动荡不安的社会环境中得以迅速发展。电影创作者出于对社会现实的愤然不满，采用"表现主义"变形、夸张和奇特的艺术语言，作为人民内心恐惧、焦虑的外部折射。

2.4.2　德国"表现主义"电影的代表作品

德国"表现主义"电影的第一部也是最具代表性的作

品，是 1919 年罗伯特·维内导演的《卡里加里博士》。

影片讲述神秘的卡里加里博士对一个名叫赛扎尔的青年施行催眠术，并把他拉到市场上卖艺献技。一次狂欢节上，赛扎尔碰见阿莱因，并预言阿莱因活不到第二天清晨，此预言被证实后，死者的朋友弗朗西斯怀疑这是卡里加里博士捣鬼。第二天深夜，赛扎尔受卡里加里博士指使，劫持了弗朗西斯的未婚妻珍妮。人们紧追凶手赛扎尔，他拼命逃窜，直到精疲力竭而死。

影片故事情节离奇、荒诞不经，影像风格变形、夸张，人物造型古怪、奇特，布景装饰畸形、失真，摄影照明怪异、朦胧，环境氛围神秘、恐怖，体现出"表现主义"电影的特征。

德国"表现主义"电影的其他作品有：罗伯特·维内的《盖努茵》（1920 年）、弗立茨·朗格的《疲惫的死》（1921 年）、阿瑟·鲁滨逊的《演皮影戏的人》（1922 年）等。

2.5 日本电影的三个流派——展示神秘的艺术空间

日本电影独具的特色就是对日本民族传统及文化的关照意识，展示日本奇特、神秘的艺术空间。日本电影的主要流派有"新现实主义"电影、"太阳族"电影和"新浪潮"电影。

2.5.1 日本"新现实主义"电影

日本"新现实主义"电影指的是 20 世纪中期，日本对残酷战争以及战败后恶劣的现实境遇进行批判和反思的一系列电影。

以题材和情感倾向为依据，日本"新现实主义"电影可以分为以下三类。

（1）采用纪实手法，从战争对民众产生的直接创伤和灾难性后果来反思和谴责战争。

代表作新藤兼人的《原子弹灾难下的孤儿》（1952 年）让观众深深体验了灾难的惊心动魄。其他较著名的影片有沟口健二的《雨月物语》（1953 年）和黑泽明的《活人的记录》（1955 年）等。

（2）通过对人物或家庭所置身的险恶社会真切而自然的描述，来讽刺并批判社会的陋习、偏见或探讨生存的哲理。

这一类影片以黑泽明的《罗生门》（1950 年）为代表作，其他较为成功的影片还有沟口健二的《西鹤一代女》（1952 年）、衣笠贞之助的《地狱门》（1953 年）等。

（3）借对家庭日常生活富于情感的朴实描述，来呼唤真情以及和谐、理想的家庭氛围。

这方面较成功的影片有：黑泽明的《生之欲》（1952 年）、《七战士》（1954 年），小津安二郎的《晚春》（1949 年）、《东京物语》（1953 年）等。

经典赏析

片名:《罗生门》(外文片名:*In the Woods*)

看点:

(1) 这部影片是第一部在著名国际电影节上获得大奖的亚洲影片。影片获得威尼斯国际电影节大奖和奥斯卡金像奖荣誉外语片奖。

(2) 影片结构新颖,别具一格的导演手法在电影史上备受瞩目。影片巧妙地从三个当事人和一个目击者的立场去叙述同一件奸杀案,一个地点串联四件事,创造了一个多层次、多角度、主客观叙述互相交错的结构形式。

剧情: 影片的故事情节看似简单,却给观众以深刻启示。在大雨倾盆的罗生门下,樵夫、行脚僧和杂工都在那里避雨。为了消磨时间,樵夫讲述了一个案子:一名武士带着妻子(图2.8)远行,途中遇到了一个强盗。强盗把武士骗到林中,绑在树上,然后当着他的面奸污了他的妻子,最后武士被杀。偶然在场的目击者樵夫和行脚僧立即向警署举报,强盗很快被捕。看似简单的案情,在审理时却变得扑朔迷离。不同的人面对同一件案子却众口不一。强盗、女人、武士的魂魄、樵夫各执一词并都合情合理,能够自圆其说。每个当事人和目击者陈述时,影片就把他们眼中的"林中奸杀"情节放映一遍,由于每个人的立场和角度不同,影片情节诡谲,构成了多视角的结构特点,探讨了真理的复杂性和人性的本质:真理是一种基于表象的误认,人性则具有隐秘的不可知性。

图2.8 武士美丽的妻子在树林中

【《罗生门》片段】

2.5.2 日本"太阳族"电影

日本"太阳族"电影指的是根据青年作家石原慎太郎的小说改编,描写一批"太阳族"(第二次世界大战后中产阶级家庭出身的青年)生活的电影。

"太阳族"电影出现于1956年,主要作品有《太阳的季节》《疯狂的果实》等。这些作品描写一批"太阳族"的生活状态,他们既没有明确的理想,也没有基本的道德观念,只有无目的地反抗和对一切不满的行为。

影片的中心内容是表现"性和暴力"。由于被认为对青

年一代产生了不良影响,"太阳族"电影受到了严厉的舆论谴责。这也导致日本风行一时的"太阳族"电影的快速衰败,但它所暴露的社会问题及产生的影响在以后的某些作品中仍被保留下来。

2.5.3 日本"新浪潮"电影

日本"新浪潮"电影指的是20世纪五六十年代出自一批"不懈地致力于实验创新"的青年导演大岛渚、羽仁进、今村昌平等的影片,这些导演不同程度地受到国外"新浪潮"思潮的影响,影片通过表现"性和暴力"等内容对社会政治进行批判。

20世纪50年代末,在法国影坛,戈达尔、特吕弗等掀起了"新浪潮"运动。"新浪潮"这个词自从与法国电影结缘后,常被借来形容其他国家新兴的电影活动和电影现象,如捷克、匈牙利的新电影。

这些外国的新风气很自然地在日本年轻的导演心中引起了强烈的共鸣,于是,1960年日本出现了一种显著的现象,这就是新闻界所说的日本"新浪潮"。

日本"新浪潮"运动的旗手是大岛渚。大岛渚是继黑泽明、沟口健二等之后,被世界影坛全面肯定的日本导演。大岛渚的代表作《日本的夜与雾》,借助有现实意义的政治题材,探讨了时间和空间、现实和虚无之间的安排及其相互关系。

其他代表导演和作品还有:贯穿着妇女解放主题的羽仁进的影片,以及今村昌平(图2.9)的代表作《日本昆虫记》等。

图2.9 日本著名导演今村昌平

影人名片:大岛渚(Nagisa Oshima,1932—2013年)

国籍:日本

职业:导演

主要成就:大岛渚(图2.10)被誉为"情色电影大师",是世界电影发展史上数一数二的大胆执着于用"性"来叙事表意的电影导演。从1960年的《青春残酷物语》到1999年的《御法度》,大岛渚一直采用直抒胸臆的方式表达"性"的主题。

除了主题与"性"相关,大岛渚还擅长用"性"来处理问题,"性"不单是他所讲的故事,还成为他讲故事的手段,其用意是发出对现实进行思索的号召。1976年,他导演的

图2.10 日本著名导演大岛渚

《感官世界》让他声名鹊起。1978年，《感官世界》的姐妹片《爱之亡灵》上映，让他获得第31届戛纳国际电影节最佳导演奖。

复习思考题

一、名词解释

类型电影　　法国"新浪潮"电影　　意大利"新现实主义"电影
德国"表现主义"电影

二、单项选择题

1. 阿伦·雷乃和马克1952年拍摄的（　　）被禁映长达12年之久。
 A.《雕像也会死去》　　B.《东方之珠》　　C.《乱世佳人》　　D.《洛丽塔》
2. 法国"新浪潮"的三位"主将"不包括（　　）。
 A. 戈达尔　　　　　B. 阿伦·雷乃　　　C. 特吕弗　　　　D. 夏布洛尔
3. 电影《去年在马里昂巴德》的导演是（　　）。
 A. 大岛渚　　　　　B. 陈凯歌　　　　　C. 阿伦·雷乃　　D. 张艺谋
4. 意大利"新现实"主义电影的历史，一般从1945年罗西里尼拍摄的（　　）算起。
 A.《游击队》　　　　　　　　　　　　B.《偷自行车的人》
 C.《罗马，不设防的城市》　　　　　　D.《大地》

三、简答题

1. 法国"新浪潮"电影的三位"主将"是谁？请简要列举他们的代表作。
2. 美国的类型电影时期娱乐工业取得成功的原因是什么？
3. 法国"新浪潮"的理论主张是什么？
4. 意大利"新现实主义"电影的美学特征是什么？

四、论述题

1. 分析《罗生门》对人性本质的揭示。
2. 谈谈你对日本电影三个流派的认识。
3. 意大利"新现实主义"电影衰落的原因是什么？
4. 《偷自行车的人》中，安东尼奥从丢自行车的人变成偷自行车的人。影片情节简单，却是一部公认的世界名片，原因何在？
5. 谈谈你对美国好莱坞"黄金时代"的认识。

五、讨论分析题

铜墙铁壁围绕中的青春

大岛渚将创作的焦点对准了"性"和"政治"的关联上。其1960年的电影《青

春残酷物语》（图2.11），对人们所遭受的挫折进行了犀利、生动的描述。

第二次世界大战后，父亲因为战败失去事业，变成一个精神失常的人，对现实的问题一概采取回避态度。姐姐正值青春时期，心中燃起了革命的热望和恋爱的热情。但是经不起政治反动的刺激，最终沉溺于颓废中。妹妹是高中学生，有个大学生男友，两人只按照自己幼稚的兴趣、欲望和冲动行事，除此之外什么也不相信。他们过分自我，对环境表示不满，认为采取作恶的行动就是向社会挑战。年轻的主人公们愚蠢而幼稚的挑战，一旦碰在铜墙铁壁上当然要被顶回来，当他们发现自己错了的时候，却已经被毁灭了。

作为剧作者兼导演的大岛渚，想在影片中表示这些人都是"政治"的牺牲品。

问题：结合电影《青春残酷物语》分析大岛渚的作品风格。

图2.11 《青春残酷物语》剧照

【《青春残酷物语》片段】

第三章　中国电影的历史步履

学习目标

了解：中国电影的发展历程。
熟悉：不同阶段的电影创作的主要代表人物、作品。
理解：不同阶段的电影创作代表作品所具有的时代特征。
掌握：不同电影发展阶段的相关概念，如左翼电影运动、新中国电影等。
重点掌握：中国"现代主义"电影的概念。

导入案例

集多个特点、多奖项于一身的《霸王别姬》

若论哪部影片对人性的挖掘已经深入骨髓，令人痛彻心扉，首推《霸王别姬》。而且，如果说有哪部影片同时集主题厚重且发人深思、制作精美又雅俗共赏、引人感怀并令人震撼等诸多特点于一身，亦非陈凯歌导演的巅峰之作《霸王别姬》莫属。

图 3.1 《霸王别姬》中的人物

该片由张国荣、张丰毅、巩俐主演，其中张国荣的绝美扮相、温婉又疯狂的演绎给观众留下的是堪称完美的经典记忆（图 3.1）。

《霸王别姬》的时间跨度很大，从清末一直跨越到"文革"时期，主要描写了一对京剧伶人（程蝶衣和段小楼）纠结的一生。

小豆子出身妓女家庭，生活所迫被母亲送到关家戏班。戏班的训练异常艰苦，小豆子承受不住，师哥（即段小楼）给了他很多温暖。几年后，小豆子和师哥都成长为一代名角，分别取艺名程蝶衣和段小楼。不知不觉中，程蝶衣已经深深地依恋着师哥段小楼。

后来，段小楼与妓女菊仙相识并结婚。伤心欲绝的程蝶衣吸食鸦片，意志消沉。"文革"时期，师兄弟、夫妻之间在压迫下人性扭曲，相互揭发。师兄弟在二十一年后再唱《霸王别姬》，但此时的程蝶衣已经悲观绝望，终于自尽。

《霸王别姬》于 1993 年荣获第 46 届戛纳国际电影节最高奖项金棕榈大奖。除获得金棕榈大奖外，还获得国际影评人联盟大奖等多项国际电影奖项。其实，《霸王别姬》还有太多荣誉可以列举：如英文权威杂志《视与听》评出的"1981 年以来41 部世界最佳电影之一"等。影片曾在全世界多个国家和地区公映，是一部享有世界级荣誉且广为人知的电影。

讨论题：《霸王别姬》的成功之处在哪里？你如何评价这部影片在中国电影史上的地位及影响？

3.1 早期电影——从光绪年间的"西洋影戏"开始

【《定军山》片段】

中国电影的早期发展和中国最后一个封建王朝有着千丝

万缕的联系。因为最先进的东西最早一般由上流社会接触到，而当时的上流社会，首推当时的皇族。

1895年12月28日，法国的卢米埃兄弟在巴黎公开放映了《工厂的大门》《火车进站》等几部电影，这一天被世界公认为电影的正式诞生日。次年，电影就被介绍到了中国。

1896年8月11日晚，上海的一处私家花园"徐园"所举办的游艺活动中，首次放映了当时称为"西洋影戏"的《马房失火》等十余部电影短片。

但在清王朝统治下，"西洋影戏"的命运并不乐观。1904年，慈禧太后70寿辰之际，英国驻北京公使进贡了一套电影拷贝及放映机在宫里放映祝寿，放映过程中不慎起火，被迷信的慈禧太后斥为"不祥之兆"，从此紫禁城内禁映电影。

皇家禁映，不等于百姓不爱。历史的脚步难以阻挡。1905年5月，北京丰泰照相馆经营者任庆泰主持拍摄了中国第一部影片（也是中国最早的京剧艺术纪录片）——由京剧泰斗谭鑫培主演的《定军山》，一时间在北京、上海等地出现了"万人空巷来观之势"。遗憾的是，《定军山》除了存有剧照，最初的影片拷贝现在已经找不到了，我们现在看到的《定军山》都是后来创作的。

虽然《定军山》不是一部完全意义上的电影，但它的出现却具有非同寻常的意义：它唤醒了中国人独立拍片的意识，标志着中国电影的诞生。

中国电影诞生之后，中国电影领域的许多"第一"也相继诞生，包括第一座戏院、第一家电影企业和第一位女演员等。1908年，来自西班牙的片商雷玛斯在上海营建了国内第一家250座的"虹口大戏院"。1909年，美国人布拉斯基在上海成立了我国第一个正式的电影摄制企业——亚细亚影戏公司。1913年，受聘于亚细亚影戏公司的张石川、郑正秋联合编导了中国第一部短故事片《难夫难妻》。

1913年，黎民伟编导了《庄子试妻》，黎民伟的妻子严姗姗扮演"扇坟"中的侍女角色，成为中国电影史上的第一位女演员。1916年，张石川、管海峰等人创办了中国人自己的影片公司——幻仙影片公司，制作了中国第一部长故事片《黑籍冤魂》，影片描述一个封建大家庭因吸食鸦片最终家破人亡的悲惨过程。

3.2 20世纪20年代的电影——异常混乱与畸形繁荣并存

3.2.1 明星公司票房成功引发混乱与繁荣

在中国电影史上，20世纪20年代是极其复杂的时期。一方面，由于明星公司等较有实力的电影公司相继成立并大量出品影片，中国电影事业经过十几年艰难的发展，在外国电影商和外国电影垄断市场的夹缝中生存，开始渐具规模；另一方面，明星公司拍摄的《孤儿救祖记》在放映上的获利，诱使许多投机商人把电影当成了新的

投资事业，开办电影公司成了时髦风气。据当时统计，1925年前后全国的电影公司数量达到175家，其中仅上海一地就有141家。这些公司大多数徒有虚名，大部分以投机赢利为目的，竞相拍摄迎合观众口味的影片，有的甚至一片未拍便不知去向了，导致这一时期的中国电影在事业和创作上都呈现出一种异常混乱而又畸形繁荣的状况。

20世纪20年代末，中国故事片的出品量平均每年都在100部以上，达到了当时中国制片生产的最高数量。可是这些影片大部分是鸳鸯蝴蝶派等旧式文人编造的"言情"电影，或者《火烧红莲寺》之类的武侠神怪电影，除少数几部在艺术上还稍有追求外，绝大多数都是粗制滥造，质量很差，在观众中的声誉极低。

3.2.2 中国电影制片业向现代企业方向发展

1930年，联华影业公司在上海成立，公司受到工商、金融界巨子和政界要员等支持。联华影业公司成立后，加紧在上海、香港、广州及东北等地扩大发行放映网，采取了与其他影业公司不同的经营方式，即从制片到放映成一条龙配套的企业管理方式。雄厚的资本背景和现代的经营方式，使联华影业公司显露出生机勃勃的发展势头。不到一年，联华影业公司就在上海建立了3个分厂。以联华影业公司为标志，中国电影制片业开始向新兴的现代企业方向发展。

【《火烧红莲寺》片段】

联华影业公司在创作上也表现出新的特点。公司吸收了一些对电影有新的认识和追求的青年艺术家，这些艺术家接受过新文化运动和五四运动的影响，如孙瑜、蔡楚生等，他们拍摄了《故都春梦》《野草闲花》等一批具有进步思想倾向的影片。在武侠神怪电影泛滥的当时，这批内容和形式新颖、严肃的影片，迅速受到观众特别是知识阶层观众的欢迎，被人们称为"新派电影"。

经典赏析

片名：《孤儿救祖记》
看点：
（1）《孤儿救祖记》（图3.2）初步奠定了中国电影的艺术

图3.2 《孤儿救祖记》剧照

地位，因为它比较注意表演和场景的真实，强调情节性。它所取得的艺术成就表明中国电影结束了在艺术上长期的幼稚状态，开始探索和确立自己的叙事风格。

(2) 影片放映后引起了轰动，票房获得了极大的成功，这在当时很难得。明星公司因此稳固了自己的地位，进而发展为之后数十年民族电影事业的主力之一。

剧情： 1923年，明星公司放映了由郑正秋与张石川合作编导的长故事片《孤儿救祖记》。影片讲述了一个善恶对立、立场鲜明的故事：富翁杨寿昌的独生子杨道生在一次骑马时不慎坠马而死，撇下了年轻的妻子余蔚如一人寡居。一直觊觎杨家财产的侄子杨道培想趁机谋取杨家的财产，企图让杨寿昌立自己为嗣。但不久，杨道培发现余蔚如有了身孕。为了独吞杨家产业，杨道培不断制造假象，诬陷余蔚如不贞，终于使杨寿昌将余蔚如赶出家门。不久，余蔚如生下一个男孩，取名余璞。

十年后，小余璞长大了，余蔚如把他送进杨寿昌所办的学校读书。余璞是个懂事的孩子，杨寿昌非常喜欢他，但他们互相都不知道对方的真实身份。杨道培为了得到财产企图害死杨寿昌，结果恰被正在杨家的余璞撞见。余璞挺身相救，杨道培没有得逞。这时，余蔚如也来到杨家，一家人得以相见。

3.3 左翼电影运动——中国影片第一次获得国际奖项

左翼电影运动指的是20世纪30年代在中国共产党领导下的进步电影运动。

1931年"九·一八"事变爆发后，中国人民的抗日爱国热情空前高涨，爱国运动风起云涌。广大观众强烈要求看到反映抗日爱国等进步内容的电影，鸳鸯蝴蝶派电影和武侠神怪电影已经彻底失去了市场。在这种形势下，左翼电影登上了历史舞台。

联华、艺华等公司相继起用了田汉、聂耳、金焰、王人美等左翼电影工作者。以共产党人为首的左翼电影工作者逐渐成为各电影公司的骨干。从1933年3月夏衍与明星公司导演程步高合作，创作出第一部左翼电影《狂流》开始，中国电影迎来了左翼电影创作高潮，在几年内拍摄了一大批具有爱国思想和较高艺术水平的电影作品。

1933年是中国电影史上的"左翼电影年"，在全年出品的70多部故事片中，左翼电影就有40多部。其中明星公司的成绩尤其令人瞩目，一年间拍摄了《狂流》《春蚕》《香草美人》《姊妹花》等22部左翼电影。

到1937年，左翼电影工作者创作出了《渔光曲》《新女性》《神女》《马路天使》等多部左翼电影，其中《渔光曲》成为中国电影史上第一部获得国际奖项的影片。

影人名片： 自学成才的名导演——蔡楚生（1906—1968年）
国籍： 中国
职业： 导演
主要成就： 第一位享誉世界的中国导演。作为20世纪30年代具有代表性的电影

图 3.3　第一位享誉世界的中国导演蔡楚生

导演之一，蔡楚生（图 3.3）可以说是自学成才并取得辉煌成就的典型代表。

他 12 岁开始当学徒，后来自学文化开始业余戏剧活动。因所在剧社曾协助影片公司拍外景，而对电影产生了浓厚兴趣。21 岁时，他来到上海当临时演员、场记等，努力摸索自学，开始涉足他一生热爱的电影事业。

1935 年 2 月 20 日，莫斯科举行了"国际电影展览会"。蔡楚生导演的电影《渔光曲》因"大胆地描写现实、高尚的情调"获得了由主席苏密德斯基颁发的"荣誉奖"，蔡楚生本人虽然未能到场，但这份殊荣使他成为第一位享誉世界的中国导演。

由中国共产党电影小组领导的电通影片公司，虽然仅生存了不到两年，却拍摄出《桃李劫》《风云儿女》《自由神》《都市风光》四部非常有影响的优秀影片，成为左翼电影运动的坚强阵地。《风云儿女》中由田汉作词、聂耳作曲的主题歌《义勇军进行曲》，不仅成为抗战时期风行全国、激励人民的战斗号角，而且后来还被光荣地确立为中华人民共和国国歌，作为中国的象征响彻全世界。

【《渔光曲》片段】

经典赏析

片名：《渔光曲》
看点：

(1) 中国电影第一部在国际电影节获奖的故事影片。《渔光曲》于 1935 年 2 月参加莫斯科"国际电影博览会"获得"荣誉奖"。

(2) 在上海连映了 84 天，创下票房奇迹。《渔光曲》上映时，上海恰逢 60 年未遇的酷暑，可是人们照样顶着炎热在没有空调的金城大戏院观看影片。

(3) 影片的主题歌《渔光曲》成为当时家喻户晓、大街小巷传唱的流行歌曲，《渔光曲》十几万张唱片被一抢而空。

(4) 主要演员的婚恋惹人关注。

《渔光曲》还没拍完，主演王人美（图 3.4）就和被周恩来总理亲切地称为"中国的驸马"的男演员金焰 [原名金德麟，生于朝鲜汉城（今韩国首尔），中国上海电影制片厂演员，后

加入中国国籍，图3.5]举行了一场朴素而有趣的婚礼。据说，那段时间是王人美一生中幸福指数最高的时期。

剧情：《渔光曲》描述东海渔民的悲惨生活。渔民徐家有两个孩子小猴和小猫。因为生活实在艰难，母子们被迫投奔在上海卖艺为生的舅舅。小猫、小猴跟着舅舅沿街卖唱，遇到了学成回国的船主家的少爷何子英。他资助给他们100元钱，不料反而使他们被当作盗贼抓进了监狱。兄妹无罪释放回来，又遇上棚户区大火，母亲和舅舅葬身火海。同情他们的何子英要领兄妹回自己家，没想到何父因公司破产自杀了。因自己改良渔业计划无法实现，对社会感到失望的何子英，为了生活，与小猫、小猴一起作为雇工上船打鱼。不幸的是，小猴在劳动中受伤，在小猫吟唱的凄婉的《渔光曲》歌声中，小猴闭上了双眼。

图3.4 《渔光曲》主演王人美

3.4 全国抗战时期电影——不同地域不同特点

全国抗战时期是中国电影经历的一个特殊时期。一方面，国破家亡、外敌入侵的时代背景，决定了电影创作目的中的艺术追求已退居其次，宣传作用才是主要的；另一方面，战争环境大大破坏了中国电影创作的正常条件，不可能去做艺术上的精益求精，激昂抗日的情绪要求已成为第一位的要素。

在抗战大背景下，不同阶段的电影虽然呈现出不同的状况，但大致都统一在抗战宣传这一主题上，而抗战电影最大的不同在于地域环境。

大致而论，全国抗战时期的中国电影可以划分为国统区电影（包括武汉时期、重庆时期）、"孤岛"时期电影、香港地区电影和抗日根据地电影。

国统区电影是指国民党统治区的电影（约20部故事片和100多部纪录片）。其中故事片有《保卫我们的土地》《热血忠魂》等。

"孤岛"时期电影是指1937年11月至1941年12月太平洋战争爆发，上海成为"孤岛"时期的上海电影。"孤岛"时期是一个特殊的历史时期，该时期电影创作的状况也经历

图3.5 男演员金焰

了变化。1938年前后，拍摄的多为恐怖、神怪或色情的影片。但这种混乱的电影发展状况遭到上海文化界的批评，称之为"妖神鬼怪公然横行的局面"。

在进步电影人的努力下，1939年开始出现借古喻今、意义积极的影片，其中，《木兰从军》是佼佼者。"孤岛"时期结束后，上海的电影业全部为日军所侵占。

应用实例

为何《木兰从军》在"孤岛"备受欢迎？

片名：《木兰从军》

剧情：由欧阳予倩编剧、卜万苍导演的《木兰从军》于1939年2月上映。影片创作者注意将历史传说与抗战现实相联系，作为影片的主题，增添了一些虚构情节，以赋予人物新的生命。花木兰不仅是巾帼英雄，而且是保家爱国的代表。影片充满了豪迈气概，刻画了正面角色花木兰，也对比表现了其他反面角色，讽刺了当时的卖国贼、两面派。

应用点：被称为"妖神鬼怪公然横行"的"孤岛"时期电影，在进步电影人的努力下，出现借古喻今、意义积极的影片，《木兰从军》是其中的典型代表。事实证明，这种意义积极的电影非常符合当时中国人民的需求。作为"孤岛"时期电影的奇葩，《木兰从军》在1939年的上海"孤岛"显得意义非凡，花木兰"扫灭狼烟"的抗敌气概，给处于民族危亡关头的中国人民以巨大的精神鼓舞。

花木兰形象再创造的成功，使影片上映后好评如潮，被称为"抗战以来上海最好的影片"。《木兰从军》在新光大戏院连映85天，盛况空前。影片的主演陈云裳如图3.6所示。

图3.6 《木兰从军》的主演陈云裳

香港地区电影在20世纪30年代多为粤语片。抗战爆发后，出现了一些描写中国人民反抗侵略者的粤语片，如《最后关头》等。1941年前后，又有一批进步电影人来到香港，丰富了抗战电影界的创作力量，《民族的吼声》等抗战粤语片受到了欢迎。

抗日根据地电影是指在延安拍摄的电影。1938年3月，

延安成立抗战电影社。1938年8月,袁牧之、吴印咸携带从香港购买的电影器材和荷兰电影艺术家伊文思赠送的摄影机来到延安,成立了八路军总政治部延安电影团,人们习惯称之为延安电影团。延安电影团先后拍摄了著名的纪录片《延安与八路军》和《生产与战斗结合起来》。

3.5 战后电影——成熟与厚重并存

战后电影是指抗日战争胜利至中华人民共和国成立前的电影创作。这是一个特殊的历史时期,其特殊既指时间的短促,又指其背景的特定性:中国人民刚刚赢得抗战的胜利,却又面临着国共两种政治势力的角逐;还包括了电影创作的特殊情况,即政府控制电影的绝对优势局面。

战后电影在中国电影史上具有重要的意义。随着第二次世界大战的结束,世界历史开始了一个新的纪元。战后,中国电影也开始复苏。尽管从艺术上说,受抗战时期社会动荡的影响,电影艺术无甚进展,甚至停滞与倒退,好影片寥寥无几,但当战争一平息,优秀的艺术创作很快得以恢复。由此,战后电影终于迎来了艺术上比较厚重的成熟期,产生的优秀影片至今为人称道。

据统计,1945年10月至1949年10月的影片有162部,其中人们公认的较好的影片约30部。比较重要而为人称道的是《一江春水向东流》《三毛流浪记》《万家灯火》《小城之春》等。

经典赏析

片名:《一江春水向东流》

看点:

(1) 明星云集。

于1947年上映的电影《一江春水向东流》,云集了当年红极一时的演员,如白杨、陶金、舒绣文、上官云珠(图3.7)等。

(2) 辉煌的票房纪录。

影片连映3个多月,创下了中华人民共和国成立前国产影片的最高上座纪录。观众的人数达70多万人,占全市人口的14.39%,即上海市民平均每7个人中就有一个人看过此片。这样的成绩即使是当年的好莱坞大片《出水芙蓉》也无法与之相比。

(3) 业界好评如潮。

剧作家田汉曾这样评论这部影片:"在中国电影界今天这样贫弱简陋

的物质条件下，而有这样的成就，算是电影工作者最高的成就了。"好莱坞华裔摄影师黄宗沾则称赞此片："这是我所看到的国产影片中最好的一部。"

剧情：由蔡楚生、郑君里合作编导的影片《一江春水向东流》（图3.8）从一个联欢会开始，女主角——上海某纱厂女工素芬（白杨饰）仰慕教师张忠良（陶金饰），不久两人结婚。一年后他们的儿子出生。"八·一三"事变后，张忠良奉命随队撤离上海，而素芬和婆婆、孩子则回农村居住。在抗战开始的几年中，素芬携婆婆、孩子逃回上海，过着辛酸的日子。与此同时，张忠良辗转流落到重庆，偶然发现了旧识，现成为著名交际花的王丽珍（舒绣文饰），王丽珍接纳了他。王丽珍软硬兼施地拉拢和腐蚀张忠良，使他对种种恶习从厌恶到逐渐适应。完全堕落的张忠良与王丽珍同居，成为追慕虚荣的市侩。而素芬生活艰难困苦，只好到王丽珍的表姐何文艳（上官云珠饰）的公馆做女佣养家糊口。在公馆举行盛宴时，女佣素芬送饮料进大厅，竟意外地听到丈夫张忠良的名字，四目相对，两人大为震惊。素芬手中杯盘落地，四座哗然。她万分痛苦，在混乱中逃出公馆。素芬悲愤至极，最后投江自杀。

图3.7 上官云珠

图3.8 《一江春水向东流》剧照

3.6 新中国电影——表现中华优秀儿女

新中国电影指的是中华人民共和国成立后到"文革"前这一历史阶段的中国电影。

新中国社会的特点决定了电影主要受政治的影响，而较少受商业利益的支配，因而时代政治无疑就是当时中国电影的生命线。新中国电影哺育了一代人，也影响了一个时期的艺术。新中国电影的"新"包括：新时代主题、新英雄主义色彩、质朴写实的新气息。

（1）新时代主题。新中国电影表现新时代主题，赞扬人民当家作主的新局面，歌颂新生活等方面。

（2）新英雄主义色彩。由于题材热衷于歌颂历史与现实中的阶级性优秀人物，新中国电影一开始就呈现出崇尚英雄主义的倾向。

（3）质朴写实的新气息。新中国电影应和着当时人民对理想的纯朴期盼，强烈的热忱和发自内心的真诚成为创作动

力和支撑影片的主要支柱，因而电影都透出质朴、真实的新气息。

这些"新"都是为表现中华优秀儿女服务的。所以，新中国电影一般都较好地体现并歌颂了中华优秀儿女的英雄气概，代表作有东北电影制片厂凌子风导演的《中华女儿》、冯白鲁导演的《刘胡兰》等。

3.7 "文革"时期的电影——错位的艺术

"文革"时期的电影指的是从1966年到1976年的中国电影。从艺术发展的角度看，"文革"时期是中国电影史上的悲剧时期，电影几乎遭遇毁灭性的打击。

【《闪闪的红星》片段】

"文革"时期的电影主要包括：样板戏电影，如《智取威虎山》《白毛女》等；重拍故事片，如《南征北战》《渡江侦察记》等；斗争故事片，包括凤毛麟角的艺术尚存的影片如《创业》《闪闪的红星》等；大量阶级斗争影片，如《青松岭》《艳阳天》等。

整个"文革"时期共有93部电影创作，平均每年不到10部。而1966年到1972年之间故事片电影创作停顿，其中1970年开始是9部样板戏电影（《智取威虎山》《红灯记》《沙家浜》《红色娘子军（京剧）》《奇袭白虎团》《海港》《龙江颂》《红色娘子军（舞剧）》《白毛女》）的主导时期。人们被迫重复观看强加的银幕形象。样板戏电影"高大全"地塑造英雄人物形象的方式，使电影充满了政治斗争。情节丧失了真实性，人物变成了毫无缺点的、不食人间烟火的、无所不能的英雄人物。它造成好人坏人一目了然的局面，使一些时候人们难免还残存后遗症：对电影中稍微复杂一点的人物表现不理解。样板戏电影在政治上的极度表现扼杀了人们对文化欣赏的要求，"文革"前半期实质上和艺术电影隔绝，电影艺术隐没、远离观众成为特点。

【《映山红》音频】

"文革"时期相对较好的影片有《创业》《闪闪的红星》等。《闪闪的红星》中小演员的生动表演是影片吸引人的重要因素，其中的歌曲《映山红》带有浓郁的浪漫抒情色彩，朗朗上口，停留在一代人的记忆中。

3.8 中国"现代主义"电影——与商业电影同时前行

中国"现代主义"电影指的是主张淡化情节，力求在作品中注入更多的主体意识，把镜头引向人物的内心深处，对人物的心理活动进行银

幕造型，实现人物心理银幕化的系列影片。

1978年党的十一届三中全会胜利召开，一场伟大的思想解放运动在全国范围内进行。1979年第四次全国"文代会"后，《人民日报》提出"文艺为人民服务，为社会主义服务"的口号，促进了电影创作的发展繁荣。历经坎坷的中国电影开始复苏振兴，从新的历史起点上起飞。1979年是中国电影的"复兴年"，这一年共拍摄了65部故事片，观众达293亿人次，堪称世界之最。

从1980年到1984年前后，中国电影出现了一股探索热潮。在改革开放的大背景下，随着国门打开，人们震惊地发现，我国电影已远远落后于世界电影的发展了。电影要发展，就要有突破和创新。于是，不断探索创新的"现代主义"电影登上了舞台。

【《城南旧事》片段】

【《大红灯笼高高挂》片段】

"现代主义"电影的创作由第四代导演开始，但真正发扬光大的却是第五代导演。

第五代导演把镜头引向人物的内心深处，对人物的心理活动进行银幕造型。这个创作群体的创作思想存在着很大差异。吴贻弓的《城南旧事》采用散文式结构，通过小英子的眼睛（图3.9）讲述了疯女秀贞悲惨死去、小偷被捕的故事，宣告了小英子童年生活的结束，展现了旧北平的地方风貌，表现了一位海外游子对童年和故园的深深怀恋。陈凯歌的《黄土地》是一幅地道的风土人情画。以上影片与田壮壮的《猎场札撒》《盗马贼》一起，成为"现代主义"电影的重要作品。

图3.9 小英子清澈的眼睛

20世纪80年代中期以后，"现代主义"电影走向成熟并取得了较为辉煌的成就。继《黄土地》《盗马贼》之后出现的《孩子王》（陈凯歌，1987年）、《红高粱》（张艺谋，1987年）、《大红灯笼高高挂》（张艺谋，1991年）、《心香》（孙周，1992年）、《霸王别姬》（陈凯歌，1993年）代表了这一阶段"现代主义"电影的成就。

与"现代主义"电影同时存在的是商业电影，以及商业电影的迅猛发展。

影片《少林寺》（图3.10）宣告了商业电影时代的到来。18岁的李连杰作为该片主演一举成名。于是一大批警匪片、侦探片、言情片等迅速占领大部分电影市场。连一些追求艺

图3.10 《少林寺》中的画面

术至上的导演张艺谋、田壮壮、张军钊等也紧跟时代，推出了《摇滚青年》《大明星》《飓风行动》等商业电影。

3.9 当代电影格局——乱花渐欲迷人眼

3.9.1 当代电影的多元化格局特征

进入20世纪90年代，对于电影而言，这是一个捉摸不定的年代，改革开放持续进行，艺术改革全面展开，当代中国电影的发展令人眼花缭乱，发行制作方式的变化、国外大片引进的冲击、院线制与宣传运作方式的形成等，都成为中国电影应接不暇的一次次冲击。尤其是社会生活面貌和人们观念的极大转变，对电影审美创作产生了重要影响。

这一时期，涉及电影的话题大多集中在票房、策划、档期、盗版、演员、市场等方面。人们对电影艺术的概念已经转向，大众文化占据主要位置，纯粹艺术的表达似乎显得虚伪、做作、软弱无力。

20世纪90年代之后的中国电影呈现出复杂多样的状态，电影发展的多元化堪称"乱花渐欲迷人眼"，娱乐成为自觉追求。多元文化看似散乱却具有强劲的生命力，人们越来越感受到艺术的通俗化，电影艺术终于积极面对现实，把面向大众作为自己的首要任务，赶潮逐浪，发展为追求有票房或有获奖希望的模式。

当代电影多元化格局的表现特征主要如下。

（1）主流形态的中国电影更为自觉并且更有规模地倡导创作，从早期的"倡导主旋律，提倡多样化"到"精神文明建设'五个一工程'""建党100周年"献礼影片等，主流形态电影走出自己独特的道路。

（2）进入21世纪之后，第五代主要导演已经纷纷与商业"合谋"，使电影创作适应市场，走上了一条追求票房、追求利润的商业化道路。

陈凯歌的《无极》、张艺谋的《满城尽带黄金甲》充分表现了这一点。当前，部分中国电影在艺术与商业的结合方面体现了一种普遍的融合倾向。吴宇森的《赤壁》将文学经典、人性刻画、反战情怀、历史景观等艺术追求与武术动作、女性形象、明星元素、奇观视听等商业元素配置在一起。其"商业拼盘"的创作方式显示了中国式大片在商业道路上的挣扎；而冯小刚的《非诚勿扰》则将小人物在物质主义时代中的情感失落以看似轻松的方式，与当下各种流行现象、社会趣闻、生活怪事结合在一起，加上无孔不入的广告植入，也成为艺术与商业共谋的样本。

（3）新生代导演陆续浮出水面。

一部分新生代导演不迎合市场，追求自己的艺术道路，获得了国际认可，在国际

图3.11 《分手大师》导演邓超

【《后会无期》片段】

【《小时代3》片段】

【《分手大师》片段】

电影节上获得承认。比如，在2011年8月第64届瑞士洛迦诺国际电影节上，由藏族导演松太加执导的、藏族非专业演员出演的藏语电影《太阳总在左边》入围了"当代导演竞赛单元"。

另外一部分新生代导演则陆续斩获市场成功。由邓超（图3.11）导演的《分手大师》上映20天票房便突破7亿元；由韩寒编剧和导演的《后会无期》上映首周票房即达到2.84亿元；由郭敬明编剧和导演的《小时代3》上映4天，票房便突破3亿元大关；同样是"80后"的郭帆导演的《同桌的你》上映31天，累计票房4.54亿元。2014年6月25日晚在清华大学举行的"中国电影新力量推介盛典"上，在场的新生力量中，有十多个"80后"。

虽然新生代导演会遭遇到各种质疑，但无疑，中国电影市场变得更加百花齐放，既有张艺谋、陈凯歌、顾长卫等重量级导演作品的新鲜出炉，也有韩寒、邓超、郭敬明等一批跨界新锐导演的初试啼声，他们以自己独特的风格书写着中国电影史。

新生代电影带来了明显的时代转换信息，这是时代变化不可阻挡的现象。总而言之，当代中国电影是由多代导演共同演绎的，多代导演同时登场或者竞相登场。

3.9.2　中国电影导演"代"的划分

中国电影导演的"代"是一种人为的说法，是对某段时间内一批创作内容、风格等相对接近的创作者的指称。有了第五代的说法，才有了前推的若干代。

按照约定俗成的说法，中国电影的开拓者郑正秋、张石川等为第一代导演，他们活跃于20世纪二三十年代的无声电影时期；第二代导演蔡楚生、吴永刚、费穆等活跃于20世纪三四十年代的有声电影时期；第三代导演郑君里、谢晋、水华、崔嵬、成荫、凌子风、谢铁骊等的辉煌时期是20世纪五六十年代，在新时期，他们宝刀未老，不断推出力作；第四代导演大多毕业于专业电影学院，活跃于粉碎"四人帮"后的十多年间，如吴贻弓、郑洞天、谢飞、黄健中、张暖忻、黄蜀芹等，他们是新时期电影创作承上启下的中坚力量。

第五代导演大多是1982届北京电影学院的毕业生，如陈凯歌、张艺谋、吴子牛、田壮壮、张军钊、张建亚、黄建新、夏钢、何群等。他们在20世纪80年代抓住时代机遇，以出手不凡的处女作迅速在影坛形成一股"探索片"冲击波。

第六代导演属于新生代导演，以王小帅、何建军等为代表。如果以比较宽泛的范围来看，实际有如下划分。

（1）典型的体制外第六代导演——反叛与区别于第五代的导演，如吴文光、王小帅、何建军、贾樟柯、章明、管虎、娄烨、胡雪杨、李欣等。

（2）20世纪90年代陆续进入创作市场而反叛不激烈的新生代导演，包括刘冰鉴、范元、张杨、冯小刚、阿年、朱枫、胡雪桦、黄军、姜文、李骏、路学长、霍建起、王瑞等。

第六代是不规范的说法，反对这种说法的人包括学术界和被冠之以第六代名称的那些导演。任何名称都不足以概括全部现象，特别是第六代的确还不足以成气候，还是以新生代统称之，比较恰当。

还有近几年崛起的韩寒、邓超、郭敬明等新生代导演，他们作为崭新的创造力量进入电影市场，并占据了一定位置，使2010年后的中国电影发生了喧嚣的改变。新生代导演创作的纷繁复杂，本身就是世纪之交多元化的显现。

复习思考题

一、名词解释

中国"现代主义"电影　　全国抗战时期电影　　战后电影　　左翼电影运动

二、单项选择题

1. 1933年，可以说是中国电影史上的（　　　）。

 A. 左翼电影年　　　　B. 武侠电影年　　C. 戏剧电影年　　D. 歌舞电影年

2. 张艺谋执导的（　　　）获得第38届柏林国际电影节主竞赛单元"金熊奖"，首开中国故事片在竞赛性国际电影节上荣获大奖的纪录。

 A.《大红灯笼高高挂》　B.《菊豆》　　C.《小武》　　D.《红高粱》

3. 电影《黄土地》的导演是（　　　）。

 A. 黄蜀芹　　　　　　B. 陈凯歌　　　C. 孙周　　　　D. 张艺谋

4. 中国电影第一部获得国际荣誉奖的影片是（　　　）。

 A.《马路天使》　　　　B.《新女性》　　C.《偷自行车的人》　D.《渔光曲》

5. 按照约定俗成的说法，中国电影的开拓者（　　　）等为第一代导演，他们活跃于20世纪二三十年代的无声电影时期。

 A. 蔡楚生、吴永刚　　　B. 郑正秋、张石川

C. 吴永刚、费穆　　　D. 郑君里、谢晋

三、简答题

1. 全国抗战时期电影是如何划分的？
2. 新中国电影的特点是什么？

四、论述题

1. 请阐释 20 世纪 20 年代中国电影的发展情况。
2. 举例论述"文革"时期中国电影的发展情况。
3. 进入 21 世纪之后，第五代主要导演已经纷纷与商业"合谋"。请结合例子谈谈你对这句话的认识。

五、讨论分析题

王小帅：觉得剧太慢，说明你性子太急

作为国内第六代导演中的重要人物，王小帅在电影领域成绩非凡，曾数次在柏林国际电影节、戛纳国际电影节拿下重要奖项。这样一位文艺片导演来创作网剧，不少观众是抱有高期待的。

为什么在这个时候愿意跨出这步走向电视剧领域？王小帅倒不觉得这是多大的事。他观察到不少电影导演都开始创作电视剧，如王家卫导演的电视剧《繁花》，因此从四年前开始，他就琢磨着可以写一个长一些的故事。"12 集对我来说已经不短了，这样能承载比电影更多的内容。"不过王小帅也坦言，迷雾剧场的开启，给了他这种想法能付诸行动的可能性。"机缘巧合，到了 2021 年，有了爱奇艺迷雾剧场对这种长度剧集的接纳。"虽然由于常年忙于电影事宜，王小帅没有看完过迷雾剧场其他的剧，但他知道这个品牌在年轻观众中的口碑和热度。

在王小帅的作品序列中，家庭是反复探讨的话题，从早期的《青红》到《日照重庆》，到《闯入者》《地久天长》，无论透露着愤怒、反抗、不甘还是温情，其作品都尝试展现一个家庭中复杂的情感交织。《八角亭谜雾》是一个用两起相隔十几年的案件串起来的故事，悬疑、破案是这部剧的主线，但也延续了王小帅作品里的家庭母题，如同海报上写的"每个人都是家的一角"（图 3.12）。

【《八角亭谜雾》片段】

图 3.12 《八角亭谜雾》海报

"施害者和被害者不光是他们个人，他们是有家庭的，

是有亲属的,是有社会关系的,每个人都不是石头缝里蹦出来的。一旦一个人遇到这样一种变故和灾难,给家庭、给亲戚会带来什么样的影响?活着的人,怎么去继续生存和生活下去?"王小帅解释,抛开通常破案剧中简单的好人坏人二元对立,转而去关注牵扯案件中的每个人,的确是他写《八角亭谜雾》的初衷。

既要做足悬疑感,引起观众的兴趣和猜测,又要去讲好背后复杂的人物关系,你中有我,我中有你,体现真正的人性和社会关系,把握这两个目的的平衡,是这个剧本的四年创作中,王小帅最下功夫的地方。

但《八角亭谜雾》上线后,或许是期待很高,观众反馈和评分出现两极分化,一部分观众并不满意。

在王小帅看来,花箐导演和摄影师拍出了"电影感",这也正是他想要的。"这次他们营造的,就是我所期待的,突破了普通网剧概念,往电影质感上走,而且走得很好。"他还解释道:"上来就给出很多东西,其实你丢掉的,可能是最后的保障,因为电影就是这样的。短剧就12集,而且迷雾剧场已经设立为品牌了,我觉得观众应该用一个电影的方式来看待这个戏。如果你连12集都追不下去,那么你何苦再去追42集、80集的剧?"

王小帅强调,《八角亭谜雾》不能用传统的对悬疑剧的理解去看。"观众要丢掉固有思维,如果真认为这部剧太慢了,那我不觉得只是观影习惯的问题,而是说明他性子急了,可能在生活其他方面,他都有性子过急的毛病,我倒是劝他坐下来,就像我们现在提倡的,你要去欣赏风景,你要去坐慢车,你需要慢下来,要体会你的生命的每一点点的时间,而不是急于走向终点。"

问题:你认为互联网时代电影和电视剧在发展过程中出现了什么变化?按照中国电影的"代"的说法,王小帅属于第几代导演?请结合上述材料分析当代电影多元化格局的表现特征。

(资料来源:http://ent.sina.com.cn/v/m/2021-10-25-doc-iktzscyy1669847.shtml,有删改)

第四章　电视艺术与文化

学习目标

了解：电视的诞生与发展成熟过程。
熟悉：电视观众的接受心理。
理解：电视文化对消费社会的引领和建构。
掌握：电视文化的概念。
重点掌握：电视艺术的概念。

导入案例

汉服意味着……

人的消费从来就不是一种单纯的"物质消耗"行为,绝大多数的物质消费中都已经包含了"意义"的消费,就是在消费物品的时候,也在消费这个物品所代表的意义。比如,买一辆宝马汽车和一辆奇瑞汽车,除了购买汽车这种物品不同外,购买行为背后的意义也是明显不同的。同样是汽车,但宝马和奇瑞这两个符号的象征意义不同。消费商品,也意味着消费商品所具有的符号意义。

在商品符号意义的塑造和消费引导方面,媒体具有重要作用。媒介引导消费并紧跟消费观念的变化,使原来专注于功能诉求的营销理念及美学标准转向了更具有生活情调和文化观念的符号化方向。例如,消费汉服是当今符号消费的重要组成部分,汉服迷群消费汉服,更多的是消费汉服背后的符号意义。围绕这个文化符号,汉服迷群通过消费,通过穿着,通过活动来达成身份认同。在汉服迷群中,几乎每一个成员对汉服的认知度、消费水平、媒介接触习惯都有一定的相似性。汉服迷群的身份构建和当前古装电视剧中古典审美带来的影响有关,汉服是再现古典审美这一意义的符号组成的符码,电视剧中的形象为汉服迷群塑造了一个非常完美的角色(图4.1),让普通人也可以了解这种符号象征的高贵、优雅、荣耀等。同时,汉服本身就是传统文化的一部分,汉服迷群通常以复兴汉民族传统服饰文化为己任,展示中华民族悠久的传统文化,如礼仪教义、琴棋书画、弓道骑射、品茶论道、汉乐汉舞等元素。

在汉服成为文化热点的过程中,可以看到媒体在创造"意义"上的巨大活力。当今,在商品符号意义生产方面,以电视剧、广告等媒介产品为代表的传播媒体成了商品符号意义不容置疑的生产者,居于重要地位。比如,有的广告对营养品赋予符号意义,赋予逢年过节送父母某种营养品表达孝顺的含义,从而把这种营养品塑造成具有孝顺意义的符号。

商品符号意义的差异不仅是消费者区分自我与他人的重要手段,而且是企业在市场竞争中突出其产品形象的重要途径,正如可口可乐公司所说:"我们生产的是可乐,而顾客买的是广

图4.1 汉服与当前古装电视剧中古典审美的影响有关

告。"如果不做广告，可口可乐就是一杯糖水，可消费者却认为它代表一种快乐，可见媒介在商品符号意义赋予方面的巨大能量。

讨论题：结合汉服的例子，就"消费商品，也意味着消费商品所具有的符号意义"这句话谈谈你对电视传播内容的看法。

4.1 电视的诞生与发展

"TV"作为电视的代号，是英文 television 的缩写，前缀 tele 是遥远、末端的意思，词干 vision 指的是视觉、视力。因此，television 的含义是"在遥远的地方也能看得见的图像"。

1923 年，电视传真机的发明人，美国人斯沃利金成功制造了一种崭新的电动装置，可以用它来播放活动物体的图片。他在电视传真机上的贡献，使电视画面真正出现在每个家庭之中成为可能。

1925 年 10 月 2 日，英国科学家贝尔德制成了世界上第一部电视雏形。1926 年 1 月 27 日，贝尔德向世界证明了电视是可以实际应用的。当时，贝尔德在英国伦敦皇家学会向 40 位科学家展示了他的发明：他在一间屋内操作他的电视，观众在另一间屋内观看，屏幕上出现的是两个人交谈的画面。这一天被国际公认为电视第一次公开播放的日子。

1936 年 11 月 2 日，在伦敦郊外的亚历山大宫，英国广播公司（BBC）以一场场面盛大的歌舞开始了电视的正式播出。这一天被公认为电视的诞生日。

1964 年，美国发射了一颗"同步静止卫星"，这为电视发展史揭开了崭新的一页。卫星传播电视打破了地区与国界的地理空间限制，从空间意义上，将地球变成了一个村庄。

4.2 作为大众消费文化的电视艺术

4.2.1 电视艺术的概念

电视艺术，是以电子技术为传播手段，以声画造型为传播方式，运用艺术的审美思维把握和表现客观世界，通过造型鲜明的屏幕形象，达到以情感人的目的的屏幕艺术形态。苏联美学家尤·鲍列夫在《美学》中谈道："电视不仅是一种向广大群众传输电视信息的手段，还是能把从审美上加工过的，有关现实世界的印象传到四面八方的一种新的艺术。"电视是一种传播媒介，可以传播信息，也可以传播艺术，从而构成一种事实存在的"电视艺术"。

4.2.2　电视艺术与大众消费文化

1. 大众消费文化的概念及特点

大众消费文化指的是出于商业目的，为广大受众批量生产的，可供其购买、娱乐、享受的能够轻松理解的文化。

从大众消费文化的概念我们可以看出，大众消费文化的特点如下。

（1）大众消费文化是有目的性的，其目的就是赚钱，即商业目的。

（2）大众消费文化是批量生产的。因为只有批量生产，才有可能使更多的人来参与这种文化。

（3）大众消费文化的对象，也就是使用群体是广大受众，这是一个庞大的群体。

（4）大众消费文化要轻松，容易理解。因为其对象是范围很大的人群，而且其目的是赚钱，所以越容易理解，越容易使人接受和喜爱。

2. 电视艺术的文化属性是大众消费文化

艺术是一种文化现象，从文化分析的角度看，各个门类的艺术差不多都可以划分为"高雅""通俗""现代主义"等文化类型。即使是在艺术殿堂中巍然屹立、不容忽视的电影，尽管其文化主流是通俗的、大众的，也还是出现过法国"新浪潮"电影等一类追求创作深度和创作个性的电影运动，并且得到了艺术理论界和社会的某种认同。但对于电视艺术，专业人员和理论界似乎取得了相当一致的共识，即都把它看作是一种纯粹的大众消费文化形态。

电视艺术的文化属性是大众消费文化。我们不难发现，电视上所有节目的制作都尽量让观众喜欢，所有节目都想获得尽可能多的注意，吸引更多的眼球。因此我们不难理解电视节目背后的赢利秘密：无论是新闻节目还是娱乐节目，总之，一个节目越受到观众的关注和喜爱，也就是节目的观众越多、收视率越高，广告商就更愿意把钱投给这个节目。由于目的是赚钱，电视艺术的文化性具有显著的商业性和消费性。

电视是一种视觉与听觉结合的媒介，拥有强烈的现场感和视觉冲击力，所以人们实际上消费的都是影像化的文化产品。消费文化就是这样通过画面形象和符号商品来体现欲望、

图 4.2　男士化妆用品广告中的明星

离奇的幻觉和梦想的，以及塑造品位和感觉。比如，俊男靓女或者明星代言的广告，广告中的环境整洁、优雅，明星穿戴漂亮时尚（图 4.2），暗示如果使用广告中的产品，你的生活感受就和广告中的人一样高雅有品位；再如，女士消费名牌化妆品、奢侈品牌的挎包，能体现女性对于高品质生活梦想的追求。消费文化在自恋式地让自我感到满足的同时，表现的却是罗曼蒂克式的纯真。

4.3 电视文化对消费社会的引领和建构

4.3.1 电视文化的概念

人是生活在文化之中的，看电视的时候，人就被电视文化所包围。电视传播的符号内容统称为电视文化。因为文化说到底就是生活方式的符号化，而电视文化是人类社会中最社会化、最丰富和最贴切的符号系统。电视作为现代文明的记录者和见证者，自诞生之日起便进入人类文化系统。

4.3.2 电视文化引领和建构消费社会

当今社会是消费主义原则起重要作用的社会。电视通过源源不断生产出的各种符号和画面，持续刺激着人们的物质欲望，使人们体验各种消费主义的快感。电视在担任消费引导者的同时，不断提出新的消费概念和消费模式，以其精心设计的诱导或隐喻的方式来发掘消费者的消费欲望，进而有意无意地推动消费文化的发展。

电视文化作为当今媒体文化的重要代表，对消费社会的形成和发展具有举足轻重的作用。具体来说，电视文化对消费社会的引领和建构表现在如下两方面。

1. 电视文化通过提供商品和服务信息来引导消费

英文中的"广告"一词来源于拉丁语，本意为诱导、劝说。对于消费者来说，电视广告使未知的商品变成了已知。这就完成了消费者选择的第一步，同时造成了选择的某种信息背景。由此，消费者在商品的迷宫中有了定向选购的参照性指南，有可能增强购买意识的准确性，提高购买行为的效率。

电视文化对具体的、个别的商品的消费引导是非常显而易见的。广告媒体文化通过体育明星、影视明星等传达的消费信息和商品功能对消费大众有着极强的劝诱作用。而且，在媒体时代，由于人与人之间、个体与个体之间的紧密联系已被大众媒体所取代，现代城市中的人往往做了十几年邻居也可能不认识，却对电视中的体育明星和影视明星感觉非常熟悉。于是，个人所渴求的社会认同与社会交往逐步转化为在大众媒体中寻求的认同与交往，个体对社会的认知、对具体商品的选择越来越依赖电视等大众媒体。

2. 电视文化通过生产符号象征意义来刺激消费

电视文化推销一种消费观念、生活态度、社会阶层意识时，使用赋予事物意义的方法，也就是生产商品的符号象征意义，例如，赋予商品以与社会身份和品位有关的联系。

（1）通过赋予"生活方式"以象征意义来推动消费。

生活方式的消费首先是指总体的消费或者配套的消费。在这一过程中，消费的具体行为不再是孤立的或心血来潮的，而是体现出与消费者的地位身份、气度修养等的紧密联系。消费要与消费者的社会身份相匹配。比如，白领要开什么样的车，穿什么品牌的衣服，去哪里旅游，甚至细化到喝什么品牌的牛奶。

人们的系列消费行为看似随意，出自消费者自身的意愿，实际上是经过电视消费文化精心策划并设计的，通过诱导或隐喻的方式来启动并占据消费者的心灵，取得消费者的认同，然后消费者就会不知不觉依照电视文化宣传的观点来生活。

（2）电视文化通过再创造各种新概念来引导消费。

消费新概念是人类"无法克制的欲望"转化的产物，于是，电视文化凭借其声像并茂的传播优势开拓出新的概念空间。例如，"休闲"的概念，"投资健康"的概念，"达人"的概念等，甚至一些传统概念在电视文化环境中也被赋予了与以往不同的含义，比如，一个简单的旅游概念就会分化出"文化旅游""生态旅游""情侣旅游""黄金周旅游"。

（3）电视文化通过制造时尚和流行来引导消费。

电视传播在我们周围形成了一个逼真的虚拟世界，这个虚拟世界是仿真的，甚至比真实世界还要真实，让我们不仅分不清现实与虚拟，甚至以电视虚拟世界中的行为作为日常行动的准则并沉浸在其中，越来越依赖电视所营造出的虚拟环境，而电视本身也因此具有了某种权威性。这意味着电视对流行环境的形成具有重要作用。

电视文化不仅是流行产生的基础，还对流行起着重要的引导作用。电视文化中的内容常常以时尚和流行的面貌现身，去建构或者兜售一整套新的行为模式，开发人类的欲望，让人类向往并融入这些时尚和流行中去。比如，"哈韩族"现象的产生。

"哈韩族"是在青少年中形成的热捧韩国文化一族，也叫"韩流"，指的是以另类独行的生活方式和形象外观引导着时尚的一类人群。"哈"是一种青少年文化的流行用语，指"非常想要得到，已经近乎疯狂的程度"，比如，"我很哈你"的意思类似于我很崇拜你。这类人群的特点是热衷于韩国化的装束、韩国化的妆容、韩国化的饰品、韩国化的音乐，以至于大大小小的"韩品店"遍地开花，韩语培训班报名者众多，韩国风味餐厅也开始流行。这些年轻人的显著特点是染发，女孩头发上会戴着各种花色精致的小发夹，男孩可能会戴上一顶帽子，比如，渔夫帽、篮球帽、牛仔帽。而小格衬衫或超大码的T恤，色泽鲜艳的大短裤或超长的直筒裤，这些都是"哈韩族"标志性的穿着。

"哈韩族"的产生和电视文化有密切关系,尤其与韩剧有关。一部韩剧播出后,男女主角的发型、服饰,会成为人们在生活中模仿的对象。很多"哈韩族"甚至根本不懂韩语,但是走在大街上,你一眼就可以认出他们,原因在于其服饰对韩国风格的模仿。

经典赏析

片名:《浪漫满屋》

看点:

(1) 人气高。

2007年,在湖南经济频道播放的韩国放送公社(KBS)的电视剧《浪漫满屋》创下了平均收视率9%、最高收视率12%的好成绩。《浪漫满屋》在泰国、菲律宾等亚洲国家和地区都创下了当地的最高收视率,人气可见一斑。

(2) 此片值得肯定。

宋慧乔和Rain(郑智薰)凭借该剧获得年终KBS演技大赏最佳情侣奖,Rain因《浪漫满屋》获得2004年KBS优秀男演员演技奖。

(3) 开启了韩剧"轻松吵架谈恋爱"模式的先河。

对比之前的韩剧大多充满哀伤色彩,主人公动辄以死亡告终,本剧脱离了以前韩剧的悲情基调,主人公开开心心地谈情说爱。

(4) 集中了韩剧绝大部分的成功元素于一身。

首先,演员阵容强大。女主角宋慧乔通过出演《蓝色生死恋》走红,在《浪漫满屋》中以一个坚强、可爱又有点小鲁莽的女孩形象出现,令人赏心悦目。男主角Rain拍摄《浪漫满屋》时已经在歌坛大红。Rain和宋慧乔如图4.3所示。

其次,故事场景设定豪华,服饰造型令人眼花缭乱。全剧基本围绕李英宰和韩智恩展开,地点在两人共同居住的"浪漫满屋"(Full House)。房子毗邻大海,环境幽静美丽,设计时尚华丽。宋慧乔在剧中的造型多变,发型服饰引领潮流。

最后,本剧主题曲和插曲让人过耳难忘。《浪漫满屋》的主题曲《命运》等曾风靡一时。

剧情:韩智恩(宋慧乔饰)是一个剧作家,父母双亡,而

图4.3 Rain和宋慧乔

父母留给她的唯一纪念是一座名为"Full House"的大房子。韩智恩的两个好朋友骗她出国旅游，趁机偷偷把她房子卖掉了。韩智恩回国，发现房子被卖，而房子的新主人竟然是自己在飞机上遇到的大明星李英宰（Rain 饰）。李英宰与韩智恩签下婚姻合同，假扮夫妻，在吵吵闹闹中逐渐产生了爱情。

4.4 电视观众的接受心理

4.4.1 文本期待

我们的眼睛总是看到我们希望看到的东西，从这个意义上说，不带任何"前理解"的观看是不存在的。观众在观看电视的过程中，都有既定的心理图式。这种心理图式暗示观众：即将观看的文本有着他希望看到的某种艺术格调，这就是文本期待。这里所说的"文本"，其实指的就是各类电视艺术节目。

文本期待具有下述特点。

（1）文本期待具有民族性。

不同民族的人对文本有着不同的期待心理。例如，汉族经历了漫长的封建社会，农业文明发达，人们习惯了日出而作、日落而息的生活，心态也从容、平和。"封闭型"的生活方式以及亲近自然、看重感情、温柔敦厚而具有女性偏向的民族性格，长期以来养成了他们凝重沉实的艺术气质，一般比较喜欢欣赏缓慢舒展的韵律与节奏。比如，电视剧《渴望》中常常利用上述审美元素引发观众的共鸣：用舒缓的镜头语言和叙事节奏讲述老百姓的故事，让人们的情感慢慢沉淀下来，用电视语言刻画往昔如歌如画的岁月。

（2）文本期待具有时代性。

文本期待不能脱离具体的历史语境，超越时代的艺术常常不能被人们接受。每个时代都有自己独特的审美需求，比如，许多"80后""90后"的年轻人不喜欢看京剧，而喜欢听演唱会、看电影。相对而言，他们的爷爷奶奶也许更倾向于看京剧。

（3）文本期待具有题材性。

文本期待的题材性，表现在针对不同题材的文本，观众有不同的心理期待。比如，阅读小说和欣赏诗歌的文本期待就不同。一般读者阅读小说期望看到扣人心弦的故事，阅读诗歌则期待欣赏别致的意境。就电视文本而言，看综艺节目时，观众可能期待看到时尚的表演、当红的明星、光怪陆离的舞台设计等；看影视剧时，观众更多的是期待自己喜爱的主人公出现，期待引人入胜的情节设计。对不同题材的影视剧，观众的期待也会有所不同，比如，看动物题材的影视剧，与看悬疑罪案题材的影视剧相比，前者让观众期待的可能是温情主题和催泪效果，后者让观众期待体验的则是解谜般的趣味和惊悚的感觉。

经典赏析

片名：《忠犬八公的故事》（外文片名：*Hachi*）

看点：

（1）影片虽然故事线索简单，故事情节平淡，但是感人肺腑，催人泪下，受到广大观众的好评和喜爱。

（2）影片是根据一个发生在日本的真实故事改编的，是动物题材电影中的经典作品，一度被爱狗的观众奉为此类题材影片中的"圣经"。

"忠犬八公"是日本历史上一条真实存在过的、具有传奇色彩的忠犬，出生于1923年11月10日，主人是日本帝国大学（现东京大学）教授上野英三郎。八公和上野英三郎的亲密友谊在日本长久被引为美谈。1934年4月，在日本涩谷站前，人们建立了八公昂首翘望的铜像。揭幕时有300位名人出席，八公也在宾客之列。八公不幸于1935年3月8日去世，享年11岁，人们把八公与上野英三郎同葬于青山灵园。2009年，为庆祝电视台建立50周年及《忠犬八公的故事》在日本的特别引进，在富士电视台又新落成一座忠犬八公的雕像。

（3）影片《忠犬八公的故事》中的主人公八公已经被塑造成为"爱"和"忠义"的符号象征，有的八公雕像所在地成了重要的旅游景点，受到人们的瞻仰。例如，每年的3月8日，涩谷站旁都要举行隆重的纪念仪式，很多养狗的人会来此向忠贞不贰的八公表示敬意；还有恋人相信，"只有一个人愿意等，另一个人才会出现"，于是来到八公的雕像下面等待他们的"爱"到来，就像当年的八公一样。

剧情：大学教授帕克在小镇的火车站捡到了一只小秋田犬，教授对小狗发自真心的疼爱，以及他在和小狗嬉戏时表现出的如孩童一般的欢愉之情感动了妻子，他们收留了小狗。教授根据小狗项圈上的日文符号"八"给小狗起名八公。每天早上，八公都会陪伴教授到火车站乘车上班，下午五点又准时到火车站迎接教授一起回家（图4.4）。不幸的是，某日教授在课堂上突然去世，再也没有回到火车站。之后，每天傍晚五点，八公都来到火车站等候，无论风雷雨雪，酷暑寒冬。虽然八公再也没有等来教授，但在影片结尾，八公辞世之际，教授那熟悉的身影，温暖的笑容，一声亲切的呼唤在八公的想象中穿越生死而来。

图4.4 《忠犬八公的故事》中的主人公八公在火车站等待教授

除了节目的样式、标题、LOGO、片花、预告片、主持人、演员吸引着观众，如观众看到主持人撒贝宁，期待的可能是欣赏他的多才多艺，以及亦庄亦谐的主持风格，甚至电视节目播出的频道等都能影响观众的期待。湖南卫视曾打出"快乐中国"的旗号，娱乐成了湖南卫视的重要价值。随着《娱乐无极限》《我们约会吧》等节目的播出，湖南卫视很快树立了娱乐频道的形象。观众看湖南卫视，期待的可能不是主持人正襟危坐的形象。

影人名片：撒贝宁
国籍：中国
职业：电视节目主持人
主要成就：1999年开始主持法制节目《今日说法》；2012年1月11日现身中央电视台春节联欢晚会，成为龙年春节联欢晚会主持第七人；2013—2016年担任春节联欢晚会主会场主持人；荣获中央电视台2006、2010年度"优秀主持人播音员"，2015、2016年度"十佳播音员主持人"。

4.4.2 电视观众接受心理的转变

如果说以前电视的教育目的占有突出的地位，即使是娱乐，也会考虑寓教于乐。那么不可否认的是，今天的电视，娱乐功能占据了重要的地位。当今，社会生活丰富多彩，社会的多元化决定了人们的需求也越来越多元化。某种意义上，观众就是上帝，媒体为了生存下去，必须投观众所好。就电视媒体而言，最显著的变化是电视从原来有教育目的的媒体转向了娱乐性的媒体，电视观众的接受心理也随之发生了转变，主要转变表现在如下三点。

1. 观众的欣赏口味倾向于看故事

人类爱听故事，对故事有着天然的偏好。人类和故事相生相随，人类历史本身就是一个宏大的故事。人的一生就是在讲述自己的故事，如果说，生命是一本书，那么这本书就是一本故事书。

电视作为媒体，首要职能是传播信息。为了获得比较好的传播效果，除了信息本身重要、有趣或具有可视性外，传播技巧也是吸引观众的重要因素。观众不仅关心媒体"说什么"，还关心媒体"如何说"。

电视剧和一些专题节目本身就是以故事见长，因而成为观众的收视热点。为了迎合人类爱听故事的天性，电视上其他类型的节目也开始试着讲故事，如中央电视台的《走近科学》，通过讲故事的方式设置悬念、展开情节，结果收视率提高了，表明节目受到了观众的喜爱。现在一些MTV和电视广告也讲起故事来。如在一则陈慧琳（图4.5）代言的月饼的广告片中，首先有一段陈慧琳的练功片段，然后故事讲述她练功结束站在月光下，回忆从小到大和家人一起中秋团圆的情景。这时，一辆出租车驶

过来，陈慧琳发现爸爸来了，喜出望外，捧着一盒月饼传达"人月团圆"的心意。故事充满了人间温情，以亲情为主题，同时达到推广月饼的效果。

应用实例

为什么《因为是女子》伴着歌声讲故事？

片名：《因为是女子》

剧情：《因为是女子》由韩国三人女子组合 KISS 演唱，MTV 由韩国当红演员申贤俊出演。8 分钟的 MTV 旋律优美，剧情感人，情节跌宕起伏，讲述了一位摄影师和一位女子的美丽邂逅。他和她相遇在浪漫的秋天，他手中的镜头不经意间捕捉到的不仅是女子秀丽的脸庞，也是一段感人爱情的开始。他不断用镜头记录下眼中美丽的她，她也开心地剪下自己的单人照贴在他照片的旁边。可是天意弄人，滑落的显影液模糊了她的双眼，也模糊了他们的爱之路。作为摄影师的他眼中的世界从来都是缤纷多彩，但为了她，他悄悄捐献了眼角膜，自己带着秘密默默离开了。若干年后，他们在海边不期而遇（图 4.6），摄影师已经成为盲人，相伴身边的是女子的照片。女子拾起被风刮落的照片，掩面而泣……

应用点：《因为是女子》是讲故事的 MTV 中的经典范例。《因为是女子》在播出后曾造成韩国网络下载堵塞，被誉为"韩国感人 MTV 必看之作"。整部影片的唯美画面、跌宕起伏的情节，以及背后动人的爱情故事，成为韩国民众的热门话题。

故事化的表现就是讲究悬念设置和情节发展。没有情节就没有故事。另外，故事为了达到吸引人的目的，必须讲究技巧。情节为了避免平铺直叙，为了拥有叙述魅力，常常并不追求故事的明晰性，往往颠倒故事的自然时序、隐瞒故事的起因和关键环节，通过制造悬念和意外来吸引和唤起观众的期待。

在竞赛型综艺节目中，选手的去留就充满了悬念，悬

图 4.5 代言人陈慧琳

图 4.6 《因为是女子》中成为盲人的摄影师和女子不期而遇

【《因为是女子》片段】

念的设置让节目引人入胜。选手的背景介绍让综艺节目中的故事变得更加丰满，在选手表演节目前后进行选手介绍，往往会带出选手令人感动的幕后故事，不仅满足了观众的猎奇心理，也丰富了人物形象。2005年《超级女声》年度总决赛中，五进三比赛现场播放了一段李宇春的妈妈对女儿评价的视频，其中，李妈妈讲述的母女发生小摩擦的故事，感动了很多观众；《中国达人秀》第二季比赛中，后来被网友称为"闪电侠"的卢驭龙，在表演之后讲述了他受伤缝了400多针的故事，感动了电视机前的很多观众。

甚至连向来比较严肃的新闻也开始向"故事化"进军。如今，人们已经不满足过于简洁和平铺直叙地报道新闻，除了内容真实之外，人们还期望形式上的变化。为了迎合观众，新闻开始"故事化"了，故事化能让新闻更好看，吸引更多的观众。比如，《新闻调查》提倡所谓的"故事性"和"命运感"，推动了新闻形式的改变。

2. 观众的欣赏口味倾向于看明星

社会转型造成了影视明星的流行。在全民娱乐的时代，影视明星自然风行天下。市场的作用导致人们对明星的心理依恋，对媒体而言就是经济效益。于是，电视节目利用明星光环来吸引观众，电视广告利用明星代言产品扩大知名度，电视剧依靠明星出演加大投资收回的可能，综艺节目聘请明星出场提高收视率……电视媒体通过明星获得高收视率，明星反过来又可借用媒体进一步扩大自己的知名度，两者形成了一个利益共同体。

3. 观众的欣赏口味更加倾向于看品位

身份具有社会性，是在社会交往过程中形成的。当今，看电视也成了人们建构自我身份的方式之一。

城市的发展改变了人类自古以来的面对面的交往方式。短暂性、即时性、飘忽不定成了新的交往特征。在这样的背景下，人只能通过外在的象征，如消费生活方式来确立自己的身份。生活方式和消费直接相关，可以说消费决定身份。于是，在消费社会，人通过对物的占有来建构自己的身份，人的差别变成了物的差别。而物的差别在消费社会更重要的是指符号价值的不同。这样一来，商品符号就成了身份识别的标尺。比如，开奔驰汽车的人似乎比开其他低价位的车的人身份更高贵。

通过电视人物的生活方式、时装、言谈举止等，电视能满足观众的身份塑造需要。每一类电视节目都有特定的观众群，比如，肥皂剧的观众一般以家庭主妇为主，看肥皂剧的人可能意味着具有和家庭主妇一样的品位。而电视剧《希尔街的布鲁斯》面向的是具有较高社会或经济地位的观众，后来这个电视剧被奔驰汽车公司购买。《希尔街的布鲁斯》的收视率并不高，但是收看这个电视剧的群体往往代表着与众不同的社会身份。

复习思考题

一、名词解释

电视艺术　　文本期待　　电视文化　　大众消费文化

二、单项选择题

1. 电视传真机的发明人是（　　）。
 A. 爱迪生　　　　　　B. 斯沃利金　　　　C. 爱因斯坦　　　　D. 贝尔德
2. 国际公认的电视第一次公开播放的日子是（　　）。
 A. 1926 年 1 月 27 日　　　　　　　　　B. 1930 年 1 月 1 日
 C. 1926 年 1 月 28 日　　　　　　　　　D. 1950 年 12 月 30 日
3. 大众消费文化具有的特点不包括（　　）。
 A. 以商业为目的　　B. 批量生产　　　　C. 容易理解　　　　D. 公益性
4. 世界电视的诞生日是（　　）。
 A. 1937 年 11 月 2 日　　　　　　　　　B. 1936 年 11 月 3 日
 C. 1936 年 11 月 2 日　　　　　　　　　D. 1936 年 1 月 2 日
5. 电视观众的接受动机不包括（　　）。
 A. 求知受教　　　　B. 游戏娱乐　　　　C. 交友　　　　　　D. 审美

三、简答题

1. 电视观众的三类接受动机是什么？
2. 电视观众的欣赏口味主要有哪三点转变？
3. 大众消费文化的特点是什么？
4. 举例说明电视文化是如何通过提供商品和服务信息来引导消费的。

四、论述题

1. 电视文化传递消费主义意识形态的主要手段是什么？
2. 电视文化对消费社会的引领和建构可以从哪三个方面来分析？
3. 谈谈你对哈韩风格的服饰在青年人中流行的看法。
4. 谈谈你对故事化的 MTV 的看法。

五、讨论分析题

一部《装台》火了陕西美食　餐厅成了粉丝打卡地

2020 年，电视剧《装台》播出，因陕西美食出镜率较高，该剧被称为"舌尖上的陕西"，主演张嘉益还因"永远在吃和去吃的路上"，被网友送上了"干饭人"的称号。

"'干饭人干饭魂，干饭人吃饭得用盆。'看张嘉益吃西红柿都馋得口水直流。""《装

台》确定不是一个美食节目？大晚上让我看小南门的辣子蒜羊血，直接看饿了。"网友小陈在微博上"吐槽"。陕西人写陕西故事，西安人演西安烟火。这部以古城西安为背景的都市群像剧，热闹鲜活，讲述了在西北城市底层的"装台人"——为舞台布景而忙碌的人群的生活。从张嘉益饰演的刁顺子的视角出发，讲述一群普通小人物生活中的酸甜苦辣。剧中古城墙与高楼交错，浓浓西北风的"陕普"幽默感十足，高频出现的西安特色风味美食：油泼面、肉夹馍、臊子面、葫芦头、羊肉泡馍等，这些都散发着浓浓的陕味，也在小人物百味生活的描述中诉说着温情。

剧里一开场，就伴随着一首欢快的陕味民谣，将各种陕西美食展现在屏幕上。火红的辣椒浇上滚烫的热油，仿佛隔着屏幕都能闻到香味，再一搅拌，裤带般粗细的面条均匀地裹上了汁，吸溜一口，味蕾在瞬间绽放，便是"油泼面"的终极享受。

在剧中，也出现了不少西安著名的餐厅。西安老字号春发芽葫芦头的负责人杨忠良告诉记者，拍摄前几天，他的电话被打爆，大都是各地张嘉益、闫妮的粉丝朋友们，拍摄当天，店铺被围得水泄不通，很多人特意从周至、泾阳等地赶来观看拍摄。"张嘉益吃葫芦头的样子特别香，看得我这个吃了无数次自家葫芦头的人都馋，吃蒜也特潇洒。一口葫芦头一口蒜，热气腾腾的汤汁鲜香四溢。拍摄过程中，闫妮嫌有点腻，张嘉益还递了蒜给她解腻。"

杨忠良还说："我们也做了三十多年了，但还是感慨强大的明星效应，《装台》播出后，因为好奇，很多顾客前来品尝时选择坐在张嘉益和闫妮坐过的桌位上吃饭，那张桌子变成'香饽饽'，排起了长队。"杨忠良表示，《装台》拍得非常好，也非常真实，随着陕西美食知名度的不断扩大，他希望陕西的餐饮业在此基础上可以更加重视质量的提升，讲好美食故事，传扬陕西餐饮文化。

问题：结合材料，谈谈你对《装台》在现实生活中为餐饮业引来顾客消费的评价。

（资料来源：《华商报》，有删改）

第五章　影视艺术的语言

学习目标

了解：构图的要素，色彩配置的方式。
熟悉：影视声音的三种类型。
理解：决定光影造型的因素。
掌握：影视画面、镜头、构图、光影、色彩、镜头的景别和角度的概念。
重点掌握：蒙太奇的概念及分类，蒙太奇的魅力所在。

导入案例

琵琶语动人心

【《琵琶语》音频】

【《一个陌生女人的来信》片段】

电影《一个陌生女人的来信》（图5.1）讲述的是一个感人至深的爱情故事。1948年深冬，一个男人在41岁生日当天收到一封厚厚的信。这封信出自一个临死的女人，信中说的是他和她多年以来的爱情故事，而他作为故事的男主人公，对此却一无所知。

故事始于18年前，她初遇男人的刹那，两人有短暂的结合，而后她经历了少女的浪漫、青春的灿烂，流落风尘，却从未改变对男人的爱，甚至后来几次相遇，男人都未能认出她来。女人带着爱恋男人的心，带着这个男人的孩子一起生活，直至孩子死了，她也要死去时才决定告白，给男人写了一封信，信中讲述了他们的相遇、分开、再相遇，讲述了她的爱和他们的孩子。

"我两次读茨威格这部《一个陌生女人的来信》的小说，时间间隔了整整十年，但是每看一次都很感动。我一直想拍一个纯粹的爱情故事，刚上大学时我看这个故事，觉得这个女人怎么这么倒霉，碰上了一个负心汉，还为他抚养孩子，结局也很惨。但是后来再读这个故事，我突然觉得这女人一点也不惨，其实，她很坚强地度过了充实的一生，相比之下，那个男人倒是显得很可怜。正是由于我自己的感受有了这么大的变化，我才相信它是一个值得拍成电影的好题材，是一个不分国界、表现人性的好故事。"这是徐静蕾谈论她自编自导的电影《一个陌生女人的来信》的创作初衷。

这部电影根据奥地利著名作家茨威格的小说改编，是一个纯粹的爱情故事。把它改编成剧本，徐静蕾花了两个多月。"这个剧本台词非常少，如果《我和爸爸》有95%的台词，这个戏只有5%的台词，情绪的东西很多。"

这部影片除了台词精彩之外，它的主题音乐亦值得一提。影片的主题音乐《琵琶语》，打动了很多观众的心，给影片增色不少。

明明暗暗的画面，本就伴着忧郁的情绪，当这首旋律响起来的时候，人的心绪瞬间跟着百转千回、颤动不已，感情被一点一滴地深化，情绪在不知不觉中被渲染出来，最终让人沉湎在音乐中，陶醉在画面里不能自拔。

图5.1 《一个陌生女人的来信》中的主人公

曲目和画面的结合可谓完美，互相丰富了各自的表现力。在琵琶声泣泣的背景下，将一段纯爱表露得淋漓尽致。"情不知所起，一往而深"……一个女人，一生爱着一个男人，却选择静静存在，不让他知道……"情不求有终，默默守望"……

思考题：影片《一个陌生女人的来信》主题音乐的作用是什么？结合影片的内容，分析为什么这部影片的台词特别少？

德国著名哲学家恩斯特·卡西尔在《语言与神话》一书中认为："从某种意义上可以说一切艺术都是语言，但它们又只是特定意义上的语言。它们不是文字符号的语言，而是直觉符号的语言。"

影视艺术也是一种语言，是一种直接诉诸观众的视听感官，以直观的、具体的、鲜明的形象传达意蕴的具有强烈艺术感染力的艺术语言。那么，什么是构成影视这种艺术语言的因素呢？影视艺术的语言以现代科学技术提供的一定物质条件为基础，以镜头画面的形式进行叙述和描写，并以声音与画面的组合、镜头与镜头的组接为基本因素。这些语言因素是影视艺术在传达和交流信息中所使用的各种方式和手段的统称，其中，主要因素包括以下几个方面。

5.1 影视画面

影视画面是指以一定的画框高宽比映现在银（屏）幕上的活动影像片段。它是构成影视造型语言的基本视觉元素，是摄影（像）机记录在感光胶片（电影）或磁带（电视）上，最后在银（屏）幕上还原出来的视觉形象。一般而言，影视画面包括影视的镜头、构图、光影、色彩等要素。

5.1.1 影视的镜头

镜头是指摄影（像）机连续不断地一次拍摄的片段，是影视创作实践中的一个常用术语。无论镜头长短，一个镜头可以是一个画面，也可以包括若干画面，因此镜头的内涵大于画面。

影视画面是通过摄影（像）机的镜头拍摄出来的，因而镜头的运用直接影响着画面的效果。为了让观众在银（屏）幕上看到表现对象不同距离、不同角度的形态，导演便通过调整镜头的拍摄距离和拍摄角度来适应观众的眼睛，使视点的变化顺应观众的视觉和心理需求。于是，不同景别、不同角度的镜头产生了。

1. 镜头的景别

镜头的景别是指由于摄影（像）机与被摄体距离不同或焦距不同而造成的被摄体在影视画面中呈现范围大小的区别。它对观众产生不同的视觉冲击，可使画面具有不

同的叙事功能。常见的镜头景别有以下五种。

第一种，远景。远景是一种视距最远的景别，又分为常规远景和大远景，主要用于拍摄远距离的事物，展现辽阔深远的背景、波澜壮阔的场面和浩渺苍茫的自然景色。如在许多影视作品中司空见惯的千军万马厮杀的战场、一望无际的麦收景象、浩瀚无边的海洋、茫茫苍苍的原野等。

第二种，全景。全景是一种用来表现人物全身和一定背景的景别，特别适合于展示一定空间中人物的活动过程及人物之间的各种关系。例如，电视连续剧《步步惊心》中若曦在雨中跪着的画面，使用全景景别，恰当地表现了当时的环境背景及她和四阿哥之间的关系（图5.2）。

图5.2 《步步惊心》中若曦和四阿哥

第三种，中景。中景是一种用来表现人物膝盖以上部分的活动情形或比例与此相当的景物的景别，在镜头的运用中占较大比重。中景特别适宜展示人物关系。例如，电视连续剧《甄嬛传》中，太医温实初和惠妃沈眉庄之间的人物关系。在皇宫压抑的环境中，在共同经历了种种坎坷之后，二人产生了微妙的情愫，并最终走到了一起。剧中二人谈话的中景镜头很适合表现二人之间的关系（图5.3）。

图5.3 《甄嬛传》中的温实初和沈眉庄

第四种，近景。近景是一种用来表现人物胸部以上的活动情形或比例与此相当的景物的景别。它可以看到人物的仪表、面容和一些重要的动作，能在一定程度上表现人物的思想感情。因此，在影视作品中，为了让观众清楚地看到画面人物上半身的活动和面部表情，理解人物的情感活动，特别是在人物对话中，常运用近景镜头。2015年播出的电视连续剧《琅琊榜》中，梅长苏和霓凰郡主面对面站着谈话的时候，用了近景镜头，很适合表现倾心相谈中二人的思想感情（图5.4）。

图5.4 《琅琊榜》中的梅长苏和霓凰郡主谈话

第五种，特写。特写是一种视距最近的景别。它的取景范围一般是人的双肩以上部分或比例与此相当的景物。当视距特近时，也叫"大特写"或"细部特写"。这种景别尤其善于拍摄极其细小的动作，表现人物脸部神态的微小变化，如欲滴的泪花、颤抖的睫毛、翕动的鼻翼等。比如，2011年播出的电视连续剧《玉观音》第8集中，杨瑞和钟宁讨论前一晚他们之间发生的事情的时候，使用的就是特写，钟宁的泪花、睫毛看得都很清楚，人物的情感和表情表现得都很细腻、生动。再如《扫黑风暴》中表现李成阳脸部神态的特写镜头（图5.5）。

图5.5 《扫黑风暴》中表现李成阳脸部的特写镜头

2. 镜头的角度

镜头的角度主要是指摄影（像）机镜头与被摄体水平之间所形成的夹角。由于形成的夹角不同，便产生了平视、俯视和仰视镜头。

平视镜头是影视作品中最常见的一种镜头。它指的是镜头与被摄体的水平持相同角度，接近于常人视线感受的镜头。这是一种属于中性的拍摄角度，一般用于不想在镜头中造成特别情绪的情况。如图5.6所示，《天龙八部》中用平视镜头拍摄的阿紫，意味着观众只需要注意此时剧中情节及阿紫在剧中的情绪即可。镜头角度选择平视镜头意味着除了剧情本身，没有什么情绪是另外添加和需要关注的。

图5.6 《天龙八部》中聪明调皮的阿紫

俯视镜头是一种低于水平角度，从高处朝下俯拍的镜头。俯视镜头能够鸟瞰全貌，表现视野开阔的场景，介绍故事发生的环境和地域。俯视镜头还常用来表现人物品格的卑下或境遇的悲惨，具有一种阴郁、压抑的感情色彩，有时也能起到一种贬低拍摄对象的作用。如影视作品中常见的敌人的酒宴、赌场的混乱等场景。如图5.7所示《叶问》中的俯视镜头就表现了人物处于失败时候的劣势。

图5.7 《叶问》中武艺对决处于下风的洪震南

仰视镜头是一种高于水平角度，从低处朝上仰拍的镜头。仰视镜头能夸大被摄体的体积。因此，在具体运用中，仰视镜头常用来表示对英雄人物的歌颂，烘托一种悲壮和崇高的艺术氛围（图5.8）。如国产影片中常见的英雄人物牺牲后，高大挺拔的青松耸入云端，一轮红日从天边腾空而起的镜头就是如此。当然，由于是由下朝上仰拍，仰视镜头偶尔也会被用来模仿小孩的视角。

图5.8 电影《特洛伊：木马屠城》中骑马的英雄

经典赏析

片名：《杀死比尔》系列电影
看点：

（1）《杀死比尔》系列电影（图5.9）是"鬼才导演"昆汀·塔伦蒂诺的名作，影片以镜头角度处理灵活，精准把握镜头角度著称。尤其是影片中运用了大量俯视镜头组接画面，促成了影片完整的故事呈现，丰富了影片的艺术性表达，具有借鉴意义。例如，在《杀死比尔》系列电影的开头部分，

图5.9 《杀死比尔》系列电影海报

通过俯摄碧翠丝血迹斑斑的面部，突出其弱者的姿态。画框固定，人物无法移动，表现出命运为人所控的痛苦与无助。

(2)《杀死比尔》系列电影中人物的情绪、剧情的走向往往通过镜头景别的选取来间接说明，这一点值得分析学习。例如，在系列影片的第2部结尾处，对碧翠丝杀死比尔后的面部神态进行了特写拍摄，表现出情绪上的由大悲转为大喜，为她的复仇之路画上句号。

(3) 影片被认为具有不可复制性，不同于好莱坞大多数影片的风格，影片有的内容可以看出昆汀·塔伦蒂诺对东方电影和漫画的热爱，片中大量场景和动作场面都充满了东方色彩。

剧情:《杀死比尔》系列电影于2003年上映后，共推出三部，其中前两部是一个故事的两个部分，讲述了女主角碧翠丝的复仇故事。第1部作品中，身怀六甲的女主角碧翠丝作为准新娘在自己的婚礼彩排仪式上遭到了暗杀，婚礼瞬间变成了一片狼藉的红色。幸运的是，碧翠丝虽然成了植物人，但并没有死亡，而是在四年后苏醒过来，经过日本武术大师的武术训练，功夫变得鬼神莫测、十分高强，因此她开始踏上复仇之路，在世界各地寻找伤害她的人。碧翠丝能以一敌众，应对各种复杂的打斗场面，她向杀手珍贝尔、日本黑社会头目石井御莲一一进行了复仇。第2部作品中，碧翠丝对其他杀手进行了复仇，包括艾尔、终极反派比尔等。同时，令碧翠丝震惊也具有讽刺意味的是，原来比尔不知道她怀的是比尔的孩子，比尔杀她是因为爱她，是对她不辞而别进行的报复。影片的最后，碧翠丝与女儿开启了新的人生。

5.1.2 影视的构图与光影

影视画面要具有一种造型的空间感，既要把表现对象及各种造型因素依照某种结构形式有机地组织在一个动态画面中，又要把动态与静态的影像按一定的时间顺序和空间位置，主次分明地组织在一系列的镜头结构中，以实现影视创作者的表现意图。那么，如何来实现影视画面造型的空间感呢？一般来说，主要是通过构图、光影、色彩等重要的空间元素来完成的。

1. 构图

构图是一个绘画术语，是指把画面的各种成分加以综合、配置并予整理，构成一个整体。借用到影视艺术中，则是指所摄人物、景物在画面中的结构安排。

构图的要素主要包括主体、陪体和环境。主体是构图的中心，也是画面中表达创作意图的主要对象，可以是人，也可以是物。在影视画面的构图中，主体一旦确定，就应以它为中心来安排和配置其他的部分。陪体是在一幅画面中与主体构成一定关系的次要对象，在画面中处于为主体服务的地位，只起修饰和陪衬的作用。

环境可以分为前景和后景两个部分。前景指处在主体前面靠近镜头的景物，后景则指画面深处位于主体之后的景物。两者不仅显示画面中的纵深空间，而且和主体、陪体一起构成特定的图形，使构图的意蕴更丰富。

应用实例

拼接画式的构图想表达什么?

片名:《寄生虫》

剧情: 基宇出生在一个贫穷的家庭,和妹妹基婷及父母居住在狭窄的地下室,靠打零工过着贫穷的日子。一天,基宇的同学上门拜访,并告诉基宇,自己在朴社长家里给他女儿做家教,因为自己要出国留学,所以想将家教的职位暂时转给基宇。

朴社长的太太是一个单纯、出手阔绰的女人,基宇对这份工作非常感兴趣,但又担心不被录用。他通过伪造大学文凭成功地实现了到朴社长的豪宅做家教的愿望。然而,基宇并非良善之辈,他的野心开始显露,他不仅和大小姐坠入了爱河,而且没过多久,基宇便和家人联合起来,通过撒谎、陷害等手段,将朴社长家原来的司机和管家赶出了豪宅。于是,基宇的妹妹和父母如同寄生虫一般进入了朴社长家,妹妹是艺术老师,爸爸给朴社长开车,妈妈顶替了原来管家的位置。随着时间的推移,隐藏在朴社长豪宅的秘密渐渐被基宇一家发现。原来,豪宅的地下室里有个秘密的避难所,而且,避难所里还有一个人常年生活在那里。之后发生了一系列事件,并导致了杀人的悲剧。

应用点:《寄生虫》通过对片中人物生活环境进行拼接画式的构图设计,表达了深刻的意蕴。影片中,富人朴社长豪宅里客厅中的大楼梯是上行的,空间布局本身便有"上升通道"的意思。还数次出现穷人基宇一家人倚靠在大楼梯内侧,借助楼梯的遮掩将其隐匿在其他人的视线之外,营造出多个角色之间繁杂的人物关系,同时升华出"寄生"的主题。这种表现生活环境的构图布局很巧妙,通过楼梯、墙体将画面分割成由高到低的不同空间;同时,画面中的一根柱子作为构图的轴线使得画面整体上左右对称,整个画面不仅错落有致,具有工整的美感,而且构图想表达的意蕴也得以体现。《寄生虫》中的构图设计如图 5.10 所示。

图 5.10 《寄生虫》中的构图设计

2. 光影

意大利著名电影摄影师维·斯图拉鲁在谈到光与电影的关系时曾说："电影摄影就是在胶片上用光写作。它可以在银幕上创造出我心里想的形象、情绪和感觉。"光是影视赖以存在的基本媒介和进行创作的重要手段，没有光就无法反映世界，没有光也就没有影视艺术。

运用光影进行造型，是指在一定的创作意图支配下，恰当地掌握和运用各种光线条件下的光线效果特性及其造型的可能性，塑造艺术形象，揭示故事内容，创造个性风格。一般来说，光影造型主要取决于以下几个因素。

（1）光源。所谓光源，物理学上指能发生一定波长范围的电磁波的物体。从影视创作这个角度来说，则专指能引起视觉感知的可见光光源，通常分为自然光和人工光两类。

图5.11　自然光

自然光（图5.11）是指没有人工光照明，直接或间接地来自太阳的光。自然光因其光照范围大、普遍照度高、投射方向固定等特点，使被照射的景物明暗界限分明，清晰有力，主要用于外景摄影（像）。

图5.12　人工光

人工光（图5.12）是指依据编导人员的创作意图及其艺术构思，运用某些照明器械所形成的光。它主要包括各种灯光的照明及由阳光经过反光器械折射而来的补助光。人工光可以随时改变光线的投射方向和角度，加强或减弱光线的照明度，具有主观性、随意性和创造性等特点，是内景摄影（像）的主要光源。

上述两种光源各有所长，在影视创作实践中，通常是将两者共同使用，构成混合光，使之为塑造形象、表达主题的目标服务。

（2）光位。所谓光位，是指光源同被摄体和摄影（像）机镜头之间的相对空间位置，一般可以分为前置光、侧光、逆光、底光、顶光等。

图5.13　前置光

前置光（图5.13），也称正面光、顺光或平光，是光线投射方向与摄影（像）机拍摄方向相一致的照明。这种光可使被摄体受到均匀照明，影调比较柔和，能够舒适而明快地反映被摄体面向镜头一侧的外貌特征和固有色彩。

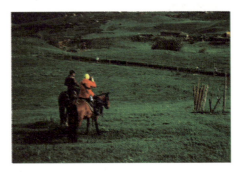

图5.14　侧光

侧光（图5.14）是光线投射方向与拍摄水平方向呈90°角的左右两侧的照明。这种光可使被摄体有明显的明暗面和投影，色调对比和反差强，对被摄体的形态、轮廓和质感有较强的表现力。

逆光（图5.15），也称背光，是来自摄影（像）机对面的照明。这种光线由于只使形体边缘被照亮，甚至造成剪影，可使被摄体突出，从而强调出纵深空间，使画面获得丰富的层次。

底光（图5.16），又称脚光，是由下向上的照明。这种光使画面有一种违反日常视觉习惯的反常性，给被摄体一种阴郁的外貌，产生变形感，具有一定的感情色彩，常用来表达恐惧、狰狞、诡异、阴森等艺术效果。创作者有时也为了将画面变得更加时尚、有个性和特色而使用底光。

顶光（图5.17），是来自被摄体上方的照明。顶光处理的景物，其水平面照度大于垂直面，造成悬殊的亮度间距，缺乏中间层次。在顶光下拍摄人物，容易产生失真变形、反常奇特的效果，使人的眼眶、颧骨、鼻子等突出部位有很深的投影，甚至呈骷髅状。顶光运用在某些特殊的场合，可创造出独特的艺术效果，如表现恐怖气氛、神秘人物或变态人物的镜头。顶光亦可用于创造有趣的画面效果，或营造渲染浪漫、温馨等气氛。

图 5.15　逆光

图 5.16　底光

5.2　影视声音

5.2.1　影视声音的概念

影视声音是指在银（屏）幕上出现的所有用来表情达意的声音形态，诸如人声、音乐、音响等。多种声音形式的有机组合，构成了影视艺术的有声语言系统，它在反映社会生活时所创造的综合听觉形象，构成了银（屏）幕上的声音形象。

5.2.2　影视声音的类型

影视声音来自生活，但有别于生活中的声音。严格来说，它是一种经过艺术处理的声音，是通过音频传播出来的电子化的声音。影视声音分为以下三种类型。

1. 人声

这是构成影视声音的主要形态。人声是指银（屏）幕上的人物在表达思想和交流感情时所发出的各种声音。其主要表现形态有对白、独白和旁白。

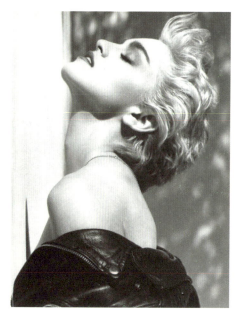

图 5.17　顶光［这张麦当娜在自家后院中靠着墙壁仰头的照片是"灵活运用顶光"的范例，是美国著名摄影师 Herb Ritts（1952—2002年）的作品］

图 5.18 《上海滩》中的许文强

图 5.19 《何以笙箫默》中的何以琛

【《上海滩》片段】

（1）对白。对白是指银（屏）幕上人物之间的对话。它是人声最主要的表现形式，也是影视声音中最主要的因素，在现代影视艺术中，有着不可或缺的重要作用。

好的人物对白一定要少而精，话要尽可能少，容量要尽可能大，不仅要表现人物的性格，而且要展现人物性格成长的背景，反映人物复杂的心态。例如，性格内向的人，沉默也是语言，沉默也是动作。电视连续剧《上海滩》中的男主角许文强（图5.18），以寡言、心思深沉为特点，不到必要时不开口，说话亦都是点到为止。如果让他一味地喋喋不休，那就违背了他的性格，使观众觉得不真实。典型的例子还有《何以笙箫默》中的何以琛（图5.19），少言、内敛是其主要性格，对其台词的编排更是要注意少而精。

影视作品中的对白除了少而精外，还要注意含蓄，避免直、露、白。精彩的对白必须是含蓄的，而且蕴含丰富的、能让人尽情联想的潜台词。例如，美国经典影片《魂断蓝桥》中女主角玛拉同男友罗依的母亲之间的一段对白就是如此。当罗依的母亲一再追问曾为生计所迫做过妓女的玛拉为什么不同自己的儿子结婚时，玛拉一再支吾，最后无奈地说了一句："玛格丽特夫人，你太纯洁了……"这一句对白非常含蓄，潜台词丰富，比起简单直露地说上几句"你不知道，我曾经当过妓女……有多么的痛苦"之类的话，显得更感人，也更耐人寻味。由此可见，对白的好坏将直接影响影视作品的质量。

经典赏析

片名：《魂断蓝桥》（外文片名：*Waterloo Bridge*）

看点：

（1）电影史上经典的凄美不朽的爱情影片，是一部荡气回肠的爱情经典之作，具有催泪效果。

（2）主题曲《友谊地久天长》风靡世界。

剧情：一辆军车停在了滑铁卢桥上，英军上校罗依从车上走下。他从口袋里拿出一个吉祥符，静静地凭栏凝视，二十年前的一段恋情浮现眼前……第一次世界大战期间，英军上尉罗依在休假中邂逅了芭蕾舞演员玛拉，两人迅速坠入爱河并互定终身（图5.20）。然而征召令提前到来，罗依没有来得及道别便赶赴战场，使得这对战火鸳鸯饱受分离之苦，备

图 5.20 《魂断蓝桥》中的罗依和玛拉

【《魂断蓝桥》片段】

受爱的煎熬。后来玛拉以为爱人已战死沙场，被生活所迫沦落风尘。战后玛拉与罗依意外相逢，她自觉无法面对和继续这份恋情，决定离开自己的爱人。最后玛拉在两人初识的滑铁卢桥上车祸身亡。

（2）独白。独白是指人物独自表述或倾吐自己内心活动的人声，也就是人物在画面中对内心活动的自我表述形态。通常分为两种方式：一种是以自我为交流对象的独白，即"自言自语"；另一种是有其他交流对象的大段述说。

独白的成功运用，使影视艺术也具备了小说中心理描写的表现手段。但是，这种手段必须接受影视艺术视觉性特点的约束，不能像小说那样长篇大论地运用心理描写。

（3）旁白。旁白也叫画外音，这是一种声源在画面以外的人声。旁白分为客观性叙述与主观性自述两种。前者是作者（或借助故事叙述者）以第三人称的客观角度对影视作品的背景、人物等直接进行议论；后者是影视作品中某一人物（一般为片中主角）以第一人称的主观角度追溯往事、叙述所忆所思或所见所闻。

2. 音乐

影视作品中的音乐，泛指影视中所用的一切音乐和歌曲，包括器乐和声乐两部分。它是影视作品的重要组成部分，是音乐艺术的一种新体裁，是构成影视作品的一个重要的表意、抒情的元素。

影视音乐在形态上可分为有声源音乐和无声源音乐。有声源音乐也称画内音乐、客观音乐，指在影视画面上可见发声来源的音乐。例如，在乐曲开始时，画面上出现打开的录音机、电视机或是有人在演奏乐曲、引吭高歌等，此时音乐与画面保持同一现实世界的节奏。这种音乐现场感强，比较容易引起观众共鸣，音乐也可以更自然地融入画面之中。无声源音乐也称画外音乐、主观音乐，指在影视画面上看不见发声来源的音乐。作为一种外加的音乐形式，无声源音乐多由作曲家专为影视作品创作。无声源音乐是影视音乐的主要部分，这种音乐并非来自画面所提供的现实世界，而是主体对画面这一客观世界的感受，是根据塑造人物性格和渲染环境气氛等需要设计的，并以其特有的深度和强度来补充画面不易表达的情绪和感情。

经典赏析

片名：《千与千寻》

看点：

（1）音乐和故事的动人组合。《千与千寻》的整体配乐是由与导演宫崎骏长期合作的著名作曲家、钢琴家久石让操刀创作的，久石让与宫崎骏的完美配合就好比现代版的伯牙子期，二者互相成就，缺一不可。"如果没有音乐，生活就是一个错误，而如果没有久石让的音乐配上宫崎骏的动漫电影，生活就没那么美好。"我们可以从宫崎骏的动漫电

图 5.21 《千与千寻》中的千寻与白龙

影中感受到美好,从久石让的音乐中感受到简单、纯净。

(2)片尾主题歌《永远同在》(Always with me),舒缓、恬静,是电影中富有代表性的一首歌曲,亦是一部风靡全球的经典之作。这首歌曲由日本音乐人觉和歌子作词,木村弓作曲,木村弓演唱。木村弓的声音富有亲和力,给人如冬日暖阳般的安慰与美好之感,向人们诉说了人生是一段奇妙的旅程,告诉人们要去经历与成长,寄托了人们对美妙梦想的渴望,值得安静地聆听。

宫崎骏之所以选用这首歌曲,主要有两点原因:一是因为木村弓之前表示希望能有机会演唱宫崎骏的动漫作品主题歌,宫崎骏答应木村弓让其在他的动漫作品中演唱歌曲;二是宫崎骏感觉《永远同在》里的歌词"若是一切归零开始,心境反而更加充实"和《千与千寻》的内容能够产生共鸣。

剧情:《千与千寻》讲述了 10 岁小女孩千寻和父母误入神灵世界,父母因为偷吃变成了两只猪,而千寻为了拯救父母经历的一系列奇妙的故事。影片中,千寻与白龙(图 5.21)是在困境中互相扶持,给予彼此鼓励从而坚强活下去的朋友,每一次白龙出现在千寻身边,都会给予她关怀与鼓励。最终千寻和父母都回归到了人类世界,而千寻也与白龙分别。

【《千与千寻》音频】

【《芈月传》片段】

3. 音响

音响主要是指在影视作品中,除人声和音乐之外,所有能够传递信息、表达思想、交代环境的一切声音形态的总称。它的应用范围十分广泛,囊括了自然界和社会上的绝大部分音响。在影视艺术的创作实践中,常见的音响主要如下。

(1)动作音响,具体是指由人或动物的行为所产生的声音,如人的走路声、打斗声、开门声,动物奔跑声等。

(2)自然音响,具体是指自然界中非人的行为动作或现象所发出的声音,如山崩海啸、电闪雷鸣、鸟语蛙声等。

(3)背景音响,具体是指来自群众的杂沓音响,如集市上的叫卖声、竞技场上观众的喊叫声,战场上的冲杀声等。

(4)机械音响,具体是指机械设备运转时发出的声音,如汽车、轮船、摩托、飞机发出的声音,电话铃声等。

(5)枪炮音响,具体是指使用各种武器、弹药时所发出的声音,如枪炮声、手榴弹声、爆炸声等。

【《烈日灼心》片段】

【《师父》片段】

（6）特殊音响，具体是指人为制造出来的非自然音响或对自然音响进行变形处理后的音响，这类音响在神话及科幻影视作品中使用较多。

音响在画面内外的出现分散而又零碎，不像一段对白或一支歌曲那样系统完整，意义分明。但它的实际作用却不可低估。例如，以乔尔·科恩和伊桑·科恩兄弟导演的电影《血迷宫》结尾为例，当艾碧从桌子上取回手枪时，可以清楚地听见一种金属磨擦桌子的声音，科恩兄弟使观众从这种声音中感受到了武器的分量，从而也感受到了戏的分量。艾碧并不是一个职业惯犯，她向威瑟开枪是违心的，音响伴着女人手部的特写，观众可以明显地感觉到她对自己手中的物件很不习惯。音响便是这样阐发主题，体现导演对音响作用的强调，如希望观众感受到同枪声一样刺耳的摩擦声。

5.3 蒙太奇

5.3.1 蒙太奇的概念

蒙太奇源自法语，本意是指建筑学上的装配、构成，后被影视艺术借用，指的是镜头组接，即根据影视创作的整体构思，按照一定的情节发展和逻辑要求，组织和剪辑镜头的艺术手法。

5.3.2 蒙太奇的由来与发展

蒙太奇并不神奇，欧纳斯特·林格伦举过一个例子：当一个小孩掷出了石子时，我们的眼睛会本能地立刻转向他所对准的窗子，看看他有没有打中。显然，如果我们拍摄一个小孩掷出石子的镜头，再拍摄一个玻璃窗被打碎的镜头，然后把这两个镜头组接在一起，那么观众都会得出一个结论——小孩打破了窗子。

可见，蒙太奇是人类早已存在的感知世界的方式。人们天生会对听到看到的对象按照一定的方式进行组接。在实际的自然时空中，有许多分散的、不连续的片段，而人具有一种天赋，通过感知经验对这些片段加以改造使之趋于完美，产生整体的感觉。一旦这种组接方法被引入艺术创造领域，就成了艺术表现技巧。

作为一般的艺术技巧，这种剪接和组合方法并非为影视艺术所独有。在文学作品中，也大量存在这种表现方法，"战士军前半死生，美人帐下犹歌舞"，我们可以视为对比蒙太奇；而"枯藤、老树、昏鸦，小桥、流水、人家"，则不妨看作平行蒙太奇。可以说，蒙太奇这种艺术空间构成方法最早是由诗人发明和运用的，只不过被影视大大加以发展了。而且，文学作品中的蒙太奇是静态的，影视作品中的蒙太奇则是动态的，必须和声音、画面相结合。

蒙太奇赋予电影、电视生命。在默片时代，蒙太奇显示了其巨大的威力。由于

初期电影没有声音和语言，蒙太奇不得不在许多方面起到代替语言和声音的作用，从而导致默片时代艺术家对蒙太奇的倚重。

最早自觉使用蒙太奇的是"美国电影之父"大卫·格里菲斯。在《党同伐异》中，大卫·格里菲斯就采用平行、交叉等多种蒙太奇手法把四个不同历史时期的四个不同事件连接起来，表现人类"党同伐异"的劣根性。大卫·格里菲斯的大胆探索，为苏联电影艺术提供了宝贵经验，加之当时苏联的一批电影艺术家特别强调电影的形式，因此创立了蒙太奇理论。这些电影艺术家包括库里肖夫、谢尔盖·爱森斯坦和伍瑟沃罗德·普多夫金等。在他们的努力下，大卫·格里菲斯的蒙太奇剪辑技巧上升为一种创作方法。从此，蒙太奇成为影视艺术理论绕不开的话题。

影人名片：大卫·格里菲斯（David Llewelyn Wark Griffith，1875—1948年）

国籍：美国

职业：导演

主要成就：大卫·格里菲斯（图5.22）以他非凡的才能，把电影从戏剧的奴仆地位中解放出来，使之发展为一门与音乐、美术、文学平起平坐的独立的艺术门类。

大卫·格里菲斯对基本电影语言进行了开拓和定型。从他开始，场面或段落由若干个镜头组成，为蒙太奇艺术的产生奠定基础。他对电影剪辑、电影时空和电影节奏做出创新，尤其是他著名的"最后一分钟营救"的节奏性剪辑成为一种独特的叙事形式。其代表作有《一个国家的诞生》（1915年），以及随后的《党同伐异》（1916年）。这两部经典影片，被认为是美国电影史上的里程碑。

5.3.3 蒙太奇的分类

根据剪辑功能，我们可以把蒙太奇分为两类：叙事性蒙太奇和表现性蒙太奇。叙事性蒙太奇是指镜头之间的纵向连续性，主要用于交代情节，展现一系列事件。表现性蒙太奇是以镜头并列为基础，通过画面之间的对称、冲撞表达情绪和寓意。例如，在《战舰波将金号》中，谢尔盖·爱森斯坦

图5.22 "美国电影之父"——大卫·格里菲斯

在大屠杀场景里穿插了躺着、坐着、站着的三个石狮子的镜头，似乎一头睡狮被炮声惊醒，赋予本来三个不同的静态形象以动态生命，达到一种隐喻效果。

随着艺术的发展与技术的进步，蒙太奇技巧也不断得到丰富。蒙太奇是就时空不连续的镜头组合而言的，而每个镜头又可以分解为若干不同元素，比如，色彩、景别、角度、运动形式、光影、音响等，这些元素之间也存在蒙太奇因素。所以，蒙太奇并不局限于画面与画面、画面与音响、音响与音响的组合，它千变万化，具有丰富的艺术表现力。

备受电影艺术家青睐的色彩蒙太奇就是一个典型。电影《霸王别姬》打破了主色调观念，赋予不同历史时期不同的色调：清末时期是压抑的青灰色，使观众感受到主人公少年从艺的苦涩；军阀时代的淡黄色，显示出对京剧艺术前途的隐约担忧。影片在色彩蒙太奇中完成了视觉造型和主题表达。

5.3.4 蒙太奇的魅力所在

"电影艺术的基础是蒙太奇。"蒙太奇在影视艺术领域始终具有非凡的魅力，蒙太奇理论自建立至今仍具有旺盛的生命力是不争的事实，无论是从事影视艺术理论研究的人，还是从事影视艺术实践工作的人，蒙太奇都是必须了解和掌握的内容。那么，蒙太奇究竟为何有如此魅力呢？重要的原因有以下三点。

（1）蒙太奇的产生满足了人们视觉感受的共同心理规律。

英国电影理论家林格伦在《论电影艺术》一书中指出："蒙太奇作为一种表现周围客观世界的方法，它的基本心理学基础是：蒙太奇重现了我们在环境中随注意力的转移而依次接触视像的内心过程。"在日常生活中，人们观察事物，永远不会把目光固定在一个地方，而是根据视觉上和心理上的需要，不断地改变视角，不断地调整视距，把注意力依次集中在不同的地方，来回跳动于"远景""全景""中景""近景"和"特写"之间，进行"蒙太奇式"的处理。而眼睛的运动也并不是经常以同等速度来进行的。当一个人心境平和安谧的时候，眼睛的运动速度将十分缓慢和悠闲；而当参与某项非常激动人心或变动极快的活动时，目光反应的节奏就会大大加速。

影视艺术对被表现对象进行蒙太奇处理的基本原则，也正是遵循了人们视觉感受的心理规律，否则就违背了人的生活规律和生理需求。

（2）蒙太奇的产生符合影视艺术典型化的需要。

影视艺术对生活的反映不是刻板地模仿，而是一种典型化的处理。所以，影视创作者应当删除一些次要的东西，把注意力放在重要细节上。

大卫·格里菲斯的《党同伐异》中的一个例子可以说明这个问题。"有一个场面描写一个女人在听到她无辜的丈夫被判处死刑时的情形。导演首先表现这个女人的脸部：一副战栗不安、两眼含泪、苦笑的脸。然后他突然使她的手——她的双手——在观众面前闪现了一下：手指痉挛地紧抓着皮肤。这是影片中最有表现力的场面之一。

她的全身我们并没有看到，只看见她的脸和手……影视创作的基本方法——蒙太奇的重要意义，就在于这种去粗取精的可能性。"正因为蒙太奇具有强调和省略的艺术功能，影视作品才能达到高度概括的典型化目的。

经典赏析

片名：《党同伐异》（外文片名：*Intolerance*）

看点： 对电影语言的发展做出贡献。四段故事交替进行，大胆而又流畅地把时间相距甚远的事件联系在一起。影片在影像结构、叙事结构及镜头运动、剪辑节奏上的创新对世界电影的艺术表现手法影响极大。在1958年布鲁塞尔国际博览会上，它被评为电影史上12部最佳影片之一。

剧情： 1916年由大卫·格里菲斯导演的《党同伐异》（图5.23），由四个发生于不同历史时期，年代跨度超过2000年的故事组成。故事虽不相关，但反映了一个共同的主题：祈求和平，反对"党同伐异"。第一个故事"母与法"讲述一位青年工人被诬陷为杀人犯判处死刑，他的妻子必须在行刑之前找出真凶才能营救她的丈夫。第二个故事"耶稣受难"发生在公元27年的巴勒斯坦，被门徒出卖的耶稣受尽折磨后被钉死在十字架上。第三个故事"圣巴托罗缪大屠杀"发生在公元1572年的法国巴黎，天主教徒对新教徒进行大屠杀。第四个故事"巴比伦的陷落"发生于公元前539年的中东，巴比伦大祭司在波斯大军来攻之际打开城门，巴比伦古国从此灭亡。

图5.23 《党同伐异》剧照

（3）蒙太奇的产生也受到人们联想习惯的启迪。

谢尔盖·爱森斯坦在《蒙太奇在一九三八年》一文中说："当我们把两个事实、两种现象、两样物件加以对列时……我们总是习惯于几乎自动地得出完全有一定规格的结论或者概括。就以坟墓为例，如果在坟墓旁再有一个全身丧服正在哭泣的妇人，那么就很少有人还会对'寡妇'这一结论表示保留的意见。"影视中运用的对比、双关、明喻、隐喻等手法，都是从人类这种自然联想活动中产生的。电影蒙太奇依赖并调动人们联想的力量，使各个分割的镜头画面组合在一起，构成一个整体，创造出新的符号意义，从而揭示出远比各个镜头画面符号本体更为丰富、深刻的内涵。

复习思考题

一、名词解释

镜头　　影视画面　　镜头的角度　　蒙太奇　　构图　　对白

二、单项选择题

1. (　　) 适合展现辽阔深远的背景、波澜壮阔的场面和浩渺苍茫的自然景色。
 A. 近景　　　　　　　　　B. 远景
 C. 中景　　　　　　　　　D. 全景

2. (　　) 指的是镜头与被摄体的水平持相同角度，接近于常人视线感受的镜头。
 A. 俯视镜头　　　　　　　B. 仰视镜头
 C. 平视镜头　　　　　　　D. 一般镜头

3. 不属于构图的要素是(　　)。
 A. 主体　　　　　　　　　B. 环境
 C. 空间　　　　　　　　　D. 陪体

4. (　　) 是由下向上的照明。
 A. 脚光　　　　　　　　　B. 逆光
 C. 侧光　　　　　　　　　D. 顺光

5. 下列不属于影视声音类型的是(　　)。
 A. 人声　　　　　　　　　B. 音乐
 C. 音响　　　　　　　　　D. 舞曲

三、简答题

1. 根据剪辑功能，大致可以把蒙太奇分为哪两类？
2. 在影视艺术的创作实践中，常见的音响主要包括哪几类？

四、论述题

1. 为什么蒙太奇理论自建立以来一直具有旺盛的生命力？
2. 谈谈你对仰视镜头和俯视镜头的认识。

五、讨论分析题

浪漫爱情剧类型创新，《你是我的荣耀》因何霸榜暑期档？

《你是我的荣耀》甜入人心、甜而不腻的浪漫爱情剧内容，让清新质感扑面而来。在人物设定上，女明星与航天人，两个不接地气、距离观众生活较远的职业，创作者如何避免陷入主观想象、脱离实际的误区？如何将生活逻辑落在实处？剧集选择从遵循情感逻辑出发。

剧中的女明星乔晶晶，爽朗率真，洒脱不做作，可爱真实的性格十分有观众缘。对于前男友，对方的高傲和不尊重，晶晶都看在眼里，不拖泥带水，情商在线，抛掉傻

白甜的女主标签，人物的真实感十分讨喜。同时，敢于挑战自己，踏踏实实学习证明自己实力的劲头，又将角色的事业线索打开。

剧中的航天人于途，高冷与暖心切换的反差感，为剧集走向带来不少看点。以老师身份指导晶晶打王者荣耀时，于途的"学霸式"拉练风格，让角色魅力值满分，这位学生时代无懈可击的佼佼者，勾起了不少观众对于青葱岁月的回忆。随着二人感情升温，于途又面临现实纠结，普通人是否能与大明星谈恋爱，难以说服自己的于途，开始了先虐后甜的追妻之路。剧中的晶晶和于途如图5.24所示。

图5.24 《你是我的荣耀》中的晶晶和于途

"高甜""写实""宇宙级浪漫""颜值天花板"，播出以来，《你是我的荣耀》收获了不少标签，这些正面评价，也让剧集彻底出了圈。《你是我的荣耀》的制作方面可圈可点，如剧中如下台词受到网友的关注。

晶晶，你是我人生奇遇。于途，我归来的少年。

我比你想得多，大概是，一辈子。

可是你已经是见过星星最多的一只兔子了。

我相信，你会努力。就如同我相信，自始至终，你都是我一人的荣耀。

乔晶晶，你的努力配得上那样鲜花和掌声，要做随处可见的乔晶晶，要做一直敬业的大明星。

于途，你是千千万万个航天人员的一员，是你让我看见了梦想的力量，无悔追逐。

我比谁都希望你继续做一个航天设计师，因为你仰望星空的时候最发光最好看，因为曾经我喜欢上你的那一刻，你就在侃侃而谈，说着我压根听不懂的宇宙奥秘，因为我曾有过那么多幻想，每个幻想里的你都是一个航天设计师。

在茫茫宇宙中，寻找人类和地球起源的真相；在无穷无尽中，寻找另一种神迹存在的可能性，证明人类不孤单，是它的使命。

问题：影视的声音类型包括哪些？请结合上述材料分析"对白"在影视剧中的作用。

（资料来源：https://xw.qq.com/cmsid/20210826A05NVB00，https://www.sohu.com/a/483279725_100262971，有删改）

第二部分　内容篇

第六章　影视作品的内容配置

学习目标

了解：影视剧根据商业美学选材的规则。

熟悉：大制作电影的基本创意特征和营销特征。

理解：母题的基本特征；斩获市场成功的影视剧对母题的运用；影视剧创作依据商业美学规律运用母题的发展态势。

掌握：大制作电影（大片）、"小妞电影"的概念。

重点掌握：商业美学、母题、典型性母题的概念。

导入案例

为何中日韩三地的影星齐聚一片？

图6.1 《无极》的明星阵容

【《无极》片段】

《无极》是2004年投资额最大的中国电影，也是陈凯歌最具个人风格的作品之一。它讲述了一个女子与命运抗争的故事。

张柏芝饰演的"倾城"受到满神的眷顾，从一个穷孩子成为世上最美丽的王妃，但改变命运的条件是永远得不到真爱，除非时光倒流。命运似乎又垂青于这个美貌的女子，一个身份卑微的奴隶"昆仑"（张东健饰）真心爱她，愿意用自己的生命为代价，用他接近光速的奔跑速度，打破加诸她身上的命运锁链，让她返回人生的起点，获得重新选择的权利。

《无极》投资超过3000万美元，拥有当年亚洲重量级的豪华明星阵容。该剧主创均是电影界知名人士，导演是享誉国际影坛的陈凯歌，摄影是凭借《卧虎藏龙》获得奥斯卡金像奖最佳摄影的鲍德熹，动作设计是曾为《黑客帝国》《蜘蛛侠》等好莱坞大片担任动作设计的香港著名武术指导林迪安。而剧中除了韩国影星张东健扮演昆仑奴、日本影星真田广之扮演大将军光明外，还有中国影星刘烨扮演鬼狼、张柏芝扮演王妃、谢霆锋扮演北公爵无欢、陈红扮演满神。影片剧照如图6.1所示。

讨论题：你认为影片《无极》拥有豪华明星阵容的原因是什么？

6.1 商业美学——豪华明星阵容的原因

一部影片不会无缘无故地拥有这么豪华的明星阵容。那么，张东健、真田广之、谢霆锋、张柏芝这些来自不同国家和地区的演员为何会在同一部影片《无极》中出现呢？"商业美学"这个概念可以用来解释上述问题。

电影的创意资源是被配置的，其中，明星作为创意资源也是被配置的。电影作品就好像是一盘精心设计的甜点，如

果这盘甜点配以赏心悦目、味道甜美、受人喜爱的调味料，就会增加人们对这盘甜点的喜爱程度。一盘更吸引人的电影甜点，是商业和美学的成功结合，制片人选择哪些明星来出演一部影片，也是基于商业和美学的双重考虑。明星就好像是质量上乘的调味料，能够更有效地吸引买家的注意。所以，选择在日本人气很旺的真田广之、在中国人气很旺的刘烨、谢霆锋和韩国影星张东健，意味着商业美学配置的成功，意味着电影作品投资回收能够保证，意味着可观的利润。

商业和美学，乍看起来仿佛是风马牛不相及的两个概念，但在认可电影既是一门艺术，又是一桩生意的前提下，电影的艺术性和商业性是相辅相成、互为表里的。商业美学正是市场对电影工业的必然要求，是电影商业性和艺术性的有机统一。

学者理查德·麦特白在 *Hollywood Cinema* 一书中首次提出了"商业美学"（commercial aesthetics）的概念，作为对好莱坞研究的一种理论框架。"好莱坞是电影商业美学运作的典范。其核心是在电影的制作中尊重市场和观众的要求，有机配置电影的创意资源（类型、故事、视听语言、明星、预算成本等）和营销资源（档期、广告、评论等），寻找艺术与商业的结合点，确立自己的美学惯例，并根据市场和观众的变化不断调整以推出新的惯例。所谓商业美学，就是以市场需要和经济规律为前提的电影艺术设计和创作体系。"

6.2 大制作电影（大片）的创作——美国的卖座电影公式

6.2.1 大制作电影的概念

"大片"是指大制作电影，也就是"高概念"电影。所谓"高概念"，是以美国好莱坞为典型代表的一种大投入、大制作、大营销、大市场的"四大"商业电影模式，其核心是用营销决定制作，在制作过程中设置未来可以营销的"概念"，用大资本为大市场制造影片营销的"高概念"，以追求最大化的可营销性。中国的大制作电影，一般指投资规模在一亿元人民币以上的影片，具有大投资、大明星、大场面、大市场等特点。

大制作电影这种商业电影模式，从20世纪70年代史蒂文·斯皮尔伯格的《大白鲨》（1975年）和乔治·卢卡斯的《星球大战》（1977年）开始，直到现在的《哈利·波特》，一直都是美国电影市场的"救世主"，因而被称为"美国的卖座电影公式"。近年来，这种商业电影模式对中国电影制作和营销也产生了深刻影响。《英雄》《十面埋伏》《七剑》《神话》《无极》等电影都在自觉采用这种制片模式，并在商业上取得了成功。

图 6.2 少年明星丹尼尔·雷德克里夫

【《哈利·波特与魔法石》片段】

影人名片：丹尼尔·雷德克里夫（Daniel Radcliffe）

国籍：英国

职业：演员

主要成就：大制作电影《哈利·波特》系列使丹尼尔·雷德克里夫（图6.2）扬名世界。他扮演的哈利·波特形象风靡全球，他本人也成为最炙手可热的少年明星之一。丹尼尔·雷德克里夫很小时就在一个小学校剧团开始表演，出演过《大卫·科波菲尔》（1999年）、《巴拿马裁缝》（2001年）。丹尼尔·雷德克里夫的父母本来并不想让自己的孩子走上演艺之路，只希望他过得快乐，所以并没有让他竞选哈利·波特这一角色。一次父亲带着丹尼尔·雷德克里夫和他的好朋友克里斯·哥伦布一起去看电影时，担任《哈利·波特》导演的克里斯·哥伦布一眼就选中了丹尼尔·雷德克里夫，让他在2001年上映的《哈利·波特与魔法石》中扮演哈利·波特。电影公映后，他一举成名。此后，作为世界上最知名的童星之一，他仍过着平凡的生活。

6.2.2 大制作电影的基本创意特征

1. 明星：大明星+明星组合

大制作电影倾向于使用大明星。有调查研究发现，在三年之内影响力排名前十位的电影明星，往往会对电影的商业成功带来巨大的正面影响。此外，大制作电影强调演员的市场对应性。不同的明星往往拥有不同的固定受众群，因此一部大制作电影，不仅意味着要有大明星，而且要充分考虑明星的性别、年龄、气质、相貌，甚至国籍的组合，通过这种组合带来更强的可营销性和更大的市场。

2. 导演：名气

与明星相类似，大制作电影一般不使用青年导演或者艺术片导演，好莱坞的法则是必须使用三年之内影响力排名前二十位的导演。如果有著名导演和大明星同时出现，电影的商业成功就更加有保障。

3. 电影类型：戏剧性+奇观+场面

大制作电影倾向于选择动作片、幻想片、历史爱情片、探险片这样戏剧性强、场面大、奇观性强的类型。这些类型

相对来说更受观众欢迎。比如，《战国》就结合历史加上虚构的情节讲述了一个关于爱情、计谋、战争、背叛的故事。

4. 故事：熟悉的陌生

大制作电影一般选择大众熟悉的故事，或者是改编小说、戏剧、传说，或者是翻拍大家都很熟悉的电影。因为以大众所熟知的故事为基础进行创作更加容易获得商业成功。比如，2011年上映的由泰吉影业投资超过2000万美元的电影《倩女幽魂》（刘亦菲、余少群主演），就是翻拍自1987年上映的电影《倩女幽魂》（张国荣、王祖贤主演）。

【《倩女幽魂》片段】

5. 续集：借势造势

大制作电影往往更倾向于拍摄曾经获得过巨大成功的电影的续集，借助上一部影片所营造的"气场"，对下一部影片产生正面影响。所以，《星球大战》《金刚》《蝙蝠侠》《加勒比海盗》等都是"高概念"续集策略的体现。值得注意的是，为了吸引观众，在续集制作上会注意加入一些亮点。

应用实例

为什么美人鱼出现在惊涛怪浪中？

片名：《加勒比海盗：惊涛怪浪》（外文片名：*Pirates of the Caribbean: On Stranger Tides*）

剧情：2011年公映的《加勒比海盗：惊涛怪浪》是《加勒比海盗》系列电影的第四部。约翰尼·德普继续扮演杰克船长，故事以他寻找不老泉为主线。佩内洛普·克鲁兹饰演他的旧情人，但让杰克船长不确定的是，她究竟是因爱情而来，还只是想利用他来找到不老泉。启动不老泉需要一个仪式，在美人鱼群居的白帽岛上，找到两个银杯，装上两杯泉水，其中一杯有美人鱼的眼泪。在寻找不老泉和美人鱼的过程中，一个美人鱼和船上的传教士产生了美好的爱情，杰克也验证了自己美好的爱情。

应用点：《加勒比海盗》就是"高概念"续集策略的体现。借助上一部影片所营造的势头，《加勒比海盗：惊涛怪浪》在制作上加入了新的亮点：美得如梦似幻的美人鱼作为影片亮点呈现在观众面前（图6.3）。

【《加勒比海盗：惊涛怪浪》片段】

图6.3 《加勒比海盗：惊涛怪浪》中的美人鱼赛琳娜

6. 制片商：品牌+实力

大制作电影一般由大型制片商制作而不是独立制片出品。大型制片商拥有调动资金、人才、营销、发行资源的实力，保证大制作电影获得商业成功。

7. 成本：大投入

大制作电影因为追求"大"，必然需要高成本。2000 年以后，好莱坞的大制作电影成本动辄数亿美金。大投入是带来"高概念"的保证。

6.2.3　大制作电影的基本营销特征

1. 发行模式：黄金档期+全面覆盖

大制作电影一般都选择暑期档、圣诞档这样的黄金档期发行，且往往是全面发行，甚至追求全球同步发行。首周票房往往是大制作电影成功与否的试金石。

2. 获奖：声誉营销

获奖是大制作电影非常有效的营销手段，特别是奥斯卡金像奖、金球奖等，都是大制作电影最看重的"荣誉"。因为这些奖往往意味着可以带来数以千万，乃至数以亿计的美元收入。很多大制作电影都是电影奖项的大赢家，如《指环王：国王归来》。即使不能获得提名和奖项，大制作电影也往往通过自己参赛的意图和努力，为电影争取更多的关注度。

3. 广告：强迫关注

大制作电影的广告和推广费用都是高额的，甚至可以占总投资金额的 20%～30%。大制作电影具有风格强烈、容易记忆的广告形象和广告语，而且宣传周期长、覆盖面积大，甚至可以做到铺天盖地、无所不在。

4. 口碑：迎合+暗示

大制作电影都高度重视口碑效果。首映周的口碑对于大制作电影来说生死攸关。所以，一般大制作电影在公映前都要进行多轮试映、反复修改，制片商甚至会为了争取观众口碑而剥夺导演的最后剪辑权，保证影片能够投观众所好。制片商有时也会通过媒体设置议程，通过暗示来引导观众的口碑。

5. 评论：制造媒介环境

大众媒体的评论对于大制作电影至关重要。大制作电影的制作机构一般都会邀请评论家和记者前期看片，通过公共关系来制造良好的舆论环境，通过媒体尽量去传达正面的信息。在影片放映以后，也会尽量预备一些正面评论。

6.3 母题——动人心弦的力量所在

6.3.1 母题的概念和类别

影视作品中的母题是指影视作品中反复出现的最小叙事单元,它虽未能形成一个完整的故事,但它本身却构成了内容和形式的成分。

简而言之,母题就是我们熟悉的、经典的、吸引人的情节、人物或者其他影视作品中的元素。正因为其能够吸引人,有市场,所以才被不断重复。而且,既然一个母题是一个故事中最小的、能够持续存在于流传的成分,它就必须具有某种动人心弦的力量。

【《美人鱼》片段】

【《我为宫狂》片段】

【《武星李连杰》片段】

母题主要有三种:情节母题、名称母题、物品母题。

情节母题是影视作品中人们熟悉的、吸引人的、构成故事来龙去脉的单一事件,囊括了绝大多数母题。例如,美人鱼救了人类并爱上人类、白狐或其他灵兽化身成美女报恩、偷龙转凤换婴儿等事件。2011年播出的电视剧《碧波仙子》讲述了美人鱼红鱼儿为了报恩,救了去余县赴任的李安并爱上他的故事。剧中戏水的红鱼儿如图6.4所示。再如2016年上映的周星驰导演的电影《美人鱼》,2013年播出的《画皮之真爱无悔》,2013年播出的《我为宫狂》系列穿越电视剧中的狐仙胡小璃与皇子宫浩有着宿世情缘而报恩的故事(图6.5)。

图6.4 《碧波仙子》中戏水的红鱼儿

名称母题则是有名气的艺术领域的人物,如导演、演员,或英俊的王子、美貌的公主,或巫婆、妖魔、神仙之类的生灵,或者其他能够引发人类情感波动的形象、词语,如受人怜爱的儿童、残忍的后母、人们熟悉的片名等。

现实生活中的著名导演、编剧、明星、片名等之所以都是名称母题,是因为一些人物或词语会被物化为母题。例如,历史上的黄帝,是常出现的名称母题。部族之间战争不断,黄帝的名字随着其所在部族的强盛不断被强化,令敌人闻之丧胆,积淀为一个有崇拜意义的符号,但黄帝实质上只是一个母题。同样,导演、明星、影视剧中人物、某些词语也会因为某方面突出的才能或特点、魅力而显示出超凡的吸引力,从而成为名称母题,例如,山口百惠、李连杰、布拉德·皮特、东方不败、钟汉良、杨幂等;再如"宫

图6.5 《我为宫狂》中的狐仙胡小璃现真身

锁……""画皮""笑傲江湖""蜘蛛侠"等曾经是成功片名的词语也都成了名称母题。

物品母题指影视作品中吸引人的其他元素。因为母题可以附会在一些文化现象中，譬如对衣食住行的体验，对风土人情的认识，美丽、富有风情或富有特点的景物、饮食、服饰都可积淀为母题，这就是影视作品中其他吸引人的元素。典型的例子有年轻恋人约会时燃放的烟花焰火、飞舞的萤火虫、徜徉其中的花海，如图6.6和图6.7所示，以及国产电视剧中的饮食，如《长安十二时辰》中的火晶柿子，如图6.8所示。

图6.6 《神雕侠侣》中李莫愁和陆展元浪漫爱情发生的背景为花海

图6.7 《神雕侠侣》中杨过习武的背景为花海

图6.8 《长安十二时辰》中的人物吃火晶柿子的画面

6.3.2 母题的基本特征

母题的基本特征如下。

（1）母题必然是以类型化的结构或程式化的叙述形态反复出现于不同的影视作品之中，从而具有某种不变的可以被人识别的结构形式，这是母题的第一个特征。

故事中有不变因素和可变因素，变换的是角色的名称，不变的是他们的行动和功能。这些不变的、反复出现在故事中的因素就是母题。影视作品中看似千变万化的故事中其实存在的是不变的母题。我们通过对灰姑娘母题与青春偶像剧完美结合的阐释来说明母题的这个基本特征。

自从格林兄弟创造了美丽、善良、可怜的灰姑娘之后，水晶鞋、南瓜车、白马王子成了全世界女性的共同梦想。2004年7月，英国的一家连锁影院集团发起一项评选世界最佳童话的调查，大约1200名英国儿童参与了调查，最后《灰姑娘》以36%的得票率名列第一。

作为一个故事原型，灰姑娘成为影视作品中的经典母题之一，作为影视作品中的元素，以不同的面貌在世界各地反复上演。据统计，中外电影史上根据灰姑娘改编的电影达百部之多，包括动画片、芭蕾舞剧及翻版作品，如果再算上电视剧集，它真可以被称为"上银幕最多的故事"。由此可见其作为母题的魅力。

作为一种类型电视剧，青春偶像剧对灰姑娘母题尤其青睐和痴迷，其塑造的一个个美丽多情的女性形象可以看作是灰姑娘的不同翻版，虽面目相似，却也各有千秋。

从早期的《星梦泪痕》《流星花园》《蓝色生死恋》，到前些年热播的《浪漫满屋》《巴黎恋人》等，不胜枚举。这些剧

中的女主角之所以被称为灰姑娘，就是因为她同男主角之间的社会地位相差悬殊。男主角或者是明星（《星梦泪痕》《浪漫满屋》），或者是亿万富翁（《巴黎恋人》），再不济也是富翁的儿子（《皇太子的初恋》），而女主角无一例外都是普通人，总之都是改头换面后的灰姑娘母题。

又如，《灿烂的遗产》中的高银星的人生本来一帆风顺，父亲是一家公司的社长，但是却遇到了晴天霹雳般的巨变。弟弟变自闭了，父亲破产了，继母抢夺遗产……由此成了灰姑娘。《来自星星的你》中全智贤扮演的女主角，相对于金秀贤扮演的超能外星人都教授而言，也只是一个灰姑娘。"灰"包含有物质和精神两个层面。有"野蛮女友"已经积淀为母题的珠玉在前，于是，电视剧创造者们开始打造各种有独特性格缺点的"精神灰姑娘"。《来自星星的你》中的女主角看似美貌绝伦、高高在上，精神上却有极其反差的一面：她不仅假装坚强、爱发脾气，性格有缺陷，还从小忙于演戏养家导致知识贫乏。

【《来自星星的你》片段】

不管结局是悲是喜，灰姑娘们都以自己的美丽、纯洁、善良、真诚赢得了王子的爱情。这类剧集把叙事焦点始终放在男女主角的爱情纠葛上，往往通过复杂的三角或四角关系在他们之间设置重重障碍，使男女主角经历争吵、分手、复合、争吵……这样的几个循环之后修成正果。

灰姑娘母题是相同的，被重复的，而这种重复母题的成功往往带来了其他一些叙事单元的重复，甚至灰姑娘偶像剧中的其他叙事单元也跟着具备了成为情节母题的潜质，如醉酒。在《浪漫满屋》中，女主角韩智恩因对李英宰的爱情陷入痛苦，醉酒之后，被也爱着她的男二号明赫带回家中细心照顾，又被随后赶来的怒气冲冲的李英宰带走的场面，和《阁楼男女》中女主角醉酒的一场戏不仅情节一致，甚至摄影机的机位都具有惊人的相似性。

经典赏析

片名：《蓝色生死恋》
看点：
（1）韩国青春偶像剧的经典作品。
（2）此片播出后，剧中的主演宋慧乔、宋承宪（图6.9）、元斌成为红遍亚洲的影视演员。

图6.9 《蓝色生死恋》的主演宋承宪

（3）由于此片的成功，《蓝色生死恋》的拍摄地成为韩国宣传的旅游景点。比如，《蓝色生死恋》的最后一个外景地花津浦海水浴场。留下俊熙和恩熙身影的花津浦海水浴场以其碧蓝的海水和柔软的沙滩而闻名，俊熙背着死去的恩熙走在海边的场景就是在这里拍摄的。

剧情： 尹教授家三岁的俊熙和父亲一起去育婴室看妹妹恩熙，淘气的俊熙偶然中调换了恩熙与同一天出生的邻近小孩儿的牌子。就这样两家的孩子被调了包。之后十几年，哥哥俊熙和妹妹恩熙一起成长，感情甚笃。一天，恩熙遭遇了交通事故，因为需要输血导致芯爱与恩熙被调换这一事实被发现。两个孩子又被调换回到各自真正具有血缘关系的家庭。这件事之后尹教授一家去了美国。八年之后，恩熙在饭店工作，一次偶然机会与饭店经理的儿子泰锡相识。泰锡对恩熙展开猛烈的追求。为了在韩国开画展，俊熙回到韩国。俊熙和泰锡是好朋友，一次机会使得恩熙见到了俊熙。重逢的俊熙和恩熙发现两人的感情不再是兄妹之情，而是强烈的爱情。

但他们的爱情不为社会接受。经历了种种痛苦之后，恩熙偶然得知自己患有白血病。她一直隐瞒自己的病情，与俊熙进行了最后的告别。

（2）母题的第二个特征是具有流动性。

除了已经长期存在的，人们熟悉的诸如灰姑娘等经典母题外，各个艺术领域中会有新的母题诞生。新母题从诞生到母题地位被确认，主要经历以下两个阶段。

第一阶段，新母题在某个艺术领域破茧而出。

在艺术领域中，会有这样的情况发生：一部或一系列新投放于公众中的作品，被阅读次数多或收视率高、影响力强，其中出现的某个情节、名字或物品，为人们所喜爱和熟悉。受众的反应表明了这个人物名称、叙事情节或物品很活跃，具有较强的辐射能力，具有未来成为新母题的潜力。这样的例子不胜枚举：1982年电影《少林寺》放映后，轰动一时，李连杰、少林寺风靡全国，表明具有未来成为名称母题的潜力；因导演1987年出品的电影《红高粱》而获奖的张艺谋，当时也体现出了未来成为名称母题的潜力。

投放于公众中的"新"，指的是"新"被大众所熟悉和认可，而不是僵化的时间上的"新"出现。艺术领域有一种现象，那就是现在人们熟悉的一些母题可能已经出现几年、十几年甚至几十年了，但之前并没有被广泛认可，从而也没有形成热潮或流行起来，后来却由于伴随着某件作品的成功，或某种机缘而被普遍接受，成为母题。演员

黄渤（图6.10）早年就曾出演《上车，走吧》《大脚马皇后》《黑洞》《红楼丫头》等多部影视剧，直到出演电影《疯狂的石头》，才开始赢得广泛关注，成为名称母题。

第二阶段，母题地位的确定。

具有未来成为母题可能的情节、名称、人物等，会受到一个或多个其他艺术领域的欢迎，并被广泛应用于艺术创作中。随着时间的推移，这些母题在各种作品中高频出现，得到市场的认可，母题地位则得以确认。如上文谈到的李连杰、张艺谋，后来母题地位都得到了确认。

图6.10　黄渤

母题是动态发展的，在各个艺术领域，会有不同母题在动态流动中完成上述两个阶段，母题地位被肯定，加入到艺术创作的母题阵营中来，壮大艺术领域的母题队伍，这就是母题的流动性特征。例如，中国歌剧舞剧院国家一级演员李玉刚（图6.11）的表演方式融合了中华民族艺术，将传统戏曲和歌剧等艺术元素结合为一体，他从2006年中央电视台《星光大道》节目中脱颖而出，并在之后参演了《碧波仙子》《百花深处》等电视剧，开始在不同演出场合频繁出现在公众面前，成为新的名称母题。

母题除了在单一艺术领域自我繁殖外，还会在多个艺术领域被繁殖。母题之间的互动是艺术创作中的普遍现象，因为母题的辐射力强，某个艺术领域出现的母题会被应用于其他艺术领域。或者说，母题的应用没有泾渭分明的领域限制。因为影响力大，母题也很难不被各艺术领域相互借鉴和渗透。例如，小沈阳自2009年在中央电视台春节联欢晚会中表演小品一夜成名后，开始在影视剧中频繁出现；又如，"小魔女"吴莫愁作为歌手从选秀节目胜出后参演电影。

图6.11　李玉刚

6.3.3　典型性母题及其流动性

情节母题、名称母题、物品母题都可以成为典型性母题。

典型性母题指的是出现频率较高的母题。母题在不同传播载体、不同版本、不同时代的作品中，均有一定的使用数量和重复性，且出现的频率越高，就表明这个母题越活跃，其作为典型符号的辐射能力就越强。

典型性母题的形成主要包括以下两种情况。

（1）母题出现的频率较高。

无论是一个人物名称、一个叙事情节还是一个物品，出现的频率越高，就表明这个母题越活跃。例如，超能力是典型性母题，含有超能力母题的影视剧亦不胜枚举，如《蜘蛛侠》《4400》《超人》《听见你的声音》等。

（2）从当前出现频率的角度来看，某个人物名称、叙事情节或物品出现频率并不高，但这是因为它刚刚出现在一部票房或收视率高、影响力强的作品中。

它可能已成为新的母题或具有未来成为新母题的潜力。这同样表明这个人物名称、叙事情节或物品很活跃，具有较强的辐射能力。例如，《上海滩》刚播出后，备受观众喜爱，于是，主演周润发、赵雅芝火遍中国。同样的例子还有很多，如《流星花园》播出后的F4组合和大S（图6.12），《古剑奇谭》播出后的李易峰。

图6.12 《流星花园》中的F4组合和大S

【《流星花园》片段】

【《蜘蛛侠》片段】

【《4400》片段】

【《梅花烙》片段】

艺术领域母题数量繁多，有研究表明，七个北方民族的中华民族神话的名称母题统计起来就有数百个之多。而且，典型性母题并没有统一的统计学意义上的衡量标准，但对使用频率明显较高的典型性母题，人们可依据经验作出判断。典型的如灰姑娘母题，还有婴儿身世之谜母题，刚出生的婴儿被偷换的命运在各类艺术作品中作为母题亦频繁出现。希腊神话中，俄狄浦斯的父亲因为不祥的预言，让人把他丢到山里杀死，结果俄狄浦斯被牧羊人所救，被科林斯城的国王当作亲生儿子一样收养了。中国也有"赵氏孤儿"这样有关婴儿身世之谜的经典故事，影视剧中更不乏此母题，如《赵氏孤儿》（2010年陈凯歌导演影片）、《梅花烙》《金玉良缘》等。

时代翻滚前行，典型性母题也随着时代发展而具有流动性。因为随着时间的流逝，会不断有新的典型性母题沉淀出来。

6.3.4 影视剧获取市场成功的深层次原因

1. 精神分析与商业美学

（1）精神分析与荣格的母题理论。

精神分析理论是在著名奥地利心理学家西格蒙德·弗洛伊德本能理论的基础上发展起来的。它不是僵化的理论，一直在发展变化中，亦没有一个一成不变的概念界定，我们只需要知道其主旨是"从考察人类精神世界中的本能、无意识

等精神深处概念的角度来分析问题"即可。精神分析与其他心理学不同，反而像莎士比亚、托尔斯泰等作家一样，关注激动人心的、非理性的力量对于我们命运的重大影响，以及我们常常无法控制与引导的情况，让我们对这些力量有了全面与明确的认识。

博大的精神分析理论被广泛应用于诸多研究领域中。精神分析理论家们的理论及研究成果有趣而又充满争议，这也恰恰是精神分析研究的魅力所在。有些学者运用精神分析理论的概念与洞察力进行研究工作，如用精神分析理论来了解某主题事物，对媒介产品如文学作品、影视剧等的分析，就是其中之一。精神分析理论阐释艺术的胜利在于，它成功地证明了正常人的某些相同的思维活动。

精神分析理论认为，人类永远无法自我控制，会受莫名力量的影响，做一些我们自己都无法理解或不愿意承认的事情。简而言之，我们并不是完全理性化的动物，纯粹依靠逻辑与理性而行动，相反，我们很容易受制于情绪和其他非理性或不理性的情感。进而，精神分析理论致力于探讨人类的潜意识活动中的共同规律。而人类集体潜意识中的共同规律之一，也是精神分析理论的基石之一，即瑞士心理学家、分析心理学创始人荣格研究的人类集体潜意识"原型"，也就是母题。

对集体潜意识的研究，在荣格那里体现为对"原型"的研究。并且，荣格后期已经将"原型"与母题等同起来。可以说，在荣格那里，"原型"和母题是同一个事物（以下统一称为母题）。

荣格认为，在所有人中间存在着集体潜意识。集体潜意识就是保留和传达人类普遍心理上继承的心灵部分，而母题是在梦境、神话、宗教和艺术作品中发现的普遍性主题，来源于人类精神深处的集体潜意识，是人类精神深处共同的东西。进而，荣格认为，母题对个体和整个社会都具有心理学的意义。

（2）荣格母题和商业美学理论意义的相同点。

荣格母题研究的意义在于从人类的共同经验中让我们发现艺术创作、艺术效果的秘密。这可以解释某些主题在整个历史与世界各地的艺术作品中都能找到的原因，因为母题是受人类精神深处影响的共同因素。

我们已经知道，商业美学是以市场需要和经济规律为前提的艺术设计和创造体系，核心目的是寻找适应观众要求的影片在创造上的共同规律，以创造市场收益。商业美学理论的意义在于总结出经过市场验证的观众喜欢的因素，也就是发现影片能在商业上获取成功的规律，再以此来有机配置电影资源。实践证明，商业美学配置是影视剧票房和收视率的保证，能较好地阐释影视剧赢得市场的理论原因。

归根结底，研究者们想要挖掘和说明的是同一个问题：到底什么是受人类喜爱的共同的东西？这就是荣格母题和商业美学理论意义的相同点。

在影视艺术领域，研究者们将受众喜爱影视剧的因素总结为商业美学理论。也就是说，精神分析中荣格等所探讨的母题问题，也是美国学者理查德·麦特白在其商业美学理论研究过程中思考的问题。商业美学总结出的正是影视剧中受人欢迎的母题。只不过，商业美学的理论总结更直接明了，能让人一目了然。

2. 商业美学创意资源的内容是母题

我们知晓了母题的类型，主要包括情节母题、名称母题、物品母题。商业美学创意资源中包含的内容有演员的明星化、有名气的导演、受观众欢迎的类型片、熟悉的陌生故事、借势造势的续集等。这些内容就是各种母题。

熟悉的陌生故事是情节母题，它们会改头换面出现在不同艺术作品中，所以令人既有熟悉感，又有陌生感。类型片也是如此，如以偷换婴儿为情节母题的伦理片是影视剧的主要类型之一。

商业美学创意资源中包含的知名导演和明星属于名称母题。知名导演和明星，由于事业成功而呈现出某方面的才能和魅力，便成为名称母题，如成龙、梅艳芳、金秀贤、全智贤等都已经是吸引人的名称母题；而商业美学创意资源中借势造势的续集，则是借曾经获得市场成功的名称母题所营造的"气场"产生正面影响。同样道理，秀美景色、漂亮家具等室内陈设物和装饰品等，都可成为具有符号意义的物品母题。

3. 母题是影视剧获取市场成功的深层次原因

对影视剧创造而言，商业美学创意资源的内容就是母题，这说明了一部市场成功的影视剧离不开对母题的运用，母题才是一部影视剧成功的深层次原因所在。

上述理论阐释，可以用式子表示为

【式子1】以A（商业美学创意资源）为内容制作的影视剧＝市场成功的影视剧

【式子2】A（商业美学创意资源）＝B（多种母题）

【式子3】以B（多种母题）为内容制作的影视剧＝市场成功的影视剧

市场成功的影视剧源自对人类集体潜意识的母题的运用，"于正出品"电视剧（以下简称为"于正出品"）是近年来对母题迎合市场的成功运用的典型例证。

制片人兼编剧于正与"奇"字有不解之缘，于正本人被称为"奇葩"，但凡"于正出品"一播出，不仅会有奇高的收视率，还会有"遭遇网友疯追和吐槽两重天对待"的奇怪现象发生，舆论对"于正出品"褒贬不一，角度不一。

然而，不管业界人士、电视机前的观众和网友等从艺术创作和文化产业角度，甚至是从法律角度做出如何评判，有一点需要明确的是，市场给予的是肯定：2011—2013年全国卫视收视率最高的20部电视剧里，"于正出品"独占三席（《宫锁心玉》《宫锁珠帘》《陆贞传奇》）。

以《宫锁连城》为例，"于正出品"把握并擅长运用的是受观众喜爱的母题。"于正出品"已经被市场验证为是成功的母题集合化、典型性母题高密度地制作在一部电视剧中，并获得了市场成功。

（1）"于正出品"集合化地运用母题。

"于正出品"擅长运用母题，如擅长拍系列剧以借势造势。《宫锁连城》即是"宫"系列剧的第三部，前两部《宫锁心玉》和《宫锁珠帘》都获得了成功。同时，于正还擅长集合化地运用母题。

所谓集合化地运用母题,就是对母题的运用"多"。"多",首先指母题的种类要多,同时运用情节母题、物品母题、名称母题;其次指多量地运用每一种母题。

首先,"于正出品"擅长运用情节母题。

《宫锁连城》中,连城从小被换导致的婴儿身世之谜是情节母题,此外,该剧还有灰姑娘母题。虽然连城真正的身份是富察将军家的女儿,但却命运多舛,在风月场所长大,后来又失去养母,成为一个孤女。而恒泰则是少将军,二人以剧中身份产生爱情就是改头换面后的灰姑娘母题的重现。

其次,"于正出品"擅长运用名称母题。

于正作为有名气的制片人,本身已经是名称母题了。同时,"于正出品"中的演员也体现了他对名称母题的运用。"于正出品"中的主要演员男帅女美,明星味十足,例如,《宫锁连城》中的主要演员陆毅、袁姗姗。

扮演男一号的陆毅被网友担心其成名已久,会影响在《宫锁连城》剧中形象,因此其扮相备受期待。结果陆毅一出场,依然英俊帅气,男一号地位未被动摇(图6.13)。扮演女一号的袁姗姗更是年轻貌美的当红女演员。

图6.13 《宫锁连城》中的陆毅扮演的恒泰

最后,"于正出品"擅长使用物品母题。

《宫锁连城》注意对场景、服饰等物品母题的唯美使用。如延续了"宫"系列剧一贯唯美的风格,力图通过场景布置来吸引观众。剧中,恒泰和连城相识相爱后,在郊外一片油菜花海中追逐,并排躺在花海中聊天。而恋爱中的俊男美女玩闹于其中的花海是电视剧常出现的物品母题。

(2)"于正出品"高密度地运用"典型性母题"。

影视剧对典型性母题的高密度运用指典型性母题不仅数量多,而且出现频率高,每个母题之间衔接紧密,剧情极少"注水"。

"注水"指影视剧情节拖沓,没有足够吸引人的情节来吸引观众,即使情节发展已经表现得让观众足够明白了,还为了拖延时间而说一些没有意义或不再新鲜、有趣和吸引人的台词。

戏剧化的"一波三折"是电视剧吸引人之所在,可电视剧"注水"会导致数集之中甚至"一波二折"都做不到。如果没有特别快节奏的故事吸引观众,观众很可能中途就换台了。而现在电视剧"注水"情况比较普遍,不管是编剧还是导演,甚至是演员,在很多个环节中常常通过"注水"来增加剧长,最后观众看到的是没完没了的片儿汤话。"于正出品"则通过高

密度地运用典型性母题，令精彩的情节连接紧密，避免了电视剧"注水"问题。

首先，"于正出品"中典型性母题数量多。

单就典型性情节母题而言，《宫锁连城》就囊括了婴儿交换、灰姑娘、偷龙转凤、失忆重逢、英雄救美、美女乔装、妻妾争斗、腹黑男或暖男虐心恋、帅哥美女斗智斗勇然后冰释前嫌陷入爱河等多次出现在艺术作品中的典型性情节母题。

婴儿交换、灰姑娘、偷龙转凤可以说是贯穿古今中外的经典艺术作品的构成情节；失忆重逢、英雄救美是风靡亚洲的诸多韩剧的经典桥段；美女乔装是影视剧尤其是古装剧中经常出现的情节；妻妾争斗是构成故事的经典情节，而且在当今的影视剧市场备受欢迎，并有愈演愈烈之势，如《大红灯笼高高挂》《金枝欲孽》《甄嬛传》；腹黑男或暖男虐心恋，作为典型性情节母题，流行于近些年的网络文学中，并逐渐开始渗透进影视剧创作中，《那小子真帅》《来不及说我爱你》《最美的时光》《你的婚礼》都体现了这一母题；帅哥美女斗智斗勇然后冰释前嫌陷入爱河也是影视剧中的经典情节，《浪漫满屋》堪称其中的经典作品。

而且，《宫锁连城》往往在观众认为剧情可以结束之时，又有新的典型性情节母题出现。《宫锁连城》以婴儿交换、偷龙转凤两个经典的典型性情节母题为开始讲述一个故事。当男女主角身世之谜揭晓后，女主角也已经走入冰窟，剧情可以结束之时，却峰回路转，开始新的一番对失忆重逢的典型性情节母题的展示。

其次，"于正出品"中典型性母题出现的频率高、速度快。

"于正出品"中典型性母题之间衔接紧密，剧情明快，不拖泥带水，即情节母题出现的速度快，名称母题和物品母题之间又紧密相连。总之，典型性母题频繁出现，令观众应接不暇。通俗来讲，就是让观众始终有看点，始终有兴趣，始终能抓住观众，或者有美人、美景可看，或者有精彩的故事上演。

《宫锁连城》中典型性情节母题频繁地出现，使剧情丰富精彩。比如，开始的几集中，如同《射雕英雄传》中的黄蓉一样古灵精怪的"美女乔装混迹市井"作为典型性情节母题上演了，连城在街边为了救生病的大娘而骗人的情节，以几个精彩小故事紧凑明快地穿插在主要情节线索中；然后连接"善良美女扶贫救孤"的典型性情节母题：原来连城行骗是为了扶助弱小；接着是"帅哥美女斗智斗勇然后冰释前嫌陷入爱河"的经典灰姑娘恋爱方式作为典型性情节母题快节奏出场。

6.3.5 欲获成功的影视剧对母题的运用原则

1. 注重对典型性母题的运用

若不只追求收回投资，还想创造收视奇迹，必须明确一点：要以商业美学规律，或者说，以商业美学思维方式运用典型性母题。

因为，只意识到运用母题，并不是在理论上秉承商业美学规律，也就不能保证决胜市场。从商业美学角度，对母题的成功运用，必须涉及具有统计学意义的典型性母题问题。

从典型性母题的形成主要包括的两种情况中，即可知道它们比普通母题更受到受众喜爱，对受众有更强的辐射能力。

2."无所不用其极"地运用母题

"于正出品"在收获市场成功的同时也招来了舆论的非议。而韩剧《来自星星的你》(以下简称《星星》)却同时获得市场和文化口碑的双赢。好剧本都是自觉或不自觉地运用母题，同样符合商业美学规律而创作出的作品，到底什么样的影视剧才能不仅在市场胜出，还能赢得较好的文化口碑呢？对电视剧《星星》的分析可以发现未来影视剧制作可借鉴的经验。

【《来自星星的你》片段】

《星星》不仅是创意资源上糅合多个母题的典范，还是糅合典型性母题的典范，更是对整剧内容涵盖的所有母题运用至"无所不用其极"程度的典范。

首先，《星星》是糅合多种典型性母题的典范。

《星星》包含了多个典型性母题，包括灰姑娘母题、超能量母题。《星星》中女主角被陷害，开着刹车失灵的车即将坠入悬崖。在这一惊险瞬间，都教授从天而降，以臂力阻止汽车前行的动作，也和蜘蛛侠、超人的经典动作相似。总之，《星星》涉及的典型性母题之多，如灰姑娘、英雄救美、穿越、超能量、魔鬼、阴谋等，使整部电视剧每一个情节都引人入胜。

其次，《星星》是运用母题至"无所不用其极"程度的典范。

即使糅合多种典型性母题，影视剧要想获得高收视率，赢得文化视角的关注和热评，还要做到一点，即对剧中所有涉及的母题"无所不用其极"。

对母题的"无所不用其极"包含以下两个方面。

(1)对影视剧制作而言，即使剧中已经糅合了多种典型性母题，但如果在母题运用方面有一个母题是败笔，都有可能导致失败。这意味着典型性母题的运用不仅要多，还要精。

将典型性母题集中到底，也就是将商业美学集中到底，将美丽进行到底。

图6.14 《对门对面》剧照

《星星》不仅制作人员和演员阵容豪华，而且道具方面的服装、建筑、首饰这些物品母题都精致时尚，增加了市场胜算。如国产电视剧《对门对面》，剧情和韩剧《冬日恋歌》如出一辙，所选的主演也是中国演员，但是服装细节不够美丽，缺乏新意，自然其收视情况及文化影响力都不及《冬日恋歌》。《对门对面》和《冬日恋歌》剧照分别如图6.14和图6.15所示。

图6.15 《冬日恋歌》剧照

（2）对母题的运用要秉持敬业、认真的精神，做到"没有最好，只有更好"。对剧中涵盖的母题的运用目标不仅要体现"多"和"精"二字，也要体现一个"更"字。

例如，《星星》中，从主要演员本身，到服装、家装、饰品，都可以说是"没有最美，只有更美""没有最帅，只有更帅"。"《星星》就是全智贤的个人时装秀啊！""全智贤衣服贵到没朋友。"从第一集开始，全智贤的时装就令人震撼。她的造型大都来自国际时尚大牌，大到外套、裙子、鞋子、包袋，小到耳环、发带，莫不精致名贵，甚至休闲的家居服也出自大牌。男主角的造型服装同样如此，每一件衣服都有型有款。男女主角的家，其时尚的装修风格同样吸引了观众的眼球，尤其是都教授的书房（图6.16），简直是书的海洋，装修风格古典神秘，羡煞众多爱书人。据制作方透露："《星星》中的楼阁不是本来就有的，而是我们花了近10亿韩元（约合540万元人民币）布置的摄影棚。"

图6.16　都教授的书房

影视剧要想成功，一定要做到每个细节、每个角落都精致，小到一根头发和指甲，大到建筑群，都运用母题至极致，让剧中每一个构成元素都让人感到惊艳，每一个镜头都令人赞叹。

影视剧实践和理论都说明，创意资源中单一因素的优秀，不能决定一部影视剧在市场上稳操胜券，至少不能决定一部影视剧能创造收视奇迹。单一的明星阵容和豪华场景、单一的类型片、单一的好剧情，不一定是能创收视佳绩的作品。相同剧情的翻拍剧是这一点的典型例证，因为即使剧情相同，但收视率和影响力却未必相同。如佟大为、孙俪主演的《玉观音》和饶敏莉主演的新版翻拍的《玉观音》，不同版本翻拍的《还珠格格》和《红楼梦》等。2010版和1987版电视剧《红楼梦》中人物造型对比如图6.17和图6.18所示。

图6.17　2010版《红楼梦》中人物造型

影视剧创作必须强调对所有母题"无所不用其极致"的运用，方方面面、角角落落，全部做到极致，才意味着有了市场成功的充分理由。《星星》以其堪称完美的表现说明，对于未来的影视剧制作方而言，如果想让观众喜爱一部影视剧，就要看这部剧对所有母题运用的程度。

"于正出品"只是市场意义上"运用母题成功"的作品，但是没有对母题运用到极致。例如，《宫锁连城》对作为物品母题的演员的服装运用存有明显的遗憾，剧中演员服装乏

图6.18　1987版《红楼梦》中人物造型

善可陈，女一号连城就存在多集中只穿一套衣服的情况。当然，从剧情设定的角度讲，连城当时不是大富大贵之人，不能总更换漂亮的衣服。如果不能在服装角度做文章，还可从特色的角度去做物品母题的文章。比如，《梅花烙》中的女主角白吟霜从身份低微时就爱穿白色的衣服，饰品也素雅，还姓白，与白狐之间还有许多故事，从而形成物品母题的鲜明特色。《梅花烙》和《宫锁连城》中女主角的服饰对比如图 6.19 和图 6.20 所示。

图 6.19 《梅花烙》中白吟霜的服饰

而且，《宫锁连城》对作为物品母题的场景运用也有所欠缺。剧中恒泰和连城在一片油菜花海中玩闹和躺在花海中的场景，两人身下那一片花海尽是被压倒压扁的油菜花和花杆，形成一个凹陷的大坑。导致有观众就此物品母题发问："请问男女主角是被空投下去，才砸出这个坑的吗？同样的桥段，《金粉世家》里董洁和陈坤躺在向日葵花海上为什么看上去就那么美！"两部剧中花海的对比如图 6.21 所示。

需要指出的是，"于正出品"的市场成功和口碑差的原因是同样的：基于对市场的探索和追求而运用母题。总而言之，不管舆论如何喧嚣，法律认定如何，不可否认，单从市场的角度看，"于正出品"是成功的。

图 6.20 《宫锁连城》中连城的服饰

同样的，虽然受众对《延禧攻略》中名称母题的运用仍有吐槽，但从《延禧攻略》可以看出"于正出品"对"无所不用其极"运用母题的追求。虽然"于正出品"只是对经典母题的非经典展现，但我们不能否认的是作品中母题的典型性。即使观众觉得"于正出品"有"老梗"、似曾相识、老套等，大家还是会忍不住继续看下去。因为那是人类精神深处的集体潜意识中的共同的东西，它总能打动观众，即使被重复了千遍万遍。

6.3.6 电影运用母题的发展态势——以"小妞"系列母题为例

具体就电影创作领域而言，电影中表现的母题最初可能来源于电影，也可能来自其他领域，被电影创作者应用并被广泛传播，得到市场验证后，继续在电影领域自我繁殖。我们以"小妞电影"的发展及《小时代》为例来阐释。

近十几年，欧美电影界、中国内地电影界，一批"小

图 6.21 《金粉世家》和《宫锁连城》中的花海对比

妞电影"相继获得成功。国外有《欲望都市》《穿普拉达的女王》等。在中国内地，自《非常完美》开创了"中国第一部小妞电影"和《杜拉拉升职记》将单身女性职场搬上银幕以来，内地版"小妞电影"也呈现扎堆之势，比如，紧随其后的《爱出色》《摇摆De婚约》《幸福额度》《失恋33天》等。

"小妞电影"是近年来才被公认的新兴电影类型。此类电影专为女性观众拍摄，通常聚焦在"妇女问题"上，以女性为中心叙述者和主角。准确地说，"小妞电影"是由爱情片衍生出的一种亚类型，特指以年轻女性为主角、诙谐时尚的浪漫爱情剧，是按照商业美学规律对已经被市场验证并被广泛传播的"小妞"系列情节、名称、物品母题进行配置的电影。作为"产品化"的类型电影《小时代》，典型地反映了母题的流动性，体现了当下电影反复运用"小妞"系列母题的发展趋势。

【《欲望都市》片段】

分别于2014年和2015年在中国内地热映的《小时代3》和《小时代4》，和美国影片《欲望都市》具有太多相似之处。这使人想起2013年7月，时逢《小时代1》在北美上映，因为二者有太多相似，《洛杉矶时报》称之为"一部发生在上海的，无性的《欲望都市》：同样由畅销小说改编，同样发生在四个都市单身女性之间，同样表现她们的大都市生活——聚会、爱情、友情、金钱、男人等，以及样式繁多的礼服、高跟鞋……"无怪乎西方媒体将其称为"中国的小妞电影"。

1. 《小时代》中母题流动性的体现

（1）《小时代》生动地体现了电影创作中对来源于其他艺术领域的母题的运用。

电影创作中的母题往往来自文学等其他艺术领域，并由其他艺术领域中已经确定受到观众欢迎（即母题地位被确认）的元素构成。小说改编即是其中的典型。

《小时代》由过去十几年间横扫图书排行榜的"小妞文学"类同名畅销小说改编。从这个角度可以说，"小妞文学"就是"小妞电影"的发源地。

被认为是第一部"小妞电影"的是1961年的《蒂凡尼的早餐》。它初步显现出了"小妞电影"的部分特征：追梦的独立女性，兼备时尚和物质元素。但是，这之后并没有形成制作和播出的热潮，没有被观众大范围地熟悉和认可。近年来，"小妞"系列母题地位才确定，并被制作成电影，然后又被广泛关注和传播，形成蔚为壮观的流行文化之势。

1998年海伦·菲尔丁的小说《BJ单身日记》的热销，带动了"小妞文学"的繁荣。在"小妞文学"中，小说主角一般是单身职业女性，故事主要讲述姑娘们在大都市的生活。随后，该小说被改编成同名电影。一些受热捧的"小妞文学"还被改编成电视剧，广为人知的有《口红丛林》《绯闻女孩》等。

（2）《小时代》是被确认了母题地位的"小妞"系列母题的组合。

《小时代》中充满了都市单身女性、大都市追梦、聚会、漂亮服饰、明星、名品等"小妞"系列的情节母题、名称母题和物品母题，这些都是作为母题在电影中出现的鲜亮元素。人们向往片中的生活情节，喜爱片中人物使用的物品，欣赏她们作为时尚专栏作家、杂志编辑或模特的职业。时尚产业中的职业已成为"小妞"系列母题中的常见

物品母题，或是时尚杂志编辑部的成员（《穿普拉达的女王》），或是专栏作家（《欲望都市》），或是一个崇拜名牌的购物狂（《一个购物狂的自白》），总之要和美丽时尚的物品母题建构联系。

2. "小妞"系列母题以商业美学规律为导向，在电影创作中自我繁殖

繁荣发展的"小妞电影"是商业利益驱动下，母题被反复应用、广泛传播的体现。从《欲望都市》《穿普拉达的女王》到《小时代》等，"小妞"系列母题被不断地复制、传播，进行着自我繁衍式的发展。《小时代》生动标准地体现了电影创作者从商业美学出发，对电影构成元素集中复制母题的运用，尤其是《小时代3》和《小时代4》。

可以说，《小时代3》和《小时代4》中的每一个镜头都是追求唯美表现各种母题的"秀"：从职业、发型、衣服、饰品、用物、环境，到设计师、模特、敞篷车夜游，以及好朋友遇到矛盾、四位女主角一起"摆 pose"，都是典型的对物品母题的倾力打造。随着前两部电影票房的成功，在《小时代3》中，四位女主角的华服从3000件增加到多达7000件。而且，从《小时代1》起，片中主要人物不仅穿着奢侈品牌的服装，还开着宾利、法拉利等名车。她们所处的环境无一不是母题：或者是浪漫的大都市，或者是景色宜人、风情浓郁的街道，或者是装修精致考究的豪华房间。

以复制都市单身女性系列母题而制作的"小妞电影"，不会是由美女、华服、美景等母题组合并以电影作为传播载体的最后一个产品。这一系列母题组合在投入市场的传播过程中，为不同国家的不同投资方捞来了一桶又一桶金。

以商业为目的的美学配置已经证明了"小妞"母题系列组合是畅行电影市场的灵方，未来自然会吸引追求商业利益的各种组织或个人继续创作、传播、实践这个"小妞"母题组合。未来"小妞电影"创作方所需做的，甚至只是对各种母题进行拼装。因为受人喜爱，所以母题的生存注定是一种流动中的、被复制中的生存。结果就是，观众在看了《欲望都市》中凯莉等四位女主角光鲜亮丽、摇曳多姿地一起走过来的画面后（图6.22），又看到了《小时代》中顾里等四位女主角风情万种地向观众走来（图6.23）。

图6.22 《欲望都市》中的四位女主角

图6.23 《小时代》中的四位女主角

在感受到两者是如此相似、令人熟悉后,未来观众还会看到对"小妞"系列母题进行"新瓶旧酒"加工后,不同的女主角们魅力四射、款款走来的画面。当然,这种重复一定是"改头换面"后的复制,片中人物会有不同的国籍、姓名、外貌、服饰,也会生活在不同的大都市,可能会有作家、编辑、模特等不同的职业,但同样都生活在都市,同样都是时尚的。

6.3.7 电视剧运用母题的发展态势——"霸道总裁"火爆的原因

同电影领域一样,电视剧领域按照商业美学规律运用母题的制作特征明显。如近年来"霸道总裁"情节母题在电视剧领域的流动。

1. 源自文学领域的总裁母题

"霸道总裁"情节母题,简称为总裁母题,指的是"霸道总裁爱上我(某女孩)"的男女相爱事件。具体而言,就是指一个大公司总裁或总裁继承人身份的年轻男人,同时具备能力、外貌、学识等各方面优秀的条件,并且从日常为人处事中体现出自大且强势的性格特点,却爱上相比之下某一或某几个方面——家庭条件、外貌、能力、学识等——普通的女孩的爱情故事。

图6.24 《花千骨》中的白子画

这是狭义上对总裁母题的理解。广义上,总裁母题中男主角的社会身份不一定是总裁,也可以是律师,例如,2015年热播的以"霸道总裁"为宣传点的电视剧《何以笙箫默》中冷静睿智的何以琛;甚至可以是上仙,例如,被贴上"霸道总裁"标签的电视剧《花千骨》里超凡而孤高、优雅亦出尘的"神仙师父"白子画(图6.24)。但是,不论男主角的身份是什么,他一定是除了性格霸道或冷漠外,从外貌、处理问题能力到智慧等方面具有超多优点的完美男人,既能在职场或仙界呼风唤雨,也能对爱人宠爱有加、温柔呵护。

图6.25 电影《归来》剧照

将文学作品改编为戏剧、影视剧,在文艺领域不乏先例,例如,2014年上映的由严歌苓小说《陆犯焉识》改编的电影《归来》(图6.25)。但是,在一两年内,大规模改

编制作以同样情节为主要内容的电视剧，导致同样类型电视剧短时间内涌现荧屏的现象，在影视发展历史中并不多见。

情节雷同的电视剧短期内集中问世说明，热播电视剧中的情节母题，往往由其他艺术领域中已经过市场验证，确定受到受众欢迎，即情节母题地位被确认的内容构成。网络文学（即网文）改编即典型。

畅销的网文已经是近年公认的电视剧改编的热门来源，畅销网络的"霸道总裁文学"（简称"总裁文"）更是电视剧改编中的热门。从 2014 年开始，有多部网络"总裁文"被荧屏化，一批"总裁剧"的营销攻势也已经开始。"总裁文"就是"总裁剧"的发源地。

20 世纪 90 年代，台湾新言情小说十分流行，以席绢为代表，她真正把总裁母题发扬光大。席绢的主张"爱情是一场征服的游戏"奠定了"总裁文"的基调。1995 年《罂粟的情人》中的男主角王竞尧，就是今天《杉杉来了》中"鱼塘主"的早期版本：作为台湾某最大企业少东家的王竞尧，能力强，外表帅。故事完全以总裁母题为主线：女主角卖身葬父被"霸道总裁"包养，后来被"霸道总裁"认定为真爱。

2. "总裁文"作为一个流派兴起

浸染在席绢小说中成长的一代，在新媒介能量中获得了释放空间，网络的开放性给了他们话语权，使他们在新世纪繁荣的网文中找到了自己的表达场所。

网文发展进程中的标志性节点是 2003 年晋江文学城的创立。明晓溪等都是晋江文学城的驻站作者。网文最终使"总裁文"成为一个流派。

"总裁文"的核心思想概括为："女人对男人的终极幻想就是你牛到俯瞰整个地球，但是眼里只有我一个，霸道总裁手握全球 3/4 的经济命脉，但是他从不开会，从不管经济事务，整天琢磨的就是'哎哟，这个磨人的小妖精'。"

如果只是在虚拟空间的网文界流行，"霸道总裁"作为文化符号还不至于这么风光，但是，一旦经过从文字到声画的加工和洗礼，"总裁文"被改编为电视剧，小说和作者本人在现实世界中的地位都会提升。从文字到声画的转变也意味着同样主题的作品，除了"总裁文"的网民受众，还增加了广大电视剧观众作为受众，"总裁文"影响力也相应增加，市场前景自然更被看好。伴随着 2010 年和 2011 年《泡沫之夏》和《千山暮雪》相继被改编成电视剧，"霸道总裁"及其衍生的文化产品开始真正进入主流文化视野。

3. 总裁母题按照商业美学规律在电视剧领域被复制

以商业美学规律为导向的电视剧创作，意味着要善于使用情节母题进行创作，"总裁剧"则是对"总裁文"中出现的情节母题的拷贝。

在当今文学和电视剧领域，"霸道总裁"是人们已经熟悉的情节，但即使已经

阅读或收看过类似的故事，人们仍然愿意继续阅读或欣赏这类故事，例如，仍旧在网络上流行的"总裁文"《沉香豌》《不信躲不开你的追求》《明月明年何处看》《孽债》等。

人气旺的作家创作出来的"总裁文"在网络上的点击率也较高。由名作家、名网文改编成电视剧作品，或者复制名作家、名网文已经在文学领域成功的总裁母题，是降低市场风险的保证。于是，"总裁剧"便往往由网络上点击率高、人气旺的作品改编。

根据总裁母题的需要，"总裁剧"中的角色设定亦有共同之处。

"总裁"们除了性格霸道，还是外貌和能力都十分出色的优秀青年，集年轻、帅气、多金、能力、知识、阅历、品位等多种优点于一身。譬如剧中往往用语言能力来展示"总裁"们的不凡："总裁"们往往都会说多种语言，"霸道总裁"任浩铭（《白衣校花和大长腿》）和封腾（《杉杉来了》）都能阅读或说一口流利的法语。

同样的特征还有，"总裁"们即使面临挫折，他们也是打不败的。《白衣校花和大长腿》中的总裁虽然自小生活富足，却喜欢自己赤手空拳创业，18岁就创建了自己的游戏公司，后来建立了庞大的游戏帝国；《杉杉来了》《何以笙箫默》中的老板和律师也是能力超凡，任何商业危机都会被他们一一化解。

同样，依据总裁母题的需要，女主们也有共同点：除了外貌不差、心地善良这两方面优点外（作为大众文化的"产品化"电视剧，年轻女主角这两方面的优点可以说是必须的），女主角都会有普通甚至不幸之处，或者智商普通，甚至有点小笨，如杉杉（《杉杉来了》）；或者家世普通，甚至贫穷，或者可怜到家庭悲剧惨不忍睹，如童雪（《千山暮雪》），以衬托出"霸道总裁"的超强能力，所以有了《杉杉来了》中男主角对女主角作为一个吃货的揶揄："就吃行。"这样一来女主角只需要乖乖地待在那里，等着"霸道总裁"为她们的人生带来一切就可以了。

简而言之，"总裁剧"中的男主角必须是霸道的"高富帅"，女主角却一定不能是"白富美"。即使女主角家庭曾经富有，也一定要经历某种不幸后现在变得贫穷或者负债累累。所以，从情节对角色需要的角度简单讲就是：总裁母题＝霸道"高富帅"＋善良"白穷美"。

"总裁剧"作为"产品化"的类型电视剧而存在，"总裁文"中令人着迷的总裁母题中的元素，在网文中不断复制着，在电视剧中不断复制着。经过文学市场和电视剧市场的几番试水，总裁情节被认证为是可以畅游其中的灵验母题，未来自然会吸引追求受众喜爱的作家继续撰写"总裁文"，文学网站也会继续发布"总裁文"，追求商业利益的制作方亦会继续制作"总裁剧"。2012年《千山暮雪》续集的制作、2017年被贴上"霸道总裁"标签的《遇见爱情的利先生》、2020年的《奈何BOSS又如何》等都可印证这一点。因此，观众们会继续在剧中看到大同小异的"霸

道总裁爱上某某"情节，观众们看到《千山暮雪》中男主角莫绍谦霸气地让女主角童雪严格执行命令的情节后（图6.26），又看到《杉杉来了》中男主角封腾对女主角杉杉的颐指气使（图6.27），和《何以笙箫默》中女主角赵默笙在男主角何以琛霸道的真爱方式下忍气吞声、小心翼翼的情节（图6.28）何其相似。同时，对总裁母题的重复一定是经过包装后的"改名换姓"式的拷贝，作品中男主角会是不同大公司的总裁，女主角会有不同的普通之处。

"总裁剧"自然并非都由同名文学作品改编而来，但无论是否源自文学，总裁母题正以蓬勃强劲的势头在电视剧领域发展流动是肯定的，所以"总裁剧"仍然迭出不穷——如《克拉恋人》《缘来幸福》《秦时丽人明月心》等。

图6.26 《千山暮雪》中男主角莫绍谦充满霸气

图6.27 《杉杉来了》中男主角封腾习惯了霸道

图6.28 《何以笙箫默》中男主角何以琛的高深莫测

复习思考题

一、名词解释

商业美学　　大片（大制作电影）　　母题　　总裁母题

二、单项选择题

1. 下列电影中属于大制作电影的是（　　）。
 A.《红樱桃》　　B.《卖花姑娘》
 C.《霹雳贝贝》　　D.《赤壁》

2. 中国的大制作电影具备的特点不包括（　　）。
 A. 大投资　　B. 大明星
 C. 大屏幕　　D. 大市场

3. 由网文改编而来的含有总裁母题的电视剧是（　　）。
 A.《捉妖记》　　B.《不信躲不开你的追求》
 C.《千山暮雪》　　D.《沉香豌》

4.《流星花园》《浪漫满屋》《巴黎恋人》这几部电视剧中共同存在的母题是（　　）。
 A. 狐精母题　　B. 灰姑娘母题
 C. 寻宝母题　　D. 报恩母题

5. 大制作电影的基本营销特点不包括（　　）。

【《杉杉来了》片段】

A. 获奖：声誉营销　　　　　　　　B. 广告：强迫关注
C. 评论：制造媒介环境　　　　　　D. 产业：产业营销

三、简答题

1. 大制作电影的基本创意特征中的"续集"指的是什么？
2. 母题的基本特征是什么？
3. 大制作电影的基本营销特征中的"发行模式"指的是什么？
4. 大制作电影的基本创意特征中的"故事"指的是什么？
5. 母题主要包括哪几种？

四、论述题

1. 举一个你熟悉的例子说明大制作电影的基本营销特征（说出基本营销特征中的两点即可）。
2. 以一部你熟悉的电视剧为例，说明母题的基本特征。
3. 谈谈你对灰姑娘母题的认识。
4. 结合例子谈谈你对商业美学的理解。

五、讨论分析题

那些让人怦然心动的美人鱼……

大部分观众初见美人鱼，一般都是看了迪士尼出品的动画电影《小美人鱼》。影片中活泼、俏皮、又执着于爱情的爱丽儿，不知陪伴多少女孩度过白日梦的午后。我们再多说几位记忆中曾经令人怦然心动的美人鱼：除了《加勒比海盗：惊涛怪浪》中的超模人鱼队和全球第一部三维版"美人鱼"——2015年暑期上映的充满神秘和浪漫色彩的《美人鱼之海盗来袭》，由奥黛丽·赫本、钟丽缇和达丽尔·汉纳扮演的美人鱼，你还有印象吗？

最优雅的美人鱼：《翁蒂娜》奥黛丽·赫本

很少有人知道，美人鱼其实是奥黛丽·赫本塑造的经典舞台剧形象，更少有人知道她因为美人鱼的角色获得了美国戏剧最高奖——托尼奖的殊荣。

舞台剧《翁蒂娜》（*Ondine*，又名《美人鱼》）讲述了年轻的美人鱼和英俊的游侠骑士的爱情故事。骑士某天在渔夫家遇见美丽的美人鱼翁蒂娜，一见钟情，历尽艰辛走到一起。奥黛丽·赫本扮演的翁蒂娜是一条多愁善感但敢爱敢恨的美人鱼。事实上，优雅的赫本在这个舞台剧中的穿着在当时来说相当有突破性：半透明薄衫做内衬，外边则套上了黑色宽大的渔网，展露出性感优雅的曲线。1954年3月，《翁蒂娜》中的精彩表演为赫本带来托尼奖的殊荣。赫本与戏中的男主角梅尔·费勒·法瑞尔的姻缘也正是结于这部戏。在舞台上，费勒向赫本倾诉衷肠；在实际生活中，他也向赫

本狂热地求爱，最终两人于 1954 年 9 月 24 日步入婚姻殿堂。

最搞笑的美人鱼：《人鱼传说》钟丽缇

《人鱼传说》的故事虽然逃离不了"美人鱼救了人类，爱上人类并最终有情人终成眷属"的俗套，但好在钟丽缇扮演的美人鱼非常另类，她笑料不断、搞笑十足。片中郑伊健饰演的老师阿志坠海，被钟丽缇饰演的人鱼阿美所救，但阿美用于救他的珍珠却误被阿志吞下肚。阿美失去珍珠不能回大海，只能扮成学生混入阿志任教的学校，两人展开了一段啼笑皆非的纯真恋情。《人鱼传说》于 1994 年上映，戏里的阿美俏皮可爱，时不时吐舌头、做鬼脸。

最勇敢的美人鱼：《小美人鱼》爱丽儿

美人鱼的勇敢不只来自爱情，很多时候更来自她们内心深处一直以来想要打破束缚的冲动和对外面世界的向往。迪士尼的经典动画电影《小美人鱼》里的主人公爱丽儿就非常勇敢，喜欢冒险，对外面的世界充满向往。"外面的世界很精彩，外面的世界也很无奈"，但在爱丽儿眼中，精彩战胜了一切。别看爱丽儿在第一部《小美人鱼》里只有 16 岁，但她从那个时候起就已经把"勇气和梦想"定为人生格言了。

最可爱的美人鱼：《悬崖上的金鱼姬》波妞

动画大师宫崎骏的电影总能表现出人性最美好的一面，他笔下的美人鱼自然也是乐观、善良、包容、理解、友爱的。2008 年上映的《悬崖上的金鱼姬》讲述了和母亲生活在悬崖上的 5 岁小男孩宗介和一条拥有海女儿魔法血统的金鱼之间的故事。和宫崎骏电影中的其他小姑娘一样，波妞善良纯真，爱憎分明，看到宗介就大方地表白，"波妞，宗介，喜欢！"遇到讨厌的人也会毫不犹豫地喷水，波妞无悬念地俘获了观众的心。

最纠结的美人鱼：《美人鱼》莎拉·帕克斯顿

三天时间找到真爱，而且还和被自己请来救场的两个女孩一起爱上白马王子！《美人鱼》讲述了一位美人鱼为逃婚到人间寻求真爱的故事。幸运的是，她很快遇见了自己心仪的对象，但苦于不知道如何接近和表达，只好向一对姐妹花寻求帮助。但"不幸"的是，白马王子太过耀眼，那对原本帮她的姐妹花也被迷得不能自拔。更要命的是，美人鱼动不动就会现出真身。而且她的时间也不充裕，只有三天时间！否则她就要听从老爸海神的安排嫁给自己不爱的人，这让美人鱼怎能不纠结？图 6.29 为莎拉·帕克斯顿扮演的可爱却纠结的美人鱼。

最长情的美人鱼：《现代美人鱼》达丽尔·汉纳

与众多美人鱼和人类一见钟情不同，《现代美人鱼》里的男女主人公从"一见"到"钟情"足足有 20 年的时间。单凭这个，她就是最长情的美人鱼了。1984 年上映的《现代美人鱼》讲述了汤姆·汉克斯饰演的艾伦和达丽尔·汉纳饰演的美人鱼的一

段奇缘。两人在年纪很小的时候偶遇，成年后意外重逢，经历了各种欢乐和挫折，最终实现了"王子和公主过上幸福生活"的童话结局。没有哪个美人鱼像她一样潇洒，能够毫无拘束地跟心上人同居；也没有哪个美人鱼像她一样豪爽，为了讨心上人欢喜，卖掉贴身的宝贝项链，购置了一个整个公寓里都塞不下的白色大理石喷水池；更没有哪位像她一样爱得发痴，在落入愚蠢的科学家手中成为试验品后，还对她的王子念念不忘。

最新鲜的美人鱼：索尼将重拍《小美人鱼》

继《加勒比海盗：惊涛怪浪》中的美人鱼让人眼前一亮之后，索尼公司也打算趁热打铁，拍摄一部《美人鱼：经典故事的重新演绎》（*Mermaid: A Twiston the Classic Tale*），从另一个角度演绎安徒生笔下的《小美人鱼》。

据悉，《美人鱼：经典故事的重新演绎》原本就是作家Carolyn Turgeon受安徒生童话启发而创作的，只不过故事的主角从为爱牺牲的爱丽儿换成了和王子结婚的公主。公主的国家被王子的国家侵略，为了拯救王国，她只好与王子成亲，而她不知道的是，此时还有一条小美人鱼爱上了王子，准备牺牲一切与王子在一起。

问题：美人鱼的故事为什么一再被搬上银幕？索尼公司为什么会决定拍摄一部《美人鱼：经典故事的重新演绎》，从另一个角度演绎安徒生笔下的《小美人鱼》？

（资料来源：《南方都市报》，有删改）

图6.29　莎拉·帕克斯顿扮演的美人鱼

第七章　电影的类型

学习目标

了解：电影的类型；动画片的分类。
熟悉：西部片、科幻片、惊悚恐怖片、伦理片等具体类型片的概念。
理解：几种典型的类型片的特点。
掌握：纪录片、故事片和动画片的概念及特点。
重点掌握：类型片的概念。

导入案例

《阿凡达》是真人饰演的吗？

众所周知，所谓科幻片的成功与否取决于影片是否能够将幻想中的角色、事件、形象视觉化。从大众审美的标准出发，真实性是衡量科幻片的重要标准之一。而在角色的真实再现中，又以"类人"或者"人"的再现更为困难。

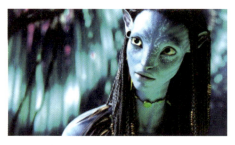

图7.1 《阿凡达》中具有可识别性的纳威人

《阿凡达》的导演在新片宣传中指出，这些CG（CG=Computer Graphics，计算机图形，现在常用中文名称为"西橘"，核心意思为数码图形）人物跟真实人物站在一起观众也分辨不出真假，足见其对角色的表情和动作的自信程度。不论在观影过程中观众选择的是2D还是3D电影，都会有这样的观影经验：纳威人真实到让人产生怀疑，是否为真人化妆而成？那么这样的视觉效果是如何达到的呢？

以往的科幻片在角色塑造上总会出现这样的问题：观众通过一个或者两个特写镜头发现角色塑造的漏洞，比如，皮肤质感的不真实，容易让人产生塑胶感；毛发的僵硬，像是戴了假发，缺乏柔韧感。在《阿凡达》中，纳威人柔软细腻的肤质会让人产生触摸的冲动，同时独特的荧光创意和皮肤纹理又赋予他们一种精灵般的气质。在细腻光滑的肤质基础之上，每一个纳威人又具有鲜明的个人特征（图7.1）。

卡梅隆把一个微缩高清摄像头系在每个演员的额前，来追踪他们的每个面部运动，它能用广角镜头记录下演员面部最微妙的表情变化，从而最大化地采集演员面部运动的数据。而这些数据又都会反馈到计算机程序中，经过一系列运算后存储到相应的系统中。当演员表演时，这些数据会通过一系列先前设定好的程序来将每个演员面目肌肉活动应用到相应的纳威人身上。这就是卡梅隆经过改良的表情捕捉。虽然表情捕捉在《金刚》等影片中已经开始使用，但是始终无法将其功能最大化，而《阿凡达》中的表情捕捉功能被提升到了一个新的境界。

讨论题：你认为《阿凡达》这部影片最突出的特点是什么？

按照内容的真实性，电影可分为纪录片和故事片；按照内容的表现形式，电影可分为真人电影和动画片。

7.1 纪录片的概念及特点

纪录片是以真实生活为创作素材,以真人真事为表现对象,并对其进行艺术的加工与展现,以展现真实为本质,并用真实引发人们思考的电影。

纪录片的特点是什么?或者说,如何判断一部影片是纪录片呢?

首先,影片本身标有"纪录片"的标签,这使我们认为影片中的人物、地点和事件是实际存在的。

其次,纪录片最重要的特点就是真实性。纪录片的核心就是记录真实的生活。另外,纪录片制作者也可能会制造摆拍的事件。如果纪录片中的摆拍是为了提供更多信息,那么它也是"合法"的,即我们认为是反映了事实的。设想一下,假如你正在拍摄一个农场主的日常工作,为了拍摄一个展现整个农场的镜头,你可能会让他走向田地。而这也是他真实生活中的场景,这种摆拍并不影响纪录片的真实性。

【《冰峰168小时》片段】

而且,在一些例子中,摆拍增加了纪录价值。汉弗莱·詹宁斯在第二次世界大战德军轰炸伦敦期间制作了纪录片《伦敦大火记》。由于不能在空袭时拍摄影片,汉弗莱·詹宁斯找到一些炮火轰炸了的建筑,并使它们重新着火,然后拍摄消防员灭火的情景。尽管事件是摆拍的,但真正参与其中的灭火者认为,那是对他们在真正炮轰中所面临挑战的真实描绘。同样,第二次世界大战将近结束时,盟军解放了奥斯威辛集中营后,新闻短片摄影师集合了一群小孩,卷起他们的衣袖,让孩子们露出刺在臂上的囚号,这一场景的摆拍无疑增强了影片的可信度。纪录片《冰峰168小时》和《追捕弗雷德曼家庭》也存有表演的情况,虽然其表演成分备受争议,但都不失为成功的纪录片。

【《追捕弗雷德曼家庭》片段】

7.2 故事片的概念及分类

故事片是以影像和声音为手段进行叙事的电影。凡是由演员扮演角色,具有一定故事情节,表达一定主题思想的影片都可称为故事片。

故事片可分为警匪片、科幻片、歌舞片等类型,通常又被称为类型片。所谓类型片,是由不同的题材或技巧所形成的不同范畴、种类或样式的影片。类型片是按照不同的规定要求批量制作的影片,其实是按照大众文化的审美心理和审美趣味进行创作,按照题材元素、艺术元素和艺术效果进行分类的一种创作。

类型片来源于对第一部成功故事片的模仿,当时这部影片还不是类型片。它形成于20世纪20年代的美国,强化于20世纪三四十年代的好莱坞电影的"黄金时代",后来逐渐发展、丰富并且成熟。由于某部影片赢得了成功的票房,从而获取了可观的利润,导致后来拍摄的电影模仿其内容和表现技巧,由此衍生的系列影片便逐渐形成了类型片。

现在人们习惯于把类型片作为故事片的一种分类依据，主要原因是类型片容易辨认，容易被观众认可和接受，也容易界定并区分众多影片。但类型片的分类其实没有统一的标准，一些类型片是因为它们的题材或者主题而得名，比如，犯罪片描绘了大规模的城市犯罪；而一些类型片的命名则是因为它们想达到特殊的情绪效果，比如，惊悚恐怖片带给观众紧张情绪。

类型片依据何种标准分类并不重要，因为不管依据何种标准分类，人们总是能轻松地理解，这样既方便电影事业的发展，也方便对电影理论的学习和研究。需要说明的是，有的类型片划分只是名称不同，但其实很难区别，如侦探片和犯罪片。而且，随着时间的前行和时代的发展，类型片出现了杂糅的倾向，有的影片很难界定到底属于哪一种类型，而常常是几种类型混合在一起。毕竟观众是上帝，只要观众喜欢，我们不必拘泥于一部影片到底属于哪一种类型，还是同时杂糅几种类型。

7.2.1 西部片——行侠仗义的牛仔

1. 西部片的概念

西部片是美国好莱坞电影的一种经典类型，也被称作牛仔片，其特征十分明显：可以看到地平线的荒芜的原野，具有传奇色彩的牛仔形象和跃马驰骋、持枪格斗的激烈场面等。西部片作为好莱坞电影特殊类型片，其深层的象征是关于美国人开发西部的史诗般的神话。影片多取材于美国西部文学和民间传说，并将文学语言的想象幅度与电影画面的幻觉幅度结合起来。简而言之，西部片指的是主要以19世纪美国西部开发时期的生活为创作素材，将文学语言的想象与电影画面的视觉结合起来，表现美国开发西部的史诗般的影片。

应用实例

片名：《秋日传奇》（又译《燃情岁月》，外文片名：Legends of the Fall）

剧情：《秋日传奇》以三个亲兄弟相继爱上同一个女孩为线索，讲述了一个家庭的故事。20世纪初，威廉·勒德洛退伍之后在蒙大拿落基山的一个农场安了家，并和三个儿子一起生活，因为其妻子受不了西部荒凉的生活，独自跑到东部城市生活去了。一天，三儿子塞缪尔从哈佛毕业后带来了美丽的未婚妻苏珊娜。后来，两个哥哥也都爱上了她。这时，世界大战突然爆发，三兄弟一起应征入伍，三儿子塞缪尔不幸阵亡了。大儿子阿尔弗雷德负伤复员回家后，向一直暗恋的苏珊娜表白他的爱情，遭到拒绝。二儿子崔斯坦也回到家里。苏珊娜爱上了洒脱不羁、粗犷英俊、我行我素的崔斯坦，并和他成为情人。

但是，崔斯坦不久就离开家，离开苏珊娜周游世界去了。后来，等不到崔斯坦的苏珊娜心灰意冷，嫁给了一直追求她的阿尔弗雷德。之后，崔斯坦返回家园，并和从小就下决心要嫁给他的女孩伊莎贝尔结婚生子。苏珊娜不堪感情折磨，终于自尽，她深爱的仍旧是飘忽不定的崔斯坦，而非事业有成的议员和绅士阿尔弗雷德。

应用点：从西部片的概念我们可以看出西部片和文学紧密相连的关系。1994年上映的《秋日传奇》涵盖了美国西部文学传统中的要素。比如，在美国西部文学中，荒野和文明是对立的，崔斯坦代表人类的自然、自由和纯真的野性；阿尔弗雷德象征着法律、文明和秩序。又如，白人女性的缺失也是西部文学的要素。在西部文学中，西部蛮荒之地天然就不适合优雅的白人女性定居，出场有限的几位要么为寄人篱下的孤女，要么是来探亲小住的。总之，一位白人大家闺秀长期居住在西部似乎是令人奇怪的，也似乎是有失身份的。《秋日传奇》中崔斯坦的母亲忍受不了西部恶劣的条件独自搬到东部居住，苏珊娜也是后来坐火车从外地来此居住的。影片中的主要人物苏珊娜和崔斯坦如图7.2所示。

图7.2 《秋日传奇》中的苏珊娜和崔斯坦

【《秋日传奇》片段】

2. 西部片的起源与发展

西部片是美国表演艺术的国粹，曾享誉一时，至今仍在竞争中求生。它最直接的来源是美国19世纪60年代初出现的西部小说。西部小说风光了三十多年后开始走下坡路，西部片借机取而代之。小说的热心读者也成了电影的观众。

1903年，美国爱迪生摄影场的导演埃德温·鲍特拍摄了第一部西部片《火车大劫案》，里面涉及的一些经典物品和情节，如马车、盗匪、追踪等，都成为西部片的经典标志。其后，西部片大行其道，以粗犷的自然风光、充满魅力的男性英雄形象赢得了富有冒险精神和征服欲望的美国人的喜爱。电影发展早期，美国许多大导演都曾投身到西部片的创作中，如大卫·格里菲斯、约翰·福特、霍华德·霍克斯等，其中约翰·福特以其拍摄的西部片《关山飞渡》等闻名于世，被认为是西部片的专家。

美国著名电影学者威尔·赖特对自20世纪30年代以来

的西部片进行系统性考察后,总结了标准的西部片的特点:"标准的西部片指的是一切西部片的样本,当人们说'西部片千篇一律'的时候,联想到的就是这类影片。它的主人公是个单身的外乡人,骑马来到一个祸事多端的小城,为民除害,最后赢得小城居民的尊重和当地女教师的爱情。从 1930 年到 1955 年,西部片都是这样的主题或它的翻版。"从 20 世纪 30 年代到 70 年代,西部片的拍摄在美国达到了高峰。西部片伴随电影的诞生,已有上百年的历史。

历经多次演变,当代西部片已不再局限于荒野和广袤的大草原,而进入了都市。主角也从英雄主义神话中走出来。2007 年《老无所依》荣获奥斯卡金像奖最佳影片奖,再次引发人们对西部片的回望和对人类生存处境的严肃思考。

经典赏析

片名:《关山飞渡》(外文片名:*Stagecoach*)

看点:

(1) 好莱坞西部片的经典之作,也是著名好莱坞影星约翰·韦恩的西部片代表作之一。影片被誉为"好莱坞叙事形式典范影片",从此约翰·福特和约翰·韦恩二人携手共创西部片 30 年的辉煌。

(2) 傲人的获奖历史。该片曾获 1940 年奥斯卡金像奖 7 项提名,最后获得最佳配乐和最佳男配角两个奖项;在美国电影学院(AFI,American Film Institute)评选 20 世纪最佳 100 部电影中,《关山飞渡》位列第 63 位。

剧情:故事发生在美国西南部,警官"卷毛"乔装打扮,跟踪越狱出逃的虎子。虎子是受人诬陷入狱的,他为了替父兄报仇而选择越狱。途中,虎子与心地善良的妓女达拉丝产生了感情。经过一片盐碱地时,驿车遭到一群土著人的攻击。虎子挺身而出,英勇斗敌,拯救了驿车。当他们安全抵达罗特斯堡后,虎子找到并杀死了仇人——伯鲁姆三兄弟,然后向"卷毛"自首,警官让他和达拉丝一起逃往墨西哥。《关山飞渡》剧照如图 7.3 所示。

图 7.3 《关山飞渡》剧照

1984年初，我国电影理论家钟惦棐首次在我国提出"西部片"这个概念，并号召电影人"面向大西北，开拓新型的西部片"。1984年，根据路遥小说《人生》改编制作的同名电影被誉为中国第一部西部片，同一时期还有《黄土地》《老井》《野山》《黄河谣》等一大批表现我国西部历史文化的作品涌现。之后出现的代表作品有《双旗镇刀客》《新龙门客栈》《无人区》《让子弹飞》《西风烈》等。

7.2.2 科幻片——非凡想象力的《月球旅行记》

1. 科幻片的概念与特点

科幻片是指包含基于科学（包括现有的科学和假设的科学）而假想出来的因素的电影。而这些假想的因素在今天的世界是不可能发生的，或者还没有发生的。

科幻片是在浪漫主义创作方法指导下诞生的，可以说，科幻片是成年人的童话，现代版的神话。科幻片的特点主要如下。

（1）构思的幻化性。

所谓幻化，是一种艺术表现手法。它把实在的东西蒙上一层薄纱，使其变得若有若无，若真若假，充满浪漫情调，从而把生活中的真实升华到幻想的境界。科幻片在表现手法上大都追求奇妙、怪异，常常离不开离奇的情节和神奇的幻想，是科学中的志怪与传奇。例如，意大利的科幻片《宇宙的恐惧》描写了某星球的居民变为萤火虫，杀害了地球的宇航员们，想象奇特，细节夸张。

（2）基础的现实性。

尽管科幻片所描绘的内容稀奇古怪，但它们仍然植根于现实生活的土壤中，具有一定的可证性。科幻片反映人类对自然界和社会未来的认识，离不开科学的预测，其幻想是带有一定科学性基础的。曾风靡世界的《星球大战》，片中帝国反击战中的太空大战，展示了核武器、激光剑、飞船、机器人等，这些都是已经出现或可能出现的最新科技成果。

（3）形象的超人化。

科幻片的形象，除个别形象外，大都以超人的面目出现。他们一般生活在奇异的外星球上，具有超人的智慧和巨大的力量。例如，《超人》中的超人可使地球倒转、时间倒回、河水倒流。

2. 科幻片的起源与发展

科幻片起源于法国，革新于德国，全盛于美国。

法国电影导演乔治·梅里爱1902年拍摄的《月球旅行记》在票房上的巨大成功，掀起了世界各国竞相拍摄科幻片的浪潮。科幻片由此成型。

《月球旅行记》是一部具有非凡想象力的科幻片，影片中，乔治·梅里爱把舞台

搬上了银幕。这位天才导演在影片中展示了让人惊叹的险情、幻想因素和幽默元素，编撰出了一个引人入胜的故事。身穿占星师服饰的科学家们决定乘炮弹去月球，一群衣着轻柔的歌舞女伶操纵大炮，将炮弹发射到火山口的平原上。科学家们在月亮上进入梦乡，星星姑娘们由手执星形物件的美貌女郎扮演，好奇地注视他们。入夜，他们钻入洞穴避寒，看到月亮神、貌似昆虫的生物，并于激战之后返回地球。

片中新颖别致的特技、悠悠漫长的空间旅行、海底的奇花异草、外星的火山洞穴和迷人的姑娘都成为今天科幻片的必备元素。《月球旅行记》中的画面如图 7.4 所示。

【《月球旅行记》片段】

图 7.4 《月球旅行记》中的画面

影人名片："科幻片之父"——乔治·梅里爱（Georges Méliès，1861—1938 年）

国籍：法国

职业：导演

主要成就：乔治·梅里爱是"科幻片之父"，他导演的《月球旅行记》一片影响巨大，确立了科幻片这一类型。乔治·梅里爱的影片是电影成为艺术的第一步，也是电影技术发展史上宝贵的一页。

乔治·梅里爱是银幕特技专家。一天，他在放映从巴黎歌剧院广场拍摄的影片时，发现画面中一辆行驶的公共马车忽然变成了运灵柩的马车，他感到非常奇怪，但稍经思索以后，他就找到了发生这种变化的原因。这件事情对乔治·梅里爱来说，其实和"牛顿的苹果"一样，使他由舞台的特技专家变为银幕特技专家了。电影特效就因为这么一桩小小的意外而诞生了。借用特效技术，乔治·梅里爱拍摄了有名的《贵妇失踪》。从此，他对电影特效的探索一发不可收。如图 7.5 所示为乔治·梅里爱在一次化装舞会上扮演的骑士。

但是，乔治·梅里爱拘泥于戏剧的表现手法，坚决拒绝使用外景等诸多保守行为让他付出了沉重的代价。1903 年，美国已经拍摄了《火车大劫案》等动作片，蒙太奇也已经渐渐成为电影常用的手法，而此时的乔治·梅里爱却还在拍摄《太空旅行记》等重复性的作品。于是，他和他的作品逐渐被这个世界遗忘了。晚年的乔治·梅里爱沦为车站的露天玩具商。

赢得观众才能赢得世界，乔治·梅里爱事业道路的坎坷

图 7.5 乔治·梅里爱扮演的骑士

警示了后来的电影人不忘与时俱进。事业失败带来的后果使这位大师的晚年生活艰难落魄至令人难以想象的地步。直到1928年，一些记者发现了这位境遇可怜的电影艺术创始者，他的经历还引起了一场轰动。人们赠给他勋章，把他送进养老院。1938年，他在那里与世长辞，享年77岁。

科幻片的发展共有五次浪潮。早期科幻片十分幼稚，制作简陋粗糙，用奇形怪状的布景和人物来吸引观众。

1929年，全球经济危机来临，美国尤其严重。此时的科幻小说和电影成为人们逃避现实的精神避难所。20世纪30年代掀起了科幻片的第一次浪潮。

20世纪30年代初，美国好莱坞的导演们在《大都会》获得成功的诱惑下，开始从西部片和喜剧片转向科幻片（包括惊悚恐怖片）的创作。到30年代中期，好莱坞创作出了《吸血僵尸》《金刚》等优秀的科幻片，尤其是《飞侠哥顿》使科幻片声誉鹊起。该片描写的具有飞天特异功能的哥顿，一度成为美国人心目中的英雄。此时的科幻片仿古代神话故事，幻想力很强，科学性较低，主题雷同，故事单一。

在第二次世界大战期间，科幻片的发展处于停滞状态。20世纪50年代，"飞碟"热掀起了科幻片的第二次浪潮。

当一些科学家自称掌握了有关"飞碟"的科学证据，证明外星人确实存在时，好莱坞及时掀起了以"飞碟"为主要描写对象的科幻片热潮。导演乔治·巴尔和拜伦·哈斯金拍摄的《两个世界的战争》具有代表性。意大利拍摄了《宇宙的恐惧》，日本拍摄了《飞碟恐怖地袭来》等。这一时期科幻片的特技水平比30年代进了一大步，银幕上太空景色的真实程度，连涉足过太空的宇航员们也称奇不已。

20世纪70年代，灾难片和银河片掀起科幻片的第三次浪潮。

1973年，美国拍摄了《海神号遇险记》。1974年以后，灾难片不断涌现，如《大地震》《世界末日》等，《逃生》是其中的代表作。

此时的灾难片，大都可以归入科幻片的范畴，渲染神秘莫测的超自然力量，强调灾难的结果，给观众以恐惧感。日本的灾难片《日本沉没》也具有这些特征。它讲述了未来日本沉入海底的故事，描写了各类人群在灾难来临前的心态与言行。

在这些影片中，灾难片和科幻片呈互相融合的趋势。至于具体影片，则有程度上的差异。一种是以科幻片特征为主，兼有明显的灾难片特征；一种是以灾难片特征为主，兼有明显的科幻片特征；还有一种影片，则是科幻片和灾难片的特征均有，既可以说是科幻片，又可说是灾难片。

20世纪70年代下半叶，崭新样式的科幻片出现了，发轫之作是导演乔治·卢卡斯的《星球大战4：新希望》。这部影片的完成标志着科幻片中"银河热"的掀起，并体现了此类影片的基本特征和发展方向。《星球大战4：新希望》一反以往灾难片浓郁的悲剧色彩，而以乐观的基调结束故事，让观众以愉悦的心情离开影院。这一时期的科幻片大量使用尖端科技成果，如激光剑、飞船、电眼等，神奇的特技、壮观的造型，使观众在观影时产生新奇感和震惊感。

此后，西方开创了"写实科幻片"的新阶段，如《第三类接触》《超人》等，掀起科幻片的第四次浪潮。

20世纪80年代以后，科幻片不再像《两个世界的战争》《星球大战5：帝国反击战》等一样千篇一律地表现离奇的景致和神奇的人物，而以更朴素的手法表现人类与异类的真情。史蒂文·斯皮尔伯格执导的《E.T.》体现了温馨的风格，提出异类终将成为人类好朋友的新观点，带给观众以浓厚的人情味；《超人续集》则将人情引向爱情，超人与美国女子的恋情浪漫而温馨。

20世纪90年代以后，西方科幻片掀起了第五次浪潮，代表作是《侏罗纪公园》等影片，其特点是大量使用计算机特技，使观众有身临其境之感，模糊了艺术与生活的界限。随着媒介技术的不断发展，技术手段创造的世界已经越来越真实，视觉效果一次一次地发生革命性的改变，影片《阿凡达》的诞生象征科幻技术的再度飞跃。电影工业所感兴趣的新技术为科幻片市场带来新的活力，赋予科幻片发展的新希望。

1958年，中国香港拍摄了第一部科幻题材电视剧《大冬瓜》。1980年，中国内地首部科幻片《珊瑚岛上的死光》出现。国内科幻片发展一直不乐观，少有经典作品出现。

7.2.3 惊悚恐怖片——观众享受恐惧的机会

惊悚恐怖片（人们习惯称为恐怖片）旨在引发观众的害怕，激起观众内心最强烈的恐惧感，它通常拥有一个异常恐怖、震惊的结尾。

世界电影史上第一部恐怖片是出自法国电影先驱、富于幻想的乔治·梅里爱之手的《恶魔的城堡》；而电影史上最让人难忘和最具影响力的早期恐怖片则是德国经典默片《卡利加利博士的小屋》，影片具有噩梦般的造型风格和行尸走肉式的表演风格，使德国和斯堪的纳维亚国家特有的神秘灵异的文化传统在电影中得到表现。

美国最早的恐怖片出现在1909年到20世纪20年代早期。那些现在已经被遗忘的单本短片和故事长片"吸血鬼"电影使得恐怖片成为最古老

和最基本的影片之一。美国许多经典恐怖片出现在有声电影盛行的20世纪30年代，始于托德·布朗宁的《吸血鬼》和詹姆斯·维尔的《弗兰肯斯坦》。在两部影片中，美国电影的技术和技巧创造出一种极为刺激和惊人的噩梦世界，以及挥之不去的恐怖影像。

20世纪40年代的恐怖片虽然是小成本制作，但某些恐怖片仍能达到很高水准。其中最值得称道的就是瓦尔·雷顿制作的影片，在1942—1946年，他监制了7部"心理恐怖片"，用心理想象和悬疑惊悚代替直白的恐怖，并引入主导人物宗教和情感危机的因素。瓦尔·雷顿独特的口味和技艺竟为恐怖片带来了难得的诗意，其代表作是《猫人》（1942年）和《与僵尸同行》（1943年）。

20世纪50年代恐怖片的发展受到了几种重要因素的深刻影响——核武器和核战争的威胁、科技和航天的发展等。戈登·道格拉斯的《它们》（1951年）展现了核灾难之后变异巨蚁带来的恐怖场面。

20世纪60年代，恐怖片的发展更加多元化。希区柯克以《精神病患者》（1960年）达到了惊悚恐怖片的巅峰。

20世纪70年代后期以来，恐怖片的创作集中到"对年轻女性的侵犯"这一长期流行的恐怖片主题上，并采取一种赤裸裸的暴力手段和让人厌恶的方式。约翰·卡朋特的《万圣节》引发了万圣节电影的热潮。

恐怖片因为给观众提供了享受恐惧的机会，所以经年不衰。观众清楚地意识到自己坐在电影院的观众席上，所以能够置身于危险和恐惧之外而不受伤害。20世纪80年代，两部精彩的恐怖片出现在美国影坛——德·帕尔玛的《剃刀边缘》（1980年）和斯坦利·库布里克的《闪灵》（1980年）。《闪灵》是公认的恐怖片杰作。20世纪90年代后期是《惊声尖叫》（1996年）和《我知道去年夏天你干了什么》（1997年）等青少年恐怖片的天下；1998年有著名的《午夜凶铃》。20世纪最后一年，一部超低成本的纪实性恐怖片《女巫布莱尔》（1999年）用极具特色的拍摄手法和视觉风格赢得了观众的青睐，成为有史以来投入产出比最高的电影。进入新世纪后，大卫·芬奇再次以《战栗空间》（2002年）震撼了观众；正值这股恐怖旋风方兴未艾之时，剧情极具创意的《电锯惊魂》（2004年）和根据真实事件改编的《人皮客栈》（2005年）又掀起了新的高潮；制作方仍在不断推出《灵动：鬼影实录》（2009年）、《安娜贝尔》（2014年）以创造恐怖电影的新看点……

影人名片：著名悬念惊悚大师——阿尔弗雷德·希区柯克（Alfred Hitchcock，1899—1980年）

国籍：英国，美国

图 7.6 悬念惊悚大师希区柯克

【《后窗》片段】

职业：导演

主要成就：希区柯克（图 7.6），就是那个"让阿拉伯人忘记了吃花生米，让意大利人忘记了吸烟，让法国人忘记了和邻座搭讪，让瑞典人忘记了和情人亲热……"的著名悬念惊悚大师。希区柯克富于幽默、擅长制造悬念的手法曾风靡全世界。

希区柯克一生执着追求电影艺术，他的这种精神值得后世铭记。希区柯克的密友约翰·密朗曾说，希区柯克一生有两个坚持，一个是对电影的追求——《三十九级台阶》《蝴蝶梦》《美人计》《后窗》《精神变态者》等一批影片为他赢得了世界级的声誉；另一个就是对妻子阿尔玛忠贞的爱。

希区柯克一生感情专一，这在风流浪漫、婚变频繁的好莱坞确实很特别。他 23 岁在做字幕员、副导演时结识了当时做场记的阿尔玛，两人很快坠入情网。希区柯克创作中的机智才华被他用在了爱情中，他狡猾的天性显露了出来——他选择了这样一个时机向阿尔玛正式求婚：在一个风雨交加的夜晚，两人为拍片乘坐一艘颠簸摇摆的夜船航行。日后两人谈及此事，希区柯克坦言，在那样一种天气和氛围中，姑娘更不容易拒绝。

1937 年，《夜半歌声》打着"中国电影史上第一部恐怖片"的宣传口号展示在观众的面前，并取得不错的票房。从此，中国恐怖片开始了断断续续、坎坎坷坷的艰难征途。20 世纪二三十年代诞生了中国电影史上恐怖片创作的一个小高峰，代表作品有《阎瑞生》《红粉骷髅》等；经过较长时间发展不景气后，1958 年诞生了一部《古刹钟声》，之后恐怖片发展处于停滞状态；1978 年改革开放后，20 世纪八九十年代制作了《夜半歌声》（1995）《情惑》《危情少女》等影片；至今我国恐怖片仍在不断发展，诞生了《好奇害死猫》《窒息》《碟仙前传》等影片。

7.2.4 歌舞片——从一夜之间功成名就的故事开始

歌舞片指由大量歌舞作为内容元素的影片。

第一部有声电影《爵士歌王》就是歌舞片。此片获得巨大成功，主演乔尔森的事业也开始走向辉煌。此片一出，各大电影公司纷纷效仿，相继推出自己的歌舞片，讲述舞台

演员的故事。其中，1929 年米高梅的《百老汇旋律》最引人注目。这是第一部全部用歌舞和对话组成的影片，讲述了两位默默无闻的女配角因救场有功，一夜之间功成名就的故事。这一故事框架立即被歌舞片的其他编导所套用。

《百老汇旋律》的成功得益于其歌舞表演与"后台次情节"的平行穿插。这一形式迅速流传并逐渐形成了美国歌舞片的一种形态——"后台歌舞片"，即在一个真实的舞台上表演歌舞节目，加上后台的爱情故事作为填充。在 1930 年的歌舞片中，"后台爱情"是常见的叙事形式，这一时期好莱坞歌舞片对叙事和主题的处理还主要是为前台表演作陪衬。

1933 年华纳公司拍摄的《第 42 街》和《1933 年淘金女郎》标志着歌舞片开始走向成熟。影片对后台故事设置的强化，以及打破静态拍摄的摄影机自由运动，为歌舞片注入了新的活力。华纳公司独具慧眼地发掘了巴斯比·伯克利导演的歌舞片，在其美妙的几何构图式的画面之外，还有着其他更重要的价值。他导演的歌舞片除了能让观众跟着音乐节奏晃动脑袋之外，片中女孩子们的玉腿也为观众提供了一场视觉盛宴。1930 年诞生了一批由巴斯比·伯克利导演的歌舞片，这些影片以"伯女郎"们精彩的集体舞蹈表演而闻名（图 7.7）。聪明的好莱坞制片公司从观众热烈的反应里看到了商机，于是，各大制片厂纷纷拍摄歌舞片，一时间歌舞片生产盛况空前。

图 7.7 巴斯比·伯克利导演的歌舞片中的"伯女郎"们

20 世纪 30 年代中后期，歌舞片进入了弗雷德·阿斯泰尔和金格尔·罗杰斯（图 7.8）的时代，两大影星合作了一系列作品：如《礼帽》（1935 年）、《欢乐时光》（1936 年）、《随我婆娑》（1937 年），用明快、优雅、充满梦幻色彩的舞姿安抚了经济大萧条时期美国民众的沮丧情绪。两人的恋爱仪式也成为 20 世纪 30 年代末歌舞喜剧片的典范。

而整个 20 世纪 40 年代则是米高梅歌舞片的"黄金时代"，米高梅一手打造了吉恩·凯利、朱迪·嘉兰这些著名的歌舞片影星，并以大量杰作主宰了市场。

米高梅时代佳作迭出，使得第二次世界大战后好莱坞歌舞片在艺术表现上达到巅峰。此时的歌舞片比以往的"后台歌舞片"具有更复杂的电影与叙事手法，歌舞直接与故事冲

图 7.8 弗雷德·阿斯泰尔和金格尔·罗杰斯

突有关，驱动情节的发展，并最终在高潮歌舞表演中解决矛盾冲突。"生活就是音乐"的处理方法很大程度上把歌舞片从禁锢的前台和后台的环境中解放了出来，主要人物可以不受拘束地在任何情境里放声歌唱而观众不会感到突然，歌声就像话语一样直接表达了人物内心的真实情感。

1952年的《雨中曲》则是20世纪50年代歌舞片的经典之作。吉恩·凯利在雨中跳起踢踏舞，轻松明快，潇洒自如，成为电影史上的经典。

20世纪60年代，电视迅速进入家庭，直接威胁了电影的地位。好莱坞为了维护昔日的荣耀，不惜血本进行投资。制片人们发现了将百老汇的歌舞剧改编成电影的优势所在。于是，这一时期出现了大量改编自百老汇剧目的影片，包括《西区故事》（1961年）、《窈窕淑女》（1964年）、《音乐之声》（1965年）和《滑稽女郎》（1968年）。这些豪华巨片在制作和艺术上都有所突破，比如，《西区故事》将场景转到纽约街头和曼哈顿贫民窟，触及了美国深刻的社会问题：种族仇杀和青少年帮派斗争。男女主角的爱情打破了歌舞片"大团圆式的结局"，以死亡告终，似一出莎士比亚式的古典悲剧表演。歌舞场面也糅合了爵士、芭蕾、踢踏、拉丁和弗拉明戈等不同的舞种，舞蹈狂放，极富震撼力。

【《雨中曲》片段】

20世纪70年代，歌舞片开始探索类型片试验的可能性。罗伯特·奥特曼的《纳什维尔》、马丁·斯科塞斯的《纽约，纽约》（1977年）、鲍勃·福斯的《爵士春秋》（1979年）是其中的代表。而80年代的《霹雳舞》《闪舞》等影片带动了青年人热衷歌舞厅文化的风潮。

从20世纪80年代到20世纪末，歌舞片鲜有佳作诞生。21世纪以来，歌舞片频频获奖，才使这一传统的类型片得到重视。2000年，由丹麦著名导演拉斯·冯·特里尔执导的，包括美国在内的11国合拍的歌舞片《黑暗中的舞者》，一举赢得金棕榈大奖；2001年出品的《红磨坊》（图7.9）讲述了19世纪巴黎夜总会的浮华生活，好莱坞当红影星妮可·基德曼和伊万·麦克戈雷格分别在片中担任男女主角，这部影片获得2002年奥斯卡金像奖最佳影片提名，而且票房收入不俗；而2002年的《芝加哥》赢得了奥斯卡的垂青，成为自《奥利弗》（1968年）以来，第一部赢得奥斯卡金像奖最佳影片的歌舞片。

图7.9 《红磨坊》剧照

在歌舞片中，印度歌舞片值得一提。印度歌舞片在艺术类型上有别于好莱坞歌舞片，主要区别在于人物类型和生活情节的不同。其构成模式是一个奇遇或巧遇的爱情故事，配以在生活场面中自然引发的歌舞和脱离社会现实的豪华场景。如1971年的《大篷车》描述的就是一个厂主的独生女，在逃亡中巧遇吉卜赛人的大篷车队，与其中一位男青年相爱，触发了她能歌善舞的才华。

印度电影以其特有的东方文化景观实现了电影产业的快速发展。以孟买为中心的宝莱坞电影，以"无歌（舞）不成片"的传统为世界奉献了独具特色的印度歌舞片。从20世纪50年代风靡中国的《流浪者》，到20世纪红遍全球的《印度往事》，虽然历经半个多世纪的沧桑，但印度歌舞依旧是歌舞升平、如梦如幻。2002年的《宝莱坞生死恋》是一部把宝莱坞的金碧辉煌、雍容富贵发挥得淋漓尽致的大成本歌舞片，投资1050万美元，多数场景发生在夜晚华丽的大型建筑内。这部印度版的"罗密欧与朱丽叶"曾与《英雄》一起角逐过奥斯卡金像奖。影片的女主角便是被朱莉娅·罗伯茨称为"世界上最美丽的女人"的艾西瓦娅·雷（图7.10）。这位前世界小姐一出场便是一段歌舞，只见她手持烛火、罗裙翻飞、眼波流转、青丝飘逸，艳丽的服装在灯火映衬下更显其仪态万方。2004年的《印度情书》（又名《爱无国界》）讲述一对印度、巴基斯坦男女的凄美爱情故事。它是有"印度斯皮尔伯格"之称的亚什·乔普拉继《勇夺芳心》《缘来是你》之后的又一力作，毫无争议地成为2004年最卖座的印度电影。宝莱坞"无处不歌舞"在影片中得到了彻底的呈现，日常生活的每时每刻——起床、洗澡，甚至坐公车都要歌舞一番。

【《宝莱坞生死恋》片段】

图7.10 《宝莱坞生死恋》的主演艾西瓦娅·雷

1931年1月，由洪深编剧、张石川导演的《歌女红牡丹》是中国最早的歌舞片。20世纪三四十年代，一大批电影艺术工作者致力于歌舞片的创作。但其后几十年间发展缓慢，80年代尤其是进入90年代之后，歌舞片的发展更是停滞不前。2005年，由陈可辛执导的《如果·爱》让人再次想起了中国歌舞片。凭借《如果·爱》的东风，中国在2005年之后出现了一批以新生代导演为主创作的以表现小人物生活为内容、以歌舞形式来彰显情感的小成本电影，其中以《高兴》《钢的琴》等影片为代表。

7.2.5 犯罪片——操纵酒市的《地下世界》

犯罪片又可称为警匪电影，是指有犯罪、警探侦办等内容元素的影片。这类影片经常以一桩罪案的始末为内容，以罪犯或侦探为主要人物。1906年，澳大利亚拍摄的《凯利帮的故事》被认为是世界上第一部犯罪片。

犯罪片兴盛于一部电影《地下世界》。这部影片描写的是操纵酒市的黑社会的故事。

美国禁酒时期（1919—1933年）法律禁止私自酿酒和售酒，然而黑社会不顾禁令，继续组织私酒买卖，尤以芝加哥为甚。不同帮派之间为了抢地盘、争利润，明争暗斗。犯罪片就是反映这两类矛盾的作品。1927年出品的《地下世界》，其主角的原型是当时黑帮中的枭雄艾尔·卡朋。枭雄艾尔·卡朋是意大利移民，他操纵着芝加哥的酒类黑市，罪行累累，负有血债，但他善于销毁罪证，并买通警方，最后只判了个逃税罪名。他的传奇经历成了《地下世界》的蓝本，这部电影又成了犯罪片的"样板"。影片中出现的帮主、帮凶、律师、小偷、妓女及帮主情妇，成为之后同类影片必不可少的人物。剧中人物的芝加哥腔调及枭雄艾尔·卡朋原籍意大利也被后来者刻意模仿，这种旧瓶装新酒的模式，整整沿用了70个春秋。

1909年，中国香港籍电影导演梁少坡在美国人布拉斯基投资的亚细亚影戏公司的支持下，拍摄出故事短片《偷烧鸭》。《偷烧鸭》中警察和小偷人物关系的设置使得该片具有成为犯罪片的基本条件。《偷烧鸭》不仅是香港电影史上的第一部电影，从题材上来讲，也是中国第一部犯罪片。1920年，任彭年导演的《车中盗》被认为是内地第一部犯罪片（这部影片也被认为是内地武侠片的开端）。1983年上映的《蛇案》讲述了一个在现代都市中发生的文物案，是1945年以来中国的第一部都市犯罪片。1983年以后，中国的犯罪片发展呈不稳定状态，其间不乏有影响力的作品出现，《白日焰火》《烈日灼心》等都收获了不错的票房和奖项。

7.2.6 伦理片——在道德与人性之间挣扎

伦理片是电影中一个历史悠久的片种，是以反映社会道德问题为主要内容，以家庭、婚姻、爱情、友谊等方面问题为中心内容的故事片。

在20世纪七八十年代以前，美国有表现家庭等伦理内容的影片，但并没有被明确认识为伦理片的影片。在传统的类型意识中，家庭伦理方面的题材因没有突出的戏剧冲突，故而放在其他类型片的范围内作为某个部分来叙述，没有明确的叙述模式。

到了20世纪七八十年代，受电视影响，电影要求进一步亲近观众和关注人的价值，电影界突然冒出一股思潮，接二连三出现了一批探讨婚姻、子女、老年等普遍性社会问题的作品，并形成了系列创作效应，出现了一批杰作。例如，反映中年人婚姻危机的《克莱默夫妇》，反映老年人问题的《金色池塘》，有关母女问题的《母女情

深》，有关青少年成长问题的《普通人》。这类影片通常关注社会生活，提出亲情间的问题，不再重视虚构情境，反过来注重贴近现实生活，叙述具有质朴情深的特点，表演风格也趋向于自然化和生活化。

与西方不同，中国伦理片在百年之中历经时代变迁，呈现出多姿多彩的形态。

郑正秋、蔡楚生、谢晋、张艺谋四位导演构成了中国伦理片一脉相承的关系。他们不断探索和创造，形成了通俗易懂、贴近民众、社会内容随着时代更新的伦理片传统。

郑正秋（1889—1935年）是中国伦理片的开拓者和创始人。中国电影史上首部剧情长片《孤儿救祖记》就是郑正秋编剧的作品，可惜影片本身已真容难见，只能从史料记述中得以了解。保存下来的郑正秋的电影《姊妹花》清晰地体现出他的编剧匠心和导演技巧。

蔡楚生（1906—1968年）是20世纪40年代中国伦理片的代表人物，伦理政治化电影模式的"集大成者"。

蔡楚生是郑正秋的门生、助手和忠实继承人。在家庭伦理片的社会责任和叙事要领方面，无不遵循师教。20世纪30年代有《渔光曲》《新女性》等佳作问世，实践了社会批判的艺术宗旨。但是，真正代表蔡楚生社会洞察和艺术驾驭技巧的力作是1947年的《一江春水向东流》。这部影片把20世纪中华民族抗敌救国的巨大历史事件纳入家庭伦理片的框架之内，实现了全局性的伦理政治化的电影叙事，影片造成了巨大的社会轰动。随着贤良忠贞的女主角素芬投身黄浦江中，七旬老母一声悲叹："天哪，这是什么世道？"在千万观众的心中，国民党旧政权的合法信义轰然崩坍。

蔡楚生的初衷并非直接参与当时的政治较量，只是本着真诚、直觉、洞察社会的情感投入，以影代笔，直抒胸臆，将他从社会中感受到的百姓苦难真切地表现出来。正是这种艺术家的真诚与敏感，孕育成了《一江春水向东流》这样的电影精品流传后世。

如果说蔡楚生是中国家庭伦理片社会化、政治化模式的完成者，那么，谢晋（1923—2008年）就是这种模式在新历史环境下的拓展者和发扬者。谢晋将人道主义注入家庭伦理片中，创造了悲剧样式的伦理片。

谢晋的电影创作生涯延续了半个世纪以上。他漫长而坎坷的人生是孕育杰出电影精品的特殊资源。他在20世纪60年代已经拍出了《红色娘子军》和《舞台姐妹》这样的优秀作品，然而，谢晋的历史价值更在于他的"反思三部曲"——《天云山传奇》《牧马人》和《芙蓉镇》。在这三部电影里，谢晋把20世纪后半叶中国历史中一段特殊的民族创伤进行了入木三分的影像阐述。他把郑正秋、蔡楚生开创的为民执言的伦理片的社会正义感和使命感发扬光大，把中国道德伦理片推向新的高度。

张艺谋（1950—　）是20世纪末伦理片最引人注目的导演。虽然他在近期连续尝试武侠片的创作，但是就此前的作品系列来说，伦理片是张艺谋电影的一个显著类

型。张艺谋说:"电影首先应该好看,它不一定要负载很深的哲理,却应设法与普通人最本质的情感沟通。""拍电影要多想想怎么拍得好看。""让有文化的人写出长篇大论,让没文化的人也能说出句痛快话来。"综合以上自白,张艺谋强调的是影像生动好看,叙事浅显直白,满足观众的观影快感。

跟前三位导演不同,张艺谋是北方文化的代表。他的人生背景、人生经历和传统渊源都属于中国北方文化。他对此类题材偏爱,在文化空间的利用上,常常以北方地域为主要选择对象。同时,他的伦理片强化情节、注重戏剧氛围、色调艳丽,情节跌宕起伏、情感激烈、通俗易懂……接续了中国主流戏剧电影血脉,实现了家庭伦理片的南北融合。

中国伦理片的世纪传承与发展,从以上四位导演作品可以一斑窥全。在中国电影的百年历程中,伦理片是一个主类型。中国电影的类型开拓是不平衡的,它并不像美国电影那样,从产业化运作出发,经过一个世纪的持续经营,形成了各种类型平衡发展的格局,而是在产业格局中,个别类型长期持续,而有些类型则短缺或断档。在20世纪后半叶,电影类型的全面发展曾经一度中断,直到20世纪90年代后期,从产业经营的战略着眼全面发展,类型片才被重新提上日程。然而,在中国电影在百年历程中,作为类型片的伦理片却得到了贯穿性的延续,作为民族主流文化标志的伦理片,在中国取得了令人瞩目的成就,形成了一个艺术上成熟丰满的主要电影类型。中国伦理片主要有如下几个特点。

(1)以家庭之间人际矛盾和戏剧纠葛贯穿叙事结构,也就是以家族之间的人际关系,构成戏剧纠葛和矛盾冲突。高度重视家族伦理和亲情责任的中国社会,以家族之间的利益冲突和道德取舍来展开叙事,最能体现对主流意识形态的维护或否定。同时,它也是最能唤起中国观众的传统欣赏习惯的道德共鸣模式。

(2)以家论国,借助家庭矛盾反映时代历史变迁。中国伦理片常常以政治伦理化的方式,将国家和时代大变化的历史主题和道德主题合而为一,针砭时弊、以家论国,透过家庭人际冲突和情感矛盾折射社会问题,成为不同于其他民族史诗叙事的一个重要特色。例如,《一江春水向东流》之反映抗战,《天云山传奇》和《芙蓉镇》之描写"文革",都是以家论国,反映中国重大历史进程的典型例子。

(3)长时段的时间跨度。中国伦理片在叙事时间的处理上,以长时段来安排故事情节,展现人物命运。没有长时段,无以表现家国变迁和政权更替带来的宦海沉浮;没有长时段,不足以考验人的道德操守和忠贞节烈。

在中国伦理片里,长时段作为一个时间处理的元素,贯穿在各个时期的重要作品中。《孤儿救祖记》《姊妹花》《一江春水向东流》皆是如此。张艺谋的伦理片《活着》,陈凯歌借京剧变迁而描摹人生的《霸王别姬》,无不以20世纪三四十年代为剧情中的时间流程。长时段成为中国伦理片故事时间设计不容忽视的特征。

7.3 真人电影与动画片

顾名思义，真人电影就是由真人出演的电影。我们很容易理解什么是真人电影，所以这里就不做介绍了。

7.3.1 动画片的概念

早期中国将动画片称为美术片，如今国际上通称为动画片。动画片是一种综合艺术门类，主要以绘画或其他造型艺术作为人物造型和环境空间造型的主要表现手段，是集绘画、漫画、电影、数字媒体、摄影、音乐、文学等众多艺术门类于一体的艺术表现形式。

7.3.2 动画片的分类

如果从内容上来划分的话，动画片也可以划分出恐怖片、科幻片等类型。但一般来说，动画片由于拍摄和制作上的特点，其故事幻想的成分要远远大于一般的故事片，通常人们不从动画片的内容讨论分类的问题，而更习惯从动画片的形式，也就是制作方式入手进行分类。

1. 动画片（狭义）

动画片（狭义）的形式来自绘画。在动画片中，最常见的绘画方式是"单线平涂"。也就是说，用线条在纸上勾勒出人或物的形象，然后通过一道叫"描线"的工序，将线条复制到透明的赛璐珞片上，再填上各种单一的颜色，最后同画在纸上的背景合成，成为一格完整的画面。这种方法对动画绘制的过程进行了有效的分工，使一部分绘画工作（描线、上色）从经过长时间培训的、工资高昂的专业绘画人员手中分离出来，由熟练工人操作，有效降低了成本，使影片所需要的大量的画面制作成为可能（一部标准长度的动画片所需要的画面往往多达几万张甚至几十万张）。将会动的人或物与不会动的背景分离，同样也有效地降低了绘画的工作量。这种方式也就成了现在动画片生产最普遍的一种方式。目前我们所见到的绝大部分商业动画片都是使用这种方法加工而成的。这一类动画片以商业利润为目的，其内容一般符合社会伦理规范且富有教育意义。

数码技术的发展使得动画片制作的流程有所改变，动画片描线和上色的工序可以在计算机中完成，最后的拍摄也可以在计算机中合成，甚至原画、动画设计稿都可以在计算机中完成。这样的做法降低了成本。有必要指出的是，计算机的出现虽然给动画片的生产带来了便利，但并没有改变动画片生产的基本步骤和动画片的基本形态。

尽管"单线平涂"是最普遍、最常用的方式，但绝不是动画片唯一的绘画方式。

可以说，凡是绘画所具有的形式，如油画、水粉画、水彩画、素描、版画，甚至中国的工笔画、水墨画等，都能在动画片中找到。诸种绘画风格不仅从影片的背景中表现出来，同时还从前景中会动的人或物上表现出来。

2. 偶类片

美术中有一个大的门类——雕塑。绘画一般来说都是在二维平面上的表现，而雕塑则是在三维空间中。偶类片所涉及的美术形式就是具有三维空间特点的动画片。这一类影片不能像动画片（狭义）那样，将绘画中所有的形式兼容并包，比如，雕塑中许多坚硬的材料很难为偶类片所利用，如石头、高强度金属等。现在较流行的偶是以软金属为骨架，以塑料为外层包裹材料的人工材料偶。

偶类片中人物的动作一般显得比较"拙"，除了低幼儿童之外，一般人的眼球更容易被流畅的动作所吸引，因此它在商业上的地位远不如动画片。《小鸡快跑》和《圣诞惊魂夜》是偶类片中少数成功的例子。

偶类片在商业上的表现并不出色，但在艺术片领域中的表现却丝毫不逊色于动画片。偶类片使用的材料各异，除了传统的木材之外，还有沙、黏土、塑胶、棉布、橡皮泥等易于成型和改变的材料；另外，其他许多材料也被用作这类影片的材料，如石头、蔬菜、瓜果、糖果、毛线、衣物、皮鞋、钢丝、玻璃、玩具等。这些材料创造出了丰富多彩的偶类片，具有很好的艺术性。至今有相当一部分人沿用过去的称呼，以"木偶片"来代指所有的偶类片。

经典赏析

片名：《小鸡快跑》（外文片名：*Chicken Run*）

看点：

（1）好莱坞影星梅尔·吉布森在片中为美国鸡洛奇配音，他嘹亮的嗓音大有"一唱雄鸡天下白"的味道，为影片增添了无限亮点。

（2）制作公司 Ardman 是被业界认为神乎其神的公司。该公司的尼克·帕克 1958 年在英国出生，自称是"以黏土动画为素材的电影人"。他曾经为了凑钱买一部 8mm 的摄影机而用整个夏天的时间在一个鸡肉包装厂做苦工。工厂每天有上千只死鸡在生产线上流动，他半开玩笑地说或许这段经历就是他写《小鸡快跑》的灵感来源。如今，他已是拥有无数崇拜者的全球知名动画家、电影制作人、创意家。

剧情：英格兰特维迪养鸡场里，一出母鸡们的悲剧正在上演。养鸡场主特维迪太太贪得无厌，只想着让母鸡们多下蛋。要是哪只母鸡下的蛋少了，随时就会面临灭顶之灾。母鸡们每天提心吊胆，不知哪天厄运就会降临到自己头上。母鸡金婕聪明勇敢，她不屈服于这种奴隶般的生活，于是，她决定带领大家一起逃走。虽然经历了数次失败，但母鸡们越战越勇。最后，金婕和她的伙伴们战胜了贪婪的养鸡场主，

飞向了自由幸福的世界。影片中的画面如图7.11所示。

3. 剪纸片

剪纸片来源于中国本土，它是在中国北方剪纸和皮影艺术的影响下产生的。在美术造型上，它倾向于中国北方剪纸，平面镂空、极富装饰性。然而，为了配合电影，也做了一些适当的改进，如在色彩的使用上变化更多，比较接近动画，而不是像剪纸本身那样单调；在人物肢体的处理上离原有的装饰性较远，因为装饰性太强的四肢是不能用来做行走或取东西这样的动作的；在人物关节的处理上借鉴了皮影的结构，使人物的关节可在二维平面上做360°的运动。

作为一种建立在平面、装饰化、民间艺术基础上的电影，剪纸片富于艺术性，所以一问世便得到了一片赞扬。代表作《金色的海螺》曾在国际上获奖。遗憾的是，尽管剪纸片曾一度有很好的发展，但始终没有能够建立起具有商业价值的制作体系。在国家的指令性生产结束之后，剪纸片举步维艰，从2000年开始，已基本停止生产。

在国外，尽管也有剪纸片，但没有形成独立的影片样式或制作上的风格，而是与动画片结合，成为一种动画片的补充方式。

4. 合成片

合成片俗称"真人动画合成片"。这一类型的影片一般指动画片同其他类型的影片相结合，且处于次要的、辅助的地位。如美国的《谁陷害了兔子罗杰》《变相怪杰》《鬼马小精灵》；捷克的《爱丽丝的仙境》《极乐同盟》等；中国的《捉妖记》（图7.12）等。

真人和动画的合成在技术上有一定的难度，但又具有一种真实同虚幻相融汇的新鲜感。对于成人来说，这一类型的影片不太有吸引力，因为模拟的真实和虚幻这两种完全不同的艺术形式混淆在一起，对于思维方式和概念已经相对固定的成人来说，会因为找不到可以归宿的类别而感到陌生。成人的审美心理定势比较强大，他们比较喜欢统一的、有整体性的艺术。

随着数字技术的发展，作为三维模拟的数码技术完全有能力将造型彻底真实化，使观众分辨不出真实和虚幻两者之间的痕迹，如斯皮尔伯格的《侏罗纪公园》和前面提到的

图7.11 《小鸡快跑》中的画面

【《小鸡快跑》片段】

图7.12 《捉妖记》中的画面

【《捉妖记》片段】

《大白鲨》。这样一来，观众审美定势的问题解决了，但动画片的部分也恰恰因此而消失了，因为动画片必须具有某一种美术的形式。一个完全仿真的造型，在美术上也不会被认为是一件艺术品。所以，《侏罗纪公园》仅是一部标准的科幻片，谈不上与动画片的合成。

从形式的意义上来说，合成片似乎适合于尚不具备固定审美定势的观众群体。换句话说，它可能是一种比较适合于儿童的影片类型，或者适合于在数码技术的熏陶下成长起来的一代，因为他们可能不会具有像他们前辈那样"坚固"的审美意识。

5. 虚拟手段影片

这是一个如今人们非常热衷的话题。所谓虚拟，就是计算机制作。尽管虚拟手段影片来势迅猛，在很短的时间内推出了大量受到观众追捧的影片，如《玩具总动员》《虫虫特工队》《怪物史莱克》《冰川世纪》《怪物公司》《小马王》《鲨鱼黑帮》《海底总动员》《超人总动员》等，但是这些影片是否能够成为一个完全独立的影片类型至今还是一个疑问。因为这些影片不论其造型如何精良，人物动作如何流畅，在形式上还是在模仿偶类片或动画片（狭义），其不同仅在于过去对于偶类片或动画片（狭义）来说非常困难的制作，由于经济和时间上的原因在生产中不得不放弃，而这些对于数码技术来说都不是问题。除此之外，我们看不到数码技术有任何能够独立成为一个影片类型的理由——至少在今天我们还没有看到。

在此，我们将"虚拟手段影片"作为一个类型列出，是因为动画片的分类原则所依据的不是艺术的标准，而是制作的标准。我们不能否认虚拟的计算机制作同之前的各种类型的动画片制作都不相同，因此在分类上可以有它的一席之地。

复习思考题

一、名词解释

纪录片　　类型片　　歌舞片　　动画片　　伦理片　　犯罪片

二、单项选择题

1. 下列电影中，（　　）是希区柯克著名的作品之一。

　A.《后窗》　　　　　　　　　　B.《加勒比海盗》

　C.《爵士歌王》　　　　　　　　D.《功夫熊猫2》

2. 1929年米高梅的（　　）是第一部全部用歌舞和对话组成的影片。该片讲述了两位默默无闻的女配角因救场有功，一夜之间功成名就的故事。

　A.《战舰波将金号》　　　　　　B.《大篷车》

　C.《百老汇旋律》　　　　　　　D.《野草莓》

3. 电影史上第一部恐怖片出自法国电影先驱（　　）之手。

A. 本雅明 B. 乔治·梅里爱

C. 阿伦·雷乃 D. 黑泽明

4. 按照书中动画片的类别划分，下列电影中不属于动画片中虚拟手段影片的是(　　)。

A.《玩具总动员》 B.《虫虫特工队》

C.《怪物史莱克》 D.《金色的海螺》

5. 电影(　　)不是谢晋的"反思三部曲"之一。

A.《天云山传奇》 B.《红色娘子军》

C.《牧马人》 D.《芙蓉镇》

三、简答题

1. 纪录片的特点是什么？
2. 科幻片的特点是什么？
3. 科幻片的发展经历了五次浪潮，请分别列举每次浪潮至少一部代表作品。
4. 举例阐述你对印度歌舞片构成模式的理解。

四、论述题

1. 结合例子分析歌舞片的特点。
2. 你看过的印象最深的一部中国伦理片是什么？结合这部片子谈谈你对中国伦理片特点的认识。
3. 谈谈你对动画片中的虚拟手段影片的认识。

五、讨论分析题

《西风烈》：值回票价的中国类型片

《西风烈》，真正充满阳刚之气的男人片，一部足够让男人憧憬、让女人痴迷的中国西部片；一部场面宏大，120分钟每分钟都足够刺激、足够让你值回票价的真正类型片。

怪异亮点——吴镇宇

如果没有吴镇宇的加入，即便有杨采妮，那么依旧不能说《西风烈》是内地和香港的合拍片。吴镇宇一个人就能让这部片子混进浓浓的港片气息。他身上的狂放、不羁、亦正亦邪、潇洒与优雅、残忍与仁慈气质，将一个"职业杀手"的冷酷之美诠释得入木三分。

这种美和身为警察的段奕宏所属的"四大名捕"完全不同的美与震撼，是长久以来受港片品味影响的人们最渴望在警匪片中所看到的"另一典型"。

可以说，吴镇宇从一开拍就成了《西风烈》里独特的亮点，而片子又再次证实，他是独特的演员，更是最为夺目的"亮色"。当"四大名捕"灰头土脸地在戈壁之间攀爬穿梭的时候，只有吴镇宇鲜艳的外套、豹纹的围巾还有优雅的巴拿马礼帽给一片昏黄抹上了嬉皮的危险气息。

年纪不小的吴镇宇还能够打得如当年"靓坤"一样精彩，每一个举手投足都绝对

到位，该踢腿过顶的时候，他绝不会只抬到膝盖。而他举枪的样子堪比真正的狙击手。原因很简单，"这么多年演杀手，我打了2000多发子弹，我比一般的警察打得多多啦！"

这种绝对不按常理出牌的潇洒，能让每个男人嫉妒，让每个女人窒息。

清香白莲——段奕宏

自《士兵突击》后红到家喻户晓，迷倒万千观众的段奕宏（图7.13）无疑是本片最中心的人物。这个单眼皮，笑起来总有些腼腆的男人因为本身良好的形象以及更为良好的群众基础，成为本片中最耀目的"白莲花"，也因为这朵"白莲花"的存在，让《西风烈》的内地警匪片色彩浓重起来。

段奕宏的文戏绝对比武戏出彩，只要你对段奕宏有好感，你就一定不能错过这部片子。段奕宏的迷人不在于他一下撂倒几个坏蛋，而在于特写时滑下的那一滴为同伴流出的眼泪，如此悲伤，如此动人。

幕后黑手——高群书

如果没有《风声》，也许高群书拍这部《西风烈》不会引起这么多的关注和非议。但是也正因为有了《风声》，这部多灾多难、不停遇到各种麻烦、仅拍摄就历时200余天的片子才能够真正地走到今天这一步。

高群书的"野心"昭然若揭：我要向好莱坞看齐，我要让中国有自己真正的类型片。在开播之前，高群书最听不得的一句话大概就是"中国没有警匪片"的评语了。他不止一次公开或者半公开地表示，"我一定要拍一部真正的警匪片"。没错，他也的确做到了。《西风烈》是近二十年来最好看的国产枪战动作片之一。

高群书不怕人家说他模仿好莱坞，只怕人家说他模仿得不够。镜头里随处可见《双旗镇刀客》《荒野大镖客》等经典西部片和武侠片的影子，也不缺乏《生死极速》《生化危机》的致敬镜头。高群书这位"幕后黑手"应该满意了，因为即便是模仿，他的作品也够得上"85"分的成绩——这在现在的中国影坛，显然是一个不低的分数。

问题：结合上述材料，谈谈你对类型片魅力的认识。

图7.13 《西风烈》的主演段奕宏

（资料来源：http：//www.163.com/ent/article/6KVMOLVE000336M4.html，有删改）

第八章 电视节目分类

学习目标

了解：我国电视剧的发展状况、新闻专题片的艺术特征及纪录片的主要代表作品。

熟悉：电视音乐片（MTV）的三种主要类型。

理解：我国电视综艺节目的发展和演变情况。

掌握：电视艺术节目、电视综艺节目、电视纪实节目、电视音乐片（MTV）、新闻专题片和纪录片的概念。

重点掌握：电视剧的概念和特点。

导入案例

古典名著影视改编的经典——1987版《红楼梦》

古典名著的影视改编一直是观众寄予厚望的焦点,《红楼梦》作为古典名著中的经典更是如此。《红楼梦》影视改编的各种版本霸占银(屏)幕,尤以王扶林执导的1987版电视剧《红楼梦》(以下简称87版《红楼梦》)为其中翘楚。1987年5月,87版《红楼梦》在央视首播,即创下60%的收视率,亿万观众在电视前同时收看。该剧自播出以来,热播多年,好评如潮,是名著影视改编的经典之作。87版《红楼梦》剧照如图8.1所示。

图8.1 87版《红楼梦》剧照

影视艺术的特殊之处在于,影像的很大部分由演员承载,演员的造型和表演决定了影视作品的成败。在87版《红楼梦》中,贾宝玉、林黛玉、薛宝钗、王熙凤等主要角色的造型和表演得到了观众的普遍认同。当年,这些演员都经过全国海选,由编导和专家们轮番甄别才得以选出。为了让演员们深入原著的表意空间和文化空间,剧组特地在北京圆明园举办了两期培训班,聘请文化民俗大师手把手地指导演员们的琴棋书画及礼仪,包括邀请红学专家为演员们授课,演员们得到各种传统文化的灌输和滋养,才有了荧屏上角色的鲜活。

由于技术条件等原因,视觉奇观在87版《红楼梦》中几乎缺场,却使该剧保留了与原著相匹配的诗情画意和质朴自然的审美特质。87版《红楼梦》生动形象地还原了原著的中华文化精神和审美特质,与原著构成了从文字到影像的良性循环——观众通过收看电视剧,联想到似曾相识的小说;通过阅读小说文本联想到影像化的电视剧,增强了读者对原著的理解。

讨论题:谈谈87版《红楼梦》的特点,以及它能获得高收视率并多年热播的原因。

电视节目纷繁复杂,从电视小品到电视连续剧,从电视文艺片到综艺性节目,不一而足。关于电视节目的分类方法有许多种,我们可以按照主观性的强弱依次将电视节目分为电视剧、电视艺术节目、电视纪实节目三类。这三种电视艺术形式的虚构性是递减的,所采用的技术手段也是从复杂到简单的。

8.1 电视剧

8.1.1 电视剧的概念及特点

电视剧是文学艺术与科学技术发展相结合的产物,是集影、光、声、色为一体,融绘画、雕塑、音乐、舞蹈、文学、戏剧、摄影、电影等精华为一体,用现代化的录像手段制作而成的、以家庭传播方式为主要特征的一种艺术样式。电视剧的特点如下。

1. 艺术视角的当代性

电视是最贴近现实的媒体,电视剧也表现了这样的特色。电视剧用当代人的眼光观照现实或者历史。

首先,当代性指的是电视剧的内容直接来自现实生活。现实生活中具有故事性的事件可以作为电视剧的一个蓝本,特别是现实社会涌现的新事物、新潮流往往在电视剧中有所反映。电视剧《任长霞》就来源于真实生活;描写"家庭暴力"的《不要和陌生人说话》,则是对世俗问题的新关注。

其次,当代性还可以理解为当代意识,用当代观念去演绎故事,即使是似乎和当代性无关的历史剧也摆脱不了当代意识。例如,《还珠格格》中阿哥和格格的性格和爱情观都具有当代年轻人的特点;《雍正王朝》《康熙王朝》这样的历史正剧也和当代人的意识密切关联,剧中关于吏治、民族团结、祖国统一等问题正是当代人所关注的重大问题。对历史的解释是依赖于阐释者的,阐释者不可能摆脱具体历史时空的限制。一切创作或者解释都是当代性的,电视剧当然也是这样。

2. 艺术观念的世俗化和平民化

电视艺术是大众艺术,因此电视剧无论是内容还是形式,都趋向世俗化和平民化。

让大多数人能看懂是电视剧最基本的要求。所以,电视所展现的艺术世界不能完全超越人们的日常生活体验,一般都选择人们比较熟悉的题材。总的来看,国产电视剧要比国外电视剧更容易让一般电视观众理解。文化背景的差异会导致对电视剧理解上的失败。韩剧《大长今》曾在国内引起轰动,该剧之所以能被国人接受,一方面是《大长今》所描绘的"美食加美女"(《大长今》的主演李英爱如图 8.2 所示)

图 8.2 《大长今》的主演李英爱

符合中国观众的胃口；另一方面是因为韩国和中国有着相同的文化渊源，中国观众不会感到非常陌生。即使是欧美的肥皂剧，也只有让中国观众易于理解，才可能被广泛接受。

内容世俗化的另一种表现是电视剧经常采用耳熟能详的母题，比如，战争、灾难、亲情、友情、爱情等。这些都是人类生活的重要内容，人们或多或少都有直接或者间接的体验。

市场观念的加强也使电视剧更加平民化了。那种"高大全"完美的人物形象已经被当作虚假和做作，取而代之的是寻常人、寻常事。即使本应该是理想型的人物，通过平民视角，也变得不那么难以接近了。《激情燃烧的岁月》里的石光荣、《亮剑》里的李云龙，虽是战争年代叱咤风云的英雄人物，但是编导并没有把他们当作英雄来塑造，而是把他们当成普通人来描绘。英雄和普通人一样有七情六欲，有儿女情长。让敌人闻风丧胆的李云龙满嘴粗话，充满了农民式的狡黠，如果不是穿着八路军的军服，李云龙甚至可能被某些观众当成过去屏幕中的"山大王"。

3. 叙事策略的世俗化

为了便于观众理解，电视剧的情节发展一般具有明确的因果链，遵循线性发展模式，有开端、发展、高潮和结局。

相对于电影，电视剧的情节设置比较散漫，因为电影受时间限制，大多必须在两个小时之内完成故事的叙述，一般不允许旁枝逸出；而电视连续剧则不能指望观众每集都看，结果多数故事内容周周重复，好让不是每集必看的观众能看下去。

为了好看，电视剧往往吸收了戏剧的结构方式，利用巧合、误会、悬念等手段强化冲突，吸引观众。有的观众看电视剧成瘾，就是源于这样的叙事策略。当观众进入电视剧的情境中时，就会被剧中人物的命运所牵引。

8.1.2 我国电视剧的发展

我国的电视剧经历了一个由简及繁、由单一到多元、由大叙事到小叙事、由严肃到活泼的发展过程。

我国的电视剧始于1958年北京电视台直播话剧《一口菜饼子》。但从1958年到改革开放前，电视剧基本是戏剧和电影的附庸。这个时期，电视剧一方面受到当时的社会文化环境影响，成了意识形态的体现；另一方面由于受到技术条件的制约，这个时期的电视剧大多采用直播的形式，技术上的缺憾限制了电视制作者的艺术发挥，不可能产生鸿篇巨制的电视艺术作品。此外，当时电视制作者还没有形成鲜明的电视剧艺术观念，把电视剧当成了影像化的戏剧或者是电影的类似物，没有树立电视艺术思维观念。

20世纪80年代，电视剧艺术开始了对现实和历史的反思。随着国门打开，一些

本来被视为"资产阶级情调"的电视剧被引入中国。从美国的《大西洋底来的人》，到日本的《阿信》《血疑》等，极大地满足了当时观众的观看欲。引入的电视剧不仅让国人看到了异域风情，也让人们获得了另一种艺术参照。"墙外开花墙内香"，这些引进的电视剧在当时几乎都产生了万人空巷的效应。这一方面和国内电视艺术欠发达有关；另一方面，这些电视剧正好切合20世纪80年代激情澎湃、昂扬向上的时代氛围。

科幻电视剧《大西洋底来的人》播出时，恰逢第一次全国科学大会召开不久，整个社会掀起了一股科学热。《阿信》中阿信勤劳起家的奋斗历程给国人注射了一针兴奋剂；《血疑》对人性美的颂扬，从精神上弥补了历史给国人造成的感情创伤。

【《血疑》片段】

影人名片：山口百惠（Yamaguchi Momoe）

国籍：日本

职业：演员，歌手

主要成就：著名影视歌三栖明星，人们心中永远的偶像（图8.3）。她13岁出道，15岁风靡日本，20岁红遍东南亚，代表作有《伊豆的舞女》《雾之旗》《血疑》《赤的冲击》《绝唱》。1984年，日本电视剧《血疑》播出时，绝望爱情感动中国，令半个中国都泡在了泪水中。一袭学生装，微笑时会露出可爱的小虎牙，山口百惠对电视剧中纯情似水的大岛幸子的倾情演绎，使她成为纯洁、真挚、美好的象征，山口百惠的名字从此深入人心。之后，山口百惠的急流勇退更让她成为传奇。21岁的山口百惠在日本武道馆舞台上以仙女扮相与观众深情告别，伴着万千歌迷的泪水与呼唤，宣布引退，与三浦友和结婚。原来在1974年12月出演《伊豆的舞女》时，山口百惠结识了长其7岁的演员三浦友和。1975年，二人主演电影《潮骚》时开始恋爱。1979年1月，三浦友和在夏威夷向山口百惠求婚。

图8.3 清纯美丽的山口百惠

中国第一部真正的电视连续剧是中央电视台于1980年摄制的《敌营十八年》，描述的是中国共产党人在战争年代地下工作中的高风亮节。在适应观众日益多元化的需求方面，20世纪80年代国产电视剧也取得了可喜的进步，题材

进一步扩展。80年代的电视剧中，有对"文革"反思的《蹉跎岁月》（1982年）、《今夜有暴风雪》（1984年），有反映改革的《赤橙黄绿青蓝紫》（1982年）、《新星》（1986年），有根据文学名著改编的电视剧《四世同堂》（1985年）、《红楼梦》（1987年）等。

20世纪90年代，随着改革开放的深入，人们的视野进一步开阔，各种新潮并起。此时的电视艺术与时代节奏合拍，出现了反主流、去精英化的平民剧。艺术作品不再关注重大题材，而是反映和普通百姓生活贴近的家长里短及琐碎的日常生活，即使涉及重大主题，也是通过平民的眼光去看待。现实主义的忠臣烈士、英雄豪杰或者大奸大恶之徒被性格模糊的小人物代替了。这里没有了英雄，只有普通人的生活，电视剧所展示的世界似乎就在我们的身边，艺术世界和现实世界如此贴近，艺术从空中回到了地面。这个时期，市场成了艺术的风向标。电视艺术发现了自己的娱乐品性。历史学家的"正说"让位于市井里巷的"戏说"，《戏说乾隆》《宰相刘罗锅》等引发了收视高峰，历史成了"任人打扮的小姑娘"。当市场成了艺术决定因素之后，艺术不再是自律的了，而是成了收视率的牺牲品。于是《还珠格格》类型的电视剧开始走红。

【《渴望》音频】

应用实例

为什么20世纪90年代初《渴望》风靡全国？

片名：《渴望》

剧情：《渴望》的故事开始于一段复杂的恋情，年轻漂亮的女工刘慧芳面对两个追求者迟疑不决。一个是有恩于她的车间副主任宋大成，一个是身处困境、需要帮助的大学毕业生王沪生。后来，刘慧芳和王沪生结婚了，她一直收养着捡来的弃婴（图8.4）。而王沪生不情愿，刘慧芳只好勉强收留，取名刘小芳。一年后，他们有了自己的孩子——王东东。宋大成和刘慧芳的好友徐月娟结了婚，但对她感情不深。王沪生的父亲是个著名学者，于"文革"初期突然被抓，母亲急忧交加，病发身亡。姐姐王亚茹是医生，在送别未婚夫罗刚

图8.4 《渴望》中善良的刘慧芳抱着捡来的小芳

去干校后,发觉自己已有身孕,生下一个女儿,取名罗丹。罗刚迫于无奈,带着女儿悄然离去。罗刚留下一封信,告知他被通缉,生还无望,让王亚茹忘掉他。刘慧芳在夜大与教师罗刚相识。后来,刘小芳身世大白,生活再一次迫使刘慧芳作出抉择。

应用点:20世纪60年代末到80年代末是中国历史上一段极为特殊的时期,在随后改革开放的岁月里,人们的价值观和人生观又发生了巨大变化,人心再次面临抉择……此时,时代呼唤以写实的视角揭示爱情、亲情、友情,以及真实、美好生活的电视艺术。20世纪90年代之后的电视艺术响应时代呼唤,艺术作品不再关注重大题材,而是反映和普通百姓生活贴近的日常生活,反模式、去精英化的平民剧应运而生并受到欢迎。《渴望》就是其中的典型。作为一部热播时万人空巷、轰动全国、感动亿人的电视剧,该剧将人生、人性等有机地融入社会大时代的背景中,感情真切、台词生活化,具有极高的社会审美价值,也向中国观众第一次展示了"真实"的力量,被称为中国电视剧发展的历史性转折的里程碑,它创下的巅峰效应成为一个时代的神话。

进入21世纪后,国产电视剧进一步向纵深发展。21世纪初的电视剧继承了20世纪90年代电视的娱乐品质,可以说是个全民娱乐的时代:《还珠格格》不断筹拍续集,情景喜剧《炊事班的故事》热播,亦庄亦谐的《刘老根》,童话式的武侠剧《笑傲江湖》等走红,无不印证着娱乐的盛行。历史剧"正说"与"戏说"并行。

随着城市化步伐加快,都市生活成了人们关注的焦点之一,这一题材的电视剧如表现都市情感的《中国式离婚》《女人不再沉默》《都挺好》等,还有漫画都市爱情剧《粉红女郎》;警匪剧也初露锋芒,并有愈演愈烈之势,《重案六组》《打黑风暴》《水落石出》是其代表作品;军事题材的电视剧也受到了广泛关注,《激情燃烧的岁月》《亮剑》《追日》《士兵突击》等不断创下收视高峰。

【《粉红女郎》音频】

"主旋律"电视剧也收获颇丰。《省委书记》《大雪无痕》等体现了"艺术性和思想性"的融合,做到了"以科学的理论武装人,以正确的舆论引导人,以高尚的精神塑造人,以优秀的作品鼓舞人。"

21世纪国产电视剧题材扩展的进程中,值得关注的是,一些玄幻题材电视剧脱颖而出,成为流行的新趋势和收视的新热点,例如,被称为"玄幻大剧"的《花千骨》《华胥引》。

穿越题材剧是前几年流行起来的一种电视剧形式,鲜明标志是其剧情涉及穿越的内容。穿越是穿越时空的简称,是指人物从所在时空(A时空)穿越到另一时空(B时空)的事件。穿越题材剧剧情以此为线索展开,如《寻秦记》。

香港TVB于2001年推出的《寻秦记》堪称经典,但当时穿越题材仍然属于边缘题材,并没有形成投资制作和收视热潮,穿越题材剧也没有形成被大家认可的、可作为独立的剧题材的规模。但这种情况自2010年起开始改变,随着网络穿越题材

小说点击率的居高不下，穿越题材剧作为潜在的市场受到投资方的青睐，一批穿越题材剧接踵而出，例如，《神话》《宫锁心玉》《女娲传说之灵珠》《步步惊心》《三国恋》《纳妾记》《四手妙弹》《调皮王妃》。《调皮王妃》中的画面如图8.5所示。

图8.5 《调皮王妃》中的画面

经典赏析

片名：《寻秦记》

看点：

（1）穿越题材剧中的经典作品。从知名度和受欢迎程度来讲，是穿越剧中的鼻祖。

（2）男主角古天乐凭此剧获得2001年万千星辉颁奖典礼最佳男主角。

剧情：电视剧《寻秦记》根据黄易同名小说改编并拍摄制作。身为21世纪特种部队精英的项少龙，英俊潇洒、身怀功夫、足智多谋，机缘巧合参与了一个穿梭时空实验，成了实验的"小白鼠"。目的地本是战国年代秦王嬴政登基那一年的咸阳城，谁知时空机出错，项少龙被送到嬴政登基前三年多的赵国。流落到两千年前中国最动荡时代里的项少龙（图8.6），为了能够回到现代，寻找嬴政变成他唯一的目的。凭借其特种部队的经验及知识，项少龙频频化险为夷，终于他的徒弟赵盘作为秦始皇登基了。经历了人世的种种波折后，他看透一切，带着自己的三个老婆携美避世。电视剧的最后是项少龙的儿子项宝儿想改名为项羽，项少龙大惊：原来项羽是自己的儿子。

图8.6 《寻秦记》中刚穿越到古代的项少龙仍穿着T恤

【《寻秦记》片段】

值得关注的是，现在，"大女主剧"已经成为影视制作领域的热门选题。"大女主剧"指的是以某一女主人公为故事核心，按照其成长历程展开故事，所有剧情围绕女主人公展开的电视剧。"大女主剧"是从2011年《甄嬛传》热播后逐渐形成的一类独立的、新兴的电视剧类型，《甄嬛传》在业界收获了很高的评价，也正式开启了"大女主剧"的时代。时隔四年后，《芈月传》收视爆火并创下五年收视率新高，使得影视圈掀起"大女主剧"的高潮，2017年更是出现井喷之势，如《楚乔传》《那年花开月正圆》（图8.7）等均取

图8.7 《那年花开月正圆》中的主要人物

得了较高的收视率与较好的口碑。直至 2020、2021 年,"大女主剧"的霸屏现象仍然存在,如《且听凤鸣》《斛珠夫人》《三千鸦杀》等。

从受众角度看,"大女主剧"对年轻女性的精准定位,让其具备了庞大的受众基础,众多年轻女性在甄嬛、芈月、楚乔等角色身上获得了情感共鸣。除了上文谈到的"大女主剧"外,《女不强大天不容》《我的前半生》《欢乐颂》(图 8.8)等都是近年来较火的"大女主剧",均是以女性在逆境中的自我成长、自我蜕变为主线,一路展现主角的敢爱敢恨、敢做敢当,从中折射出世间百态,展现了"聚焦女性故事,展现女性成长"的主题。

此外,在 21 世纪国产电视剧的发展过程中,还出现了三种现象。

(1)国内有部分新锐制片人或编剧崭露头角,成为电视剧制作的"品牌",甚至成为部分观众的"偶像"。

例如,《双面胶》《蜗居》《心术》《少年派》的编剧六六;《美人心计》《宫》等的制片人兼编剧于正;《动什么,别动感情》《结婚进行曲》的编剧赵赵。以至于题材和明星已经不是观众搜索和收看电视剧的主要线索或根据,有时观众会根据制片人和编剧是谁来选择观看与否。

(2)网络剧的兴起和繁荣。

2009 年,国家广电总局出台了《关于加强互联网视听节目内容管理的通知》,规定未取得许可证的电影、电视剧、动画片等,一律不得在互联网上传播。在这样的背景下,视频网站无法再通过盗播电视、电影节目来获得经济利益,并且要为播放的电影、电视节目支付高额的版权费。一些实力强劲的视频网站开始了纵向扩张,从单纯的内容发行平台向内容制作平台推进。于是,以视频网站为主导制作的网络剧开始逐渐为大众所熟知。网络剧是以受众为导向,遵循网络传播规律,以网络为首发平台,制作发行的持续播放的剧集。在众多的网络剧中,《无心法师》以超 7 亿的点击量创造了高收视率。《无心法师》中的画面如图 8.9 所示。

继 2017 年《白夜追凶》等剧引发热议之后,优酷悬疑剧场、爱奇艺迷雾剧场等各视频平台陆续推出了类型化剧场运营,提高了人们对悬疑罪案题材网络剧的关注度。2020 年以来,《隐秘的角落》《沉默的真相》等佳作迭出,悬疑罪

图 8.8 《欢乐颂》中的主要人物

图 8.9 《无心法师》中的画面

案题材网络剧在市场上的表现突出。以一个主要案件为叙事轴，铺陈线索和证据，历数人性的挣扎与救赎，践行正义秩序的主题，是此类网络剧的终极立意，也是其号召力所在。这类题材对于案情的条分缕析，对于人性抉择的表现，尤其是人物的坚持法治、节制、自律，更好地回应并疏导了民众内心对秩序正义的需求。这些人物的人性光环可以指引公众，使他们意识到：自己不仅是一个客观的舆论监督者，要创造美好的生活，自身还要积极参与到问题的解决之中。《非常目击》中，少女谋杀案的目击证人成为警察回到小城追凶，正义没有缺席。在真凶待定的状态下，那些智慧且勇敢的人，仍然由内在精神自发地寻求正义。这些网络剧以现实人物为原型，创造了极具人格魅力的正义之士，缓释案件带来的负面情绪，培养群众主动理解和积极支持警察维系治安的素养，对社会秩序的稳定和法律制度的完善将有一定程度的推进。《隐秘的角落》和《非常目击》剧照如图8.10、图8.11所示。

《无心法师》《如果没有》《这份情我在乎》等网络剧也好，《编辑部的故事》《我爱我家》《武林外传》也罢，它们被称作网络剧或电视喜剧也好，情景喜剧也罢，通过传统媒介电视传播也好，通过互联网传播也罢，归根结底都是电视剧。

（3）IP剧的热卖与热议。

IP剧（以原创网络小说、游戏、动漫为题材经二次或多次改编制作的影视剧，简称IP剧）是我国近年来的影视文化热点现象。一方面，IP剧受到制作方、市场、受众的追捧，成为市场热卖点；另一方面，IP剧跟风抄袭、制作不够精良等弊端逐渐显露，成为热议点。例如，《孤芳不自赏》对后期特技的运用，让观众感觉过假，从而受到指责。

需要说明的是，IP剧题材广泛，涵盖但不限于玄幻题材电视剧、"大女主剧"等；播出渠道广泛，涵盖但不限于电影院线和网络平台；IP剧创意资源的选取符合本书第六章谈到的母题理论规律，如"小鲜肉"作为名称母题诞生后，因为其较强的辐射能力，被选作IP剧的创意资源，如于朦胧走红后，加盟出演了电视剧版《三生三世十里桃花》。

图8.10 《隐秘的角落》剧照

图8.11 《非常目击》剧照

8.2 电视艺术节目

电视艺术节目主要指运用电视艺术特有的思维方式和审美意识，兼容其他艺术样式所构成的着重体现屏幕艺术美的电视艺术作品。例如，电视音乐片、电视综艺节目等。

8.2.1 电视音乐片

1. 电视音乐片的概念

电视音乐片又称音乐电视（MTV），是利用电视手段来表现音乐的节目样式。需要注意的是，不能把电视音乐或者音乐电视理解成电视和音乐的统一，而应该视其为电视艺术的一种样式。音乐是声音的艺术，乐音是音乐构成的基本材料。但是乐音是看不见的，它具有非确定性，不表达一个具体的概念或者指向。MTV已不是完全意义上的音乐了，它在语言的基础上更进一步，用视像的形式来规范音乐的内涵。

MTV源于20世纪80年代美国电视台为宣传流行音乐而拍摄的电视片，最初作为一种营销工具出现。在此之前，唱片公司宣传一个新唱片，要组织一个乐队通过巡回演出来促销。美国的MTV频道于1981年开播，音乐和图像结合的新形式刚问世，就受到了观众的热烈欢迎。后来，这种MTV形式在全球广泛传播，并演变成一种电视艺术节目样式。

2. MTV的三种类型

MTV是商业化电视产物，是大众文化的组成部分。它体现了电视作为大众媒体的特点，可以作为电视艺术节目的典型样式来看待。MTV中的音乐一般不是高雅的经典音乐，而是流行歌曲。影像和音乐的结合，一方面给流行歌曲提供了新的传播方式，另一方面加强了音乐的通俗易懂性，音乐通过影像的诠释变得更容易理解。

从影像表达音乐的方式来说，MTV分为三种类型：表现型、叙事型和杂变型。

表现型MTV，就是用镜头语言创造出一个和音乐情调相吻合的情境，传达音乐内涵的MTV。如《精忠报国》MTV就是用写意的影像表现音乐。

狼烟起江山北望
龙旗卷马长嘶剑气如霜
心似黄河水茫茫
二十年纵横间谁能相抗
恨欲狂长刀所向
多少手足忠魂埋骨他乡……

这首歌灵感来自岳母刺字的典故，歌词大气磅礴，颇有岳飞《满江红》的韵味。MTV编者利用计算机特技，采用中国传统写意画的方式，表现高山大河、雁群南飞、沙场鏖战等场面，营造出一个恢宏的历史画卷。这些影像组合在一起，不是为了叙事，而是为了表达江山多娇、将士誓死报国的英雄主义豪情。

表现型MTV中的影像采用的是一种视觉上的象征性的情绪表意方法，并不是按照时空的逻辑顺序来组接镜头，镜头的意义是靠观众的联想来完成的。

叙事型MTV是用叙事蒙太奇方法，创造一个和音乐内涵相关的简单故事或者生活场景，传达对音乐理解的MTV。如《乡恋》《祝你平安》就是典型的采用叙事方式的MTV。

【《乡恋》MTV片段】

你的心情现在好吗
你的脸上还有微笑吗
人生自古就有许多愁和苦
请你多一些开心少一些烦恼……

《祝你平安》是一首祝福的歌曲，歌词中并没有确指祝福的对象是谁。在MTV中，编导为我们塑造了一个特殊学校的教师作为被祝福的对象。MTV撷取了这个教师工作和生活中的几个场景，如放学护送特殊儿童过马路等，完成了一个充满爱心的形象塑造。叙事型MTV有一定的情节，这就要求镜头剪辑要按照一定的时空顺序进行。镜头之间有一定的因果联系，这样观众就能把握相对完整的情节线索，建立清晰的总体感。

杂耍型MTV是用比较庞杂的镜头内容表达对音乐理解的MTV。镜头内容可能有表情有叙事，有现实有历史。有的镜头和音乐甚至毫无关联，要么情节荒诞不经，要么行为令人费解。如《桃花朵朵开》就是杂耍型MTV。

暖暖的春风迎面吹
枝头鸟儿成双对
情人心花儿开
啊哟啊哟
你比花还美妙
叫我忘不了……

这是一首"闺怨"歌，描写了主人公对情人的思念。在MTV中，编导极尽搞笑之能事。MTV充满了荒诞不经的画面：歌者戴着墨镜穿着古装，一会儿跳舞，一会儿武打；体态臃肿的"思妇"则一会儿挖鼻孔，一会儿抠脚丫；一个穿着比基尼的女孩不时出来……杂耍型MTV在娱乐性上比表现型和叙事型MTV走得更远，它颠覆了传统的影像表现和叙述模式，用无中心代替了意义，在搞笑中消解了意义。

8.2.2 电视综艺节目

1. 电视综艺节目的概念

电视综艺节目是杂糅了多种艺术形式的电视节目，节目形式不拘一格，有各类艺术表演、访谈、游戏、魔术等。电视综艺节目始于美国，1948年哥伦比亚广播公司（CBS）聘请埃德·沙利文担任综艺节目《城中大受欢迎的人》的主持人。因为他表现出色，1955年节目更名为《埃德·沙利文秀》，埃德·沙利文也成为"娱乐之王"。

2. 我国电视综艺节目的发展

我国电视综艺节目的发展大致可划分为如下几个时代。

（1）春节联欢晚会开创了电视综艺节目的第一个时代，即"晚会体"主导时代。

我国电视综艺节目的开端可以追溯到1983年中央电视台首届春节联欢晚会（简称春晚）。这台晚会的总导演是黄一鹤、邓在军，晚会囊括了当时的著名艺人，当时的春晚并没有专门的主持人，马季、姜昆、王景愚、刘晓庆成了首届春晚的主持人。李谷一则成了春晚正式登台的第一位歌手，一曲《乡恋》给观众留下了深刻印象。首届春晚的服装具有浓厚的时代气息，主持人之一的刘晓庆身着红色的连身裙，梳着黑披肩发，年轻、朝气，面带20世纪80年代特有的质朴笑脸（图8.12）。而男主持人大多身着中山装，还有卡其布的工装，偶尔也会见到西装，但不打领带。

这台晚会虽然略显稚嫩，但却是中国电视节目跨出一大步的标志。晚会节目形式丰富多样，集娱乐性、知识性、民俗性为一体，强调表现了春节的祥和气氛。当时这种新颖的节目形式创下了神话般的收视高峰。之后，收看春晚甚至成了人们的一个习俗。首届春晚的成功，使得各地方台纷纷效仿，从中央到地方，从春节到一般节日，如雨后春笋般，电视上充满了"晚会体"的综艺节目。

1990年，中央电视台《综艺大观》出炉，把"晚会体"综艺节目常态化。此后，"晚会体"综艺节目日益没落，收视率大不如前，一方面是因为观众的欣赏品味越来越高，另一方面则因为"晚会体"综艺节目在形式上显得僵化。同年，中央电视台还推出了一档综艺节目《正大综艺》，该节目的

图8.12 1983年首届春晚女主持人刘晓庆

开创性在于把游戏纳入综艺范畴,如猜谜、辨别正误、抢答等。以现在的眼光看,《正大综艺》还是过于严肃,我国的电视娱乐化进程显得步履蹒跚。

(2) 20世纪90年代,人们越来越关注当下生活,希望娱乐并得到快乐,期待着电视综艺节目的变革。1997年,湖南电视台《快乐大本营》应运而生,它的出现标志着电视综艺节目进入了第二个时代——"游艺体"主导时代。

《快乐大本营》直言不讳就是满足人们的娱乐需求,"向快乐出发"成了《快乐大本营》的口号,这无疑切合了电视媒体的娱乐特点。"游艺体"在观众定位上改变了"晚会体"的大而全,《快乐大本营》不追求节目的全民性(事实上这是不可能的),而是适应电视传播分众化趋势,把白领和青少年作为自己的观众定位,在节目具体内容的设置上追求自由活泼。同时,加强了游戏的动作性,让游戏变得戏剧化,从而改变了"晚会体"中游戏作为纯粹知识化的智力游戏的定势。总之,从观众、主持人风格到节目内容,"游艺体"对"晚会体"综艺节目的突破是全方位的。

(3)随着生活节奏进一步加快,电视综艺节目的竞争也越来越激烈,《超级女声》《梦想中国》《星光大道》《中国好声音》《我是演说家》《我是歌手》《跨界歌王》《中国有嘻哈》《创造101》等节目把电视综艺节目带入了"竞赛体"主导时代。

这类节目不仅有文艺表演,还在娱乐观众视听的同时引入竞争机制,展示选手竞争的成败,犹如上演一出出人生悲喜剧。对在现实生活中饱受竞争压力的观众来说,坐在电视机前观看别人在竞争中的成败得失,无疑满足了自己对现实压力的宣泄需要。特别是2004年开播的《超级女声》,风靡一时。《超级女声》不分地域、唱法、外形,只要愿意都可以参赛,"想唱就唱"。采用电视海选实行淘汰赛,增加了竞赛的戏剧性。利用电视直播优势,原生态的表演让节目更加真实。利用现场点评、短信、网络等手段,形成评委与选手、观众与节目、选手与主持人等多元互动。由大众作为评委,观众投票这种"民主机制"进入电视综艺节目,并逐渐成为电视综艺节目的常态。

需要另外指出的是,人们平时所说的"真人秀",也体现出"竞赛体"综艺节目的特点。因为"真人秀"节目大多也包含竞争性,典型的如湖南电视台于2013年推出的亲子

图8.13 2015年《爸爸去哪儿》中的宝贝诺一和爸爸刘烨

互动"真人秀"节目《爸爸去哪儿》（图 8.13）。

自 2000 年起，由欧美电视界掀起的"真人秀"节目浪潮席卷全球，它以真实性、窥私性、竞争性和巨额奖赏性吸引了亿万观众的眼球。当西方"真人秀"节目进入产业化运营轨道之后，中国的电视界也拉开了"真人秀"节目的序幕。2000 年 6 月，广东电视台率先推出《生存大挑战》，开始了国内"真人秀"节目的首次尝试。2003 年，中国"真人秀"节目进入第一个鼎盛时期，并在"真人秀"本土化进程中体现了"平民真人秀"倾向，如中央电视台的《谁将解说北京奥运》《非常 6+1》等；2006 年，中央电视台经济频道推出《赢在中国》；2011 年 6 月 22 日，旅游卫视推出《烈焰门徒》；2011 年 7 月，东方卫视推出《美丽学院》；浙江卫视推出的《奔跑吧！兄弟》（图 8.14）更是作为竞技类"真人秀"，以黑马之势，从形式多样的电视节目中脱颖而出，成为 2014 年度最受关注的综艺节目之一。

图 8.14 《奔跑吧！兄弟》中民国版的杉菜和花泽类

【《奔跑吧！兄弟》片段】

还有的节目力图在"竞赛体"综艺节目火爆荧屏的大形势下突破创新，脱颖而出，典型的有 2015 年开播的《音乐大师课》。这个节目具有少儿、娱乐、教育跨界交叉型的色彩。节目含有竞争因素，参加节目的孩子们大多全素颜参赛，少有化妆师和造型师对孩子们的穿着打扮进行干预，他们穿的是自己的衣服，呈现的也是日常的状态。节目有入学考试、导师培训、毕业典礼等学习过程，还有小试牛刀的"期中考试"和"期末终考"，但孩子们竞争的对象是自己，看自己是否比以前有所进步。总之，节目整体刻意摒弃残酷的淘汰、轮番的对决等激烈比拼类型的竞赛因素及其背后的成败得失和成名压力，试图以教育为主，力求在自由、放松的状态下，展现孩子们的真实状态和音乐潜质，并克服孩子们出名后的功利心，让孩子们更好地成长。

无论是"晚会体""游艺体"还是"竞赛体"主导，电视综艺节目的发展都离不开娱乐主旨。访谈类综艺节目"脱口秀"大多与竞赛无关，但却往往与娱乐精神密切相关。虽然，早期的中国"脱口秀"与美国"脱口秀"为了争取收视率而强调节目的娱乐性和"作秀"性不同，谈话节目不是作为娱乐节目运作的，它们一般定位于社教类或新闻专题类，也有人将之称作娱乐性新闻节目，因为最初的中国"脱口秀"更强调节目的谈话性质，即人与人之间要求沟通的本能，如

《实话实说》《对话》等。但随着时代发展，当前的中国"脱口秀"也开始注重娱乐精神，可以被归入电视综艺节目的行列，如《脱口秀大会》（图8.15）等。

图8.15 《脱口秀大会》的嘉宾沈腾

8.3 电视纪实节目

电视纪实节目是指纪实型的电视专题报道类节目。它是对政治、经济、文化等社会生活中的任何题材，进行真实和比较系统、完整的纪实拍摄的电视艺术节目。电视纪实节目主要包括新闻专题片和纪录片两种形式。

8.3.1 新闻专题片

【《脱口秀大会》片段】

1. 新闻专题片的概念

新闻专题片是指内容与某一新闻事件或新闻话题相关的新闻集合，具有新闻的时效性，又具有专题的翔实和深度的新闻性的电视节目形态。新闻专题片一般用来表现突发或具有重要社会影响的新闻事件，通过深入挖掘，全方位解读事件。

2. 新闻专题片的艺术特征

简而言之，新闻专题片的艺术特征就是真实性和艺术性并存。

新闻的核心观念是"真实"。电视图像加强了这种真实性。从表面上看，新闻的真实性和艺术性似乎是水火不容、相互排斥的，新闻艺术的提法本身就是一个悖论。但是，在新闻实践中又可看到大量的影视艺术手法被运用到电视新闻的制作中，比如，对镜头的推、拉、摇、移及蒙太奇的创造性运用等。镜头具有创造性，根据拍摄角度、视距、镜头的运动等差异，观众可以获取不同的心理感觉。近景镜头使对象贴近观众，有助于交流情感和渲染气氛；特写镜头则具有清晰而强烈的视觉冲击力。例如，在新闻专题片中，记者总是不忘抓拍对象的泪痕，力图使观众与对象产生情感上的共鸣。总之，新闻专题片经常运用电视艺术语言来传达制作者意图，使新闻专题片也具有一定的艺术性。

新闻专题片可采用"背影重现"方式，来模拟故事发生

时的情况，特别是在一些法制节目中，这种手法被经常运用。电视新闻的语态是现在进行时，如果要表现过去，只能采用模糊化的方式，如利用大的特写、空镜头、拍摄背影等方法来表现。

另外，影视资料和绘画也经常被新闻专题片采用。影视资料可以是真实的文献，也可以是虚构的故事片。绘画方法经常用在不便拍摄或者找不到影像资料的情况下。例如，《走近科学》中对"猴娃野人之谜"进行调查时采用了绘画（图8.16）。所有这些手段都不是对实况的实录，新闻专题片从而具有了某种虚构性，也拥有了一定的艺术性。

新闻专题片虽然具有某些艺术性，但其真实性是占据首要地位的。电视新闻毕竟不是纯粹的电视艺术，"真实"依然是新闻的第一要义。运用各种艺术手段的最终目的是为事实服务。如果艺术性妨碍了真实性，那么这就是新闻传播的失败。因为观众对于新闻的期待是获取事实真相，而非纯粹的审美享受。

图 8.16 《走近科学》中的两幅画面

8.3.2 纪录片

1. 纪录片的概念

纪录片是指运用新闻镜头，真实地记录社会生活，客观地反映生活中的真人、真事、真情、真景，着重展现生活原生形态的完整过程，排斥虚构和扮演的新闻性节目形态。

2. 纪录片的发展及主要作品

罗伯特·弗拉哈迪于1920年在北极地区拍摄的《北方的纳努克》，被认为是第一部真正意义上的纪录片，也被看作是世界纪录片的开山之作，其中的一个画面如图8.17所示。

20世纪90年代之前，我国可以说没有真正意义上的纪录片。当时所谓纪录片大多是画面加解说，纪录片成了"形象化政论片"，看重的是教化和宣传。虽然这个时期的纪录片在形式上也讲究画面的精美和音乐的运用，但是还没有摆脱对解说的依赖，且很少有写实音响，很难做到对现实生活的还原。20世纪80年代轰动一时的纪录片《话说长江》《西藏的诱惑》等都或多或少地存在着这样的缺憾。

造成这种现象的部分原因是当时的录制技术难以还原生

【《北方的纳努克》片段】

图 8.17 《北方的纳努克》中因纽特人与冰天雪地的大自然抗争

活,还有就是当时的社会观念相对排斥纪实主义的风格。长期以来,电视节目一直扮演着宣传教育的角色,纪实是直面现实的,需要勇气。只有在允许说实话的社会环境中,纪录片才有生存和发展的广阔空间。

20世纪90年代,各种电视新技术的运用促进了纪录片观念的进步。轻便、摄录一体的摄影机的广泛运用,解放了纪录片工作者,为纪实主义奠定了物质技术基础。另外,随着改革开放的深入,在出现许多新事物的同时,也暴露了各种矛盾,人们有了解生活在其中的社会真实状态的需求。人们加深了对电视语言的认识,电视创作观念也发生了变化,画面和声音并重。

中国电视纪录片的发展进入了新阶段,涌现出一大批优秀作品。除了1991年中央电视台推出了12集电视纪录片《望长城》,比较有代表性的还有《沙与海》(康健宁、高国栋编导,宁夏电视台制作,获1991年"亚广联"纪录片大奖);《藏北人家》(王海兵编导,四川电视台制作,获1991年四川国际电视节"金熊猫"大奖);《最后的山神》(孙增田编导,中央电视台制作,获1993年"亚广联"大奖)等。

这个时期,电视台也出现了一些颇有影响的纪录片栏目。中央电视台的《生活空间》栏目"讲述老百姓自己的故事",关注小人物的喜怒哀乐;2000年《纪录片》(2003年更名为《见证》)栏目创立;2001年,《探索·发现》和《人物》栏目开播。

除了中央电视台,地方台也掀起了纪录片热潮。1993年2月,上海电视台8频道黄金时段的《纪录片编辑室》栏目播出了一系列像《十字街头》《德兴坊》等反映上海居民生活的纪录片;四川电视台、北京电视台也纷纷设立了纪录片栏目,拍摄了一些优秀的纪录片。

随着国际交流的增多,中国还成立了以纪录片为主导的上海电视节(白玉兰)和四川国际电视节(金熊猫)。中国电视金鹰奖后来也把纪录片作为一个重要内容增加进去,设有优秀电视纪录片及纪录片的编导、摄像等单项奖。

复习思考题

一、名词解释

电视剧　　电视艺术节目　　电视音乐片　　电视综艺节目　　电视纪实节目　　新闻专题片

二、单项选择题

1. 中国的第一部电视连续剧,是中央电视台于1980年摄制的(　　　)。
 A.《雍正王朝》　　B.《上海滩》
 C.《血疑》　　　　D.《敌营十八年》

2. 下列电视剧中,只有(　　)是"主旋律"电视剧。

A.《还珠格格》　　B.《大雪无痕》

C.《粉红女郎》　　D.《太平天国》

3. 从影像表达音乐的方式来说，大致可以把 MTV 分为三种类型。这三种类型不包括（　　）。

A. 表现型　　　　B. 杂耍型

C. 抒情型　　　　D. 叙事型

4.（　　）MTV 的镜头内容比较庞杂，有表情有叙事，有现实有历史。有的镜头和音乐甚至毫无关联，要么情节荒诞不经，要么镜头令人费解。

A. 杂耍型　　　　B. 表情型

C. 抒情型　　　　D. 叙事型

5. 1990 年中央电视台推出了一档综艺节目（　　），该节目的开创性在于把游戏纳入综艺范畴，如猜谜、辨别正误、抢答等。

A.《开心词典》　　B.《非常 6+1》

C.《正大综艺》　　D.《综艺大观》

三、简答题

1. 电视剧的特点是什么？

2. 请简要解释什么是电视剧艺术视角的当代性。

3. MTV 的三种类型指的是什么？

四、论述题

1. 结合你熟悉的例子分析我国电视综艺节目的历史发展。

2. 20 世纪 80 年代和 90 年代的电视剧艺术相比，最大的不同点是什么？请结合具体电视剧作品论述。

3. 论述你所理解的新闻专题片的艺术特征。

五、讨论分析题

电视剧人物颜值与造型，被称道还是被吐槽？

电视剧为了适应受众群体的审美消费需求，会追求唯美的画面，剧中人物往往是一众颜值爆表的俊男靓女，在飘逸戏服、华美妆容和梦幻场景的陪衬下进行表演。

《花千骨》的人物造型被认为是超凡脱俗（图 8.18），美到不可方物。由刘诗诗出演的中国版的"大长今"《女医明妃传》走精品剧路线，这一点从服装造型上可以看出。剧中

【《花千骨》片段】

图 8.18 《花千骨》的人物造型

刘诗诗、霍建华、黄轩均为高颜值，各拥有二三十套服装，或清新淡雅，或华贵大气，都颇有美学上的考量。《甄嬛传》掀起的古装剧风潮犹存，时至今日重播率仍然居高不下，其原班人马打造的《芈月传》自然备受关注。在《芈月传》里，孙俪以高颜值变身为呼风唤雨40载的秦宣太后芈月，年龄跨度大，造型也别有一番韵味。杨紫在《香蜜沉沉烬如霜》中的扮相十分好看，简单的头饰、不繁杂的衣服把女主那种俏皮可爱体现得淋漓尽致，被人称道。

但是，电视剧在发展的过程中，出于成本的压缩、赶时间等现实情况，可能导致剧中人物造型难以令人满意，从而遭到网友吐槽。例如，迪丽热巴曾因其在《烈火如歌》中的造型而被吐槽，同样的还有《长歌行》。迪丽热巴主演的《长歌行》在开播前备受网友期待，毕竟这部剧光是几位主演的颜值，就足以称得上赏心悦目，不过这部被寄予厚望的爆款剧，在播出第一天就因为人物造型遭到吐槽。再如，网友以为电视剧《南烟斋笔录》中的人物造型会像《金粉世家》那样令人满意，结果看到《南烟斋笔录》中刘亦菲的定妆照却感到失望。

问题：颜值爆表的俊男靓女、华服、美景、宫斗……根据材料中提到的这些电视剧构成元素，结合商业美学、母题等本书讲到的相关知识，谈谈你对当前电视剧制作趋势的评价。

第三部分　发展篇

第九章　新媒体与影视艺术的发展

学习目标

了解：新媒体给传统媒体带来的挑战。

熟悉：媒介融合时代媒体发展的格局与走向；媒介是媒介的延伸；媒介是世界的延伸。

理解：播客的特点及其对影视艺术带来的影响。

掌握：媒介融合、播客的概念。

重点掌握：新媒体的概念。

导入案例

图 9.1 《11 度青春》系列剧中充满朝气的年轻人

【《11 度青春》系列剧之《老男孩》片段】

《11 度青春》刮起青春短剧新旋风

被冠以"新媒体电影"的《11 度青春》系列剧,于 2010 年在视频网站播出后,在影视界和网络界刮起了一股青春短剧的新旋风。10 部网络短片上映后,反响热烈,搅动了网络和电影市场的神经,吸引了无数眼球。《11 度青春》系列剧以"我奋斗我表现"为主题,直面"80 后""90 后"的当代青年,正视他们的所思、所行、所言。

据悉,这部《11 度青春》是中国互联网历史上第一部顶级专业制作的同主题系列短片。加盟的 11 位新锐导演围绕"80 后的青春"这个统一主题创作短片。而在这 11 位导演中,音乐才子张亚东、筷子兄弟组合成员肖央等都是第一次担任导演,也成为该系列的又一大看点。《11 度青春》系列剧以浪漫、奇幻、悬疑、爱情、友情、欢喜、愤怒、悲壮等众生相,记录了当代青年"在路上"的奋斗影像。《11 度青春》系列剧中充满朝气的年轻人如图 9.1 所示。

这些故事虽然沉甸甸,但可以看到青春的背影和奋斗的足迹,以及他们梦想的目标。正如网友在看了《哎》之后的留言:"有时,选择让我们彼此错过。但,梦想的脚步终究会在某个路口不期而遇。"面对都市里的爱情,《江湖再见》呈现的是纠结与焦虑。"其实我们当时不能够在一起不是因为现实的压力,而是因为我们不够好,还没有资格去拥有那份幸福。"

讨论题:《11 度青春》的主题是什么?如果你是导演,你喜欢拍这样主题的短片吗?

9.1 新媒体——传媒家族冉冉升起的新星

9.1.1 新媒体的概念

是什么打破了人与人之间时空形成的障碍,使人们可以随时随地进行沟通?《时代》周刊封面人物李宇春,得到了什么帮助,赢得《超级女声》的冠军?

互联网、手机等被称为"新媒体"的媒介，是影响并风靡当今社会的传媒科技产品。它们无处不在，深刻地改变了人们的生活。当人们赞叹新媒体的神奇时，作为移动终端设备的手机又与包罗万象的互联网相互结合，一个名为移动互联网的新媒体概念正在迅速兴起，又吸引了无数关注。

那么，到底什么是新媒体？这很难用一句话来阐述。关于新媒体比较完整的概括如下。

（1）新媒体是一个相对的概念，"新"相对于"旧"而言。

（2）新媒体是一个时间的概念，在一定的时间段内有代表这个时间段的新媒体形态。

（3）新媒体是一个发展的概念，它永远不会终结在某个固定的媒体形态上。比如，当今时代，相对于广播电视而言，互联网和手机就是新媒体。

9.1.2 新媒体给传统媒体带来挑战

1. 新媒体分流传统媒体的受众数量

最近几年，新媒体已经成为广大受众的宠儿。在过去的传统媒体如报纸、广播、电视的传播时代，传统媒体的传输在接收方式上是固定的、单向的，受众只能是被动接受的，很少有什么互动，而以网络化和个性化为特征开创出的新媒体时代的到来，标志着今后将以双向交互，融视频、音频、数据信息服务为一体的信息传播方式为主，双向互动的信息传播方式成为人们的首要选择，受众可以高度自主抉择，对于自己不喜欢的内容和媒体形态，受众已经有了充分的选择权。

因此，一部分传统媒体的受众必然会被分流到新媒体。比如，原来守着电视，等待一天播出两集电视剧的观众，现在可以不受时间和集数的限制，在网上随心所欲地在线观看自己喜欢的电视剧。

新媒体，尤其是网络媒体，具有强大的传播优势和崭新的魅力，如信息极大丰富、时效性强、全球传播、形态多样、自由和交互，这些优势使得它相比较于其他媒体拥有更强大的生命力，这种生命力意味着拥有更多的用户（图9.2）。

图9.2 网络媒体的用户遍布各行各业

网络媒体的出现和发展导致报纸、广播、电视媒体在整个受众市场中份额的流失。早在1999年1月9日，原"美国在线"的董事长凯斯就曾针对网络的魅力说过："如果你们观察一下'美国在线'，你们会发现，我们没有记者和消息来源。但是，每天从'美国在线'获得他们感兴趣新闻的读者，比全美国11家顶尖报纸的读者加起来的总数还多。在黄金时间，我们的读者和CNN或者MTV的观众一样多。"

2. 互联网掀起的狂潮正在冲击和消解传统媒体

互联网的出现，对传统媒体形成了巨大的冲击，甚至影响了传统媒体的生存。传统媒体以后能否生存下去，未来是否还存在，已经成为很多人思考的问题。

网络媒体已经成为报纸、广播、电视三大传统媒体强有力的竞争对手，大大降低了报纸、广播、电视作为人们日常获取新闻和娱乐休闲的主渠道的地位和作用。在美国，互联网正以前所未有的速度冲击着传统媒体的发展。美国旧金山一家研究公司的调查显示，78%的美国上网家庭把黄金时间泡在互联网上而不是电视节目上。美国Pew研究中心的一项调查发现，在美国1998年中期选举中，16%的美国选民在互联网上获取选举信息，比起1996年的10%，人数有了明显增长。诸多数据表明，传统媒体观众的流失正在加剧，互联网对传统媒体的冲击和消解已是不争的事实。

网络媒体之所以被视为是传统媒体的"洪水猛兽"，第一是在于它同时集图、文、声、像于一身，是一种真正意义上的多媒体。人们不仅可以在网上查阅各种信息与资料，进行聊天交友，还可以看海量的网络电影、电视剧，接受远程教育，甚至可以自己发布消息，通过博客、微博等创造属于自己的自媒体和草根文化。第二是在于网络媒体的传播在时间和空间方面具有无与伦比的优势，网络媒体已经对时空进行了压缩，时间上信息可以瞬间到达，不用像报纸、广播和电视那样，要等着稿件编辑、排版或者剪辑之后再发布或播出；空间上可以同时连接全球的任何一个网络，不用像传统媒体那样，需要纸质实物、调频或者换台来实现可能的连接。

网络媒体的时空传播优势远远胜过传统媒体，这一点可以通过下列例子窥见一斑：克林顿与莱温斯基的绯闻最先是来自某个人网站，比美国的《新闻周刊》早了近一周。任何信息在世界任何角落进入互联网，都可以同时被全球的网民收看或收听到，这种覆盖能力足以令传统媒体望洋兴叹。除此之外，网络媒体的开放性、交互性更是成了其俯视传统媒体的"杀手锏"。上网者不仅可以是媒体的受众，同时可以成为传播者，这使得从媒体出现的第一天起便显得"被动而无助"的受众兴奋不已，网络媒体的魅力于是大放异彩。

9.2 媒介融合——最具创新潜力的领域

9.2.1 媒介融合的概念

媒介融合是指报纸、广播、电视、互联网所依赖的技术越来越趋同,以信息技术为中介,以卫星、电缆、计算机技术等为传输手段,数字技术改变了获得数据、语言等基本信息的时间、空间及成本,各种信息在同一个平台上得到了整合,不同形式的媒介彼此之间的互换性与互联性得到了加强,媒介一体化的趋势日趋明显。

简而言之,媒介融合是电子通信技术、计算机技术和媒体的融合。媒介融合意味着印刷的、音频的、视频的、互动性数字媒体组织之间的战略的、操作的、文化的联盟。

媒介融合的构想蓝图最初来源于美国麻省理工学院(MIT)媒体实验室的创始人尼古拉斯·尼葛洛庞帝,他曾在《媒体实验室:在麻省理工学院创造未来》一书中作出演示,用三个相互叠加的圈来表示计算机、出版印刷和广播电视三者趋于重合的聚合过程。尼古拉斯·尼葛洛庞帝还特别强调三个圈交叉重叠的区域,也就是媒介能量互补和融合的区域,将成为发展最迅速、最具创新潜力的领域。

9.2.2 媒介融合时代媒体发展的格局与走向

可以用三个词来描述媒介融合时代媒体发展的格局与走向,即新旧并存、优势互补、边缘融合。

1. 新旧并存

回顾媒介史,有一个观点贯穿始终,即新的媒介出现后并不会马上取代旧的媒介,两者是并存的关系。在今天,尽管网络的出现产生了巨大影响力,但电视等传统媒体仍然占据重要地位。2019年上半年,我国电视收看时长有所反弹,尤其是年轻人的收视数据出现了明显的增长。15~24岁年轻人电视收看时长比去年上半年增加了30%,25~34岁中青年人电视收看时长增加了18%。在全球范围内,传统报业在持续受到新媒体的挤压中生存,传统媒体在数字化转型、人工智能应用方面也有诸多努力。

2. 优势互补

新媒体与传统媒体之间不是谁主谁次,而是此长彼长;不是谁强谁弱,而是优势互补。新媒体具有内容丰富、资源强大、时效性强、互动性强等优势,而传统媒体具有内容和信息量大、技术人员专业性强、对于信息报道有一定的话语权等优势。除此之外,传统媒体还具有历史悠久、品牌响亮的发展特点,传统媒体的版权优势可以转

化为品牌号召力。在今天的媒体格局表现中，优势互补是一种突出的表现。传统媒体和新媒体的相互融合，借助于互联网信息技术，实现优势互补地发展，是媒介融合时代媒体发展更好地适应当下社会发展需要的体现，符合新闻传播行业的发展规律。

3. 边缘融合

数字化时代背景下，媒体形态之间已经没有清晰、泾渭分明的划分，边缘逐渐淡化。如报纸杂志化、手机由信息传递载体拓展为个人接收终端等。特别是网络视频，许多内容由用户创作，很多节目来源是网民自身；电子杂志的创新也突破了许可证和刊号等媒体管理的限制。

9.3 播客——人人都是导演的时代来临了

播客允许普通人自己制作音频、视频文件，然后把它们上传到互联网上，提供给任何想要欣赏这些节目的人。

早期互联网上主要流行语音播客，而现在视频播客已经成为时尚。播客的主要特点如下。

（1）播客具有自己的传播特点。

高度发达的互联网技术组成了复杂的网络，所谓的"中心"已经不再存在，任何人都可以成为传播者。以新闻传播为例，播客将越来越多地参与其中，受众也可以是传播者，传统的"中心—受众"的二元结构被打破。比如，在奥运圣火传递的活动中，播客在报道活动中占据了极为重要的一席。再如"5·12"汶川大地震，播客与传统媒体一起承担起报道灾情的责任。在这些事件当中，信息不再仅由单一的一点传递出去，所有的网民都可以通过网络把自己记录下来的事件通过播客传递出去，任何人都可以成为"中心"，传统意义上的"中心"已在逐步消解。

（2）播客具有自己的文化特点，即播客与生俱来的多元化的文化特征。

播客产生在计算机技术高度发展的信息社会，这个时期最主要的特点是多元化文化特征明显。播客的产生和发展是以先进的信息技术为前提的，随着互联网等信息技术的产生和之后的逐步完善，播客这种依赖于互联网的典型信息工业产品，与生俱来地就具有了多元化的文化特征。

多元化的特点是不主张单一而主张多元，不主张个人主义但主张个体差异化。

文化多元化意味着文学家、艺术家等各种专家统治的精英文化不再占有垄断地位，绝对的对与错已经消失，每个人可以有也应该有自己的生活方式，并且可以主张自己的生活方式。

这种多元化在播客领域体现在以下两方面。

① 播客的形式多种多样，有音乐播客、脱口秀播客、DV短篇播客……制作手段

各种各样，有原创摄影、Flash、对已有视频的重新剪辑……

② 内容方面，播客的素材也是多元化的，不仅可以是个人的内心独白，也可以是广泛记录社会、再现社会的一种方式，还可以成为社会性的视觉和听觉资源的重新组合。从播客网上可以看到，播客内容涉及的范围十分广泛，涵盖政治、体育、娱乐、科教、情感、动漫、搞笑、原创等，如《街头遇见的悍马》《爆笑上课不许说话》《人生视频 6 分钟》等。态度也是多种多样，有严肃的、调侃的……文化多元化，既有非主流文化，又不排斥主流文化。播客中既有草根阶层制作的视频，如胡戈的《一个馒头引发的血案》《春运帝国》等一系列非主流文化的存在，又有主流传播机构所制作的节目，如《CCTV 追查安徽阜阳 EV71 病毒》等。

经典赏析

片名：《一个馒头引发的血案》

看点： 曾是名列前茅的网民制作、网络流传的轰动性视频作品。2006 年《一个馒头引发的血案》在网络迅速蹿红。这部让人看了足以达到"喷饭"效果的短片一出现就被各大网站相中，并以风一样的速度散播开来，在一些网站上的点击率甚至排到了前三名。"这个谁要不看，真是 2006 年的第一大憾事，大家一定要看！""太狠了！无语！强！"看过《一个馒头引发的血案》之后，许多网友纷纷留下带感叹号的评论。

剧情： 网络短片《一个馒头引发的血案》的作者写的是"胡戈制作"。作者在片中称，《一个馒头引发的血案》是某电视台《中国法制报道》节目的 2005 年终特别报道，片长大约 20 分钟，他截取了大量《无极》中的画面，通过重新组合，以搞笑的方式对《无极》和《中国法制报道》节目重新剪辑利用。短片以新闻纪录片的报道方式讲述了一起杀人案的侦破过程。片中，倾城等《无极》中的人物被冠以服装模特等身份。短片将《射雕英雄传》主题曲、《月亮惹的祸》等歌曲作为背景音乐。短片还插播有广告，例如，"逃命牌运动鞋""满神牌啫喱水"，广告画面也取自《无极》。

【《一个馒头引发的血案》片段】

时尚流行的播客具有自己的传播特点和文化特点，那么，播客给影视艺术带来的最大的变化和冲击是什么？答案很明显，借助播客技术，人人都是导演、歌手、主持人。播客打破了传统媒体中传播者与传播对象之间的界限，打破了原来影视行业的制作和传播规则，打破了文化的制度规则。

原来的影视制作需要行业内的专业人员来制作，对普通百姓而言，这个行业是接触不到的，神秘的。随着新媒体的发展，播客的流行，人们可以自己制作音频、视频节目，行业的技术壁垒和传播壁垒都被打破了。随着这些壁垒的打破，未来影视艺术的发展就有可能被注入新鲜的血液，焕发新的生命力，从而绽放更美丽的花朵，走向更加繁荣的明天。

9.4 影视艺术的未来——在T恤衫上随时随地观看电影、电视

9.4.1 媒介是媒介的延伸

"媒介是媒介的延伸"这个论断包含在加拿大著名媒介学家马歇尔·麦克卢汉的另外两个论断之中——"一种媒介的内容是另一种媒介"和"媒介是人的延伸"。

首先,马歇尔·麦克卢汉提出"一种媒介的内容是另一种媒介"的论断。

"一种媒介的内容是另一种媒介"指的是媒介内容都建立在更基本的媒介单位上,在一定的语境当中,任何一种媒介都是另外一种媒介的内容。例如,一部电视剧是电视这种媒介的内容,被包含于电视媒介中,但同时,一部电视剧本身作为媒介,是建立在一部小说或者剧本的基础上的。

媒介之中包含有另一种媒介,换一个角度说,就是媒介之中生长有另一种媒介,从一种媒介中,可延伸出另一种媒介。比如,一本小人书或者连环画作为媒介,是由文字和绘画这两种媒介延伸而来的。

其次,"媒介是媒介的延伸"作为潜在命题,更直接地体现在"媒介是人的延伸"的论断中。

为了更直接、更形象地阐释这个理论,可以从"媒介是人的延伸"这个论断与"器官投影论"的联系谈起。

西方文化中的"器官投影论"认为工具是人体器官在现实世界中的一种"影子"式的存在。而马歇尔·麦克卢汉提出的"媒介是人的延伸",与"器官投影论"有联系之处,它们不仅都从技术与人体器官的角度出发论证问题,二者联系的关键之处还在于,马歇尔·麦克卢汉强调的不是媒介对人的社会性延伸,而是媒介对人的生物性延伸。所以,马歇尔·麦克卢汉提出"媒介是人的延伸"的论断。

在马歇尔·麦克卢汉的论断中,媒介不再是"影子"式的存在,而是从人体延伸而来的一种非肉质的"新器官"。媒介是人创造的额外器官,是人体器官的人工技术化的存在。马歇尔·麦克卢汉在《媒介定律》中认为,人创造额外器官(媒介)的能力"是了不起的成就"。

在"媒介是人创造的额外器官"的基础上,很容易理解"媒介是人的延伸"这个命题中所包含的另外一个潜在命题:媒介是媒介的延伸。

媒介作为对人体的延伸,意味着媒介已经成为人的一部分,只是这部分是作为人类的感官、神经或大脑而外化地、独立于人而存在的。作为人的额外器官的媒介,在某种意义上,就等于人的一部分或者全部的人,即"媒介=人的部分或全部的人"。将"媒介是人的延伸"这个论断中的"人"置换为"媒介",就是"媒介是媒介的延伸"。

不管人类是否意识到"媒介是媒介的延伸"这个论断的现实意义，它都早已存在于人类世界中了。比如，互联网是广播、电视、小说等多种媒介的延伸，手机又是互联网和电话的延伸。而且，不仅一种媒介可以延伸几种媒介，媒介之间还可以循环延伸，如互联网的语音聊天是对电话的延伸，而作为电话的手机又可以是对互联网的延伸。

在媒介技术发展到一定水平之后，"媒介是媒介的延伸"这一点更加彰显，并具有指向未来的意义。

2009年，正在攻读麻省理工学院博士学位的普拉纳夫·米斯特里（图9.3）在TED（美国一家非营利机构，传播值得传播的思想，有基金会，并给杰出、有创意的人才设置奖项，还在全球集合多领域人才召开大会，分享思想者和行动者们的前沿创意和思考，宗旨为"用思想的力量来改变社会"）上公布了他的发明"第六感科技"（Sixth Sense）。

图9.3 普拉纳夫·米斯特里

这段在媒体报道时被评价为"引起轰动"的13分钟的视频是TED有史以来被观看次数最多的演讲之一。演讲现场主持人对普拉纳夫·米斯特里的评价是："就我们看到的TED演讲者，我会说你是当中两三位现在世界上最棒的发明者之一。"普拉纳夫·米斯特里也因此被誉为"印度天才学生"。其实普拉纳夫·米斯特里所做的，就是将各种媒介技术集合起来，以他命名的"第六感科技"，成功实现狭义媒介意义上媒介对媒介的延伸。

【普拉纳夫·米斯特里 TED演讲】

普拉纳夫·米斯特里的"第六感科技"包括摄像头、微型投影仪、智能手机。通过这些设备，他就可以实现对平面媒介的延伸。如在报纸上面看视频。利用"第六感科技"可以在报纸上看即时的天气变化，还可以将随意打开的一张报纸上的任何内容的照片转为相关内容的视频，如体育版比赛的照片可以被转为一段比赛视频，娱乐版的明星照片可以被转成一段娱乐视频。

一种媒介包含有另一种或几种媒介。我们发明了媒介，使媒介延伸了我们自己，然后我们再发明更新的媒介，作为我们自己一部分的延伸或者我们自己全部的延伸，去延伸已经嵌入我们自己的延伸。而未来媒介的发展趋势之一就是未来媒介将延伸人类已经创造了的现有媒介，在对人类现有媒介进行第二次、第三次乃至第n次延伸的基础上，进一步发展自己。

9.4.2 媒介是世界的延伸

"媒介是世界的延伸"指的是媒介是对真实世界中存在物质的延伸。

回顾媒介发展史，媒介对世界的延伸主要包括两部分：其一，通过传统媒体和新媒体延伸世界；其二，对真实世界中任何物体（包括人类已经创造出的媒介）的延伸。

两部分延伸可以分别用以下式子来表达。

【式子1】广播、电视、互联网等→虚拟世界

【式子2】人类所用物品如桌子、衬衣等→互联网、手机、照相机等→虚拟世界

对于式子1，简单易懂的例子是互联网，它是典型的对人类生存世界的延伸。人类可以在互联网上购物，也可以在互联网上以一个账号或形象代表的虚拟的自己来从事交流等活动，延伸出来的世界是虚拟意义上的世界，即使媒介（如电子游戏里的世界）给人类的感觉比真实世界还要真实，也不能改变媒介所延伸世界的虚拟本质。

式子2则是人类可利用桌子、衬衣等来使用媒介，如在T恤衫上观看电影、电视。

"媒介是世界的延伸"是未来媒介的发展趋势之一，即媒介是对人类生存的真实世界的任何物体的延伸。

普拉纳夫·米斯特里在TED的演讲中谈到，我们接触的日常用品不胜枚举，跟大多数计算机设备不同的是，使用这些物品比较好玩。他的意思是说，使用日常物品来作为媒介。所以，未来媒介可能会实现将真实的物理世界和媒介虚拟世界间的自由切换和无缝衔接。正如普拉纳夫·米斯特里所说，他的一个初衷是想填平数字世界和真实世界间的鸿沟，他希望任何人都可以享受无缝衔接的虚拟和真实世界，要让两个世界融合，让人类如同他在物质世界与物体互动一般来与虚拟世界互动。对人类世界而言，未来媒介的发展趋势之一就是真实世界和媒介所塑造的虚拟世界之间的融合，你中有我，我中有你。两个世界之间可以非常容易地切换，甚至这种对世界的切换已经让人类感觉不到世界在发生变化。

普拉纳夫·米斯特里也确实做到了。他可以把任何物体表面变成显示屏，来执行任何计算机功能。只要是真实世界中的物体，都可以被他延伸而成为媒介。世界是我们的，但同时，未来世界又是媒介的，未来媒介又是世界的。媒介就是我们的另一个世界，媒介就是另一个我们。

"未来媒介延伸真实世界物品"在现实中已经存在，只是尚处在"小荷才露尖尖角"的状态，但这才露尖尖角的"小荷"指向未来的意义却十分明确。例如，通过普拉纳夫·米斯特里自己设计的装置，他可以在真实世界的物体上令虚拟的显示屏出现，他可以把手指做的框当作照相机来生成照片；可以在桌面、朋友的T恤衫等物体上看视频、处理文档；可以将一张随便找到的普通纸张瞬间转换为一台计算机来使用，在上面浏览网页、看影视剧。

这意味着，未来在家中也好，旅行中也罢，都可以随时随地观看电影、电视，我们只是需要借用一下墙面、地面，或者朋友的T恤衫。

复习思考题

一、名词解释

新媒体　　媒介融合　　播客

二、单项选择题

1. 2009年,正在攻读麻省理工学院博士学位的(　　)在TED上公布了他的发明"第六感科技"。

　　A. 马歇尔·麦克卢汉　　　　　　B. 普拉纳夫·米斯特里
　　C. 比尔·克拉里　　　　　　　　D. 马克思·韦伯

2. (　　)提出了"媒介是人的延伸"的论断。

　　A. 马尔代夫　　　　　　　　　　B. 刘易斯·芒福德
　　C. 马歇尔·麦克卢汉　　　　　　D. 汉森斯坦

3. "一种媒介的内容是另一种媒介"这句话的意思是指,媒介内容都建立在更基本的媒介单位上,在一定的语境当中,任何一种媒介都是另外一种(　　)的内容。

　　A. 微视频　　　B. 个性化　　　C. 窗口化　　　D. 媒介

4. 回顾媒介史,有一个观点贯穿始终,即新的媒介出现后并不会马上取代旧的媒介,两者是(　　)的关系。

　　A. 服务　　　B. 版本　　　C. 并存　　　D. 对立

5. 三个词可以用来描述媒介融合时代媒体发展的格局与走向,其中不包括(　　)。

　　A. 前仆后继　　　B. 边缘融合　　　C. 优势互补　　　D. 新旧并存

三、简答题

1. 有人认为新的媒介出现后会取代旧的媒介。你的观点是什么?
2. 播客的特点是什么?
3. 简要回答你对播客文化特点的理解。

四、论述题

1. 新媒体给传统媒体带来了什么挑战?请以电视和互联网为例论述。
2. 媒介融合时代媒体发展的格局与走向是什么?
3. 播客给影视艺术带来的最大的变化和冲击是什么?请结合例子论述。
4. 结合新媒体,谈谈你对影视艺术未来发展的看法。

五、讨论分析题

媒介是生命的延伸

媒介研究领域大名鼎鼎的马歇尔·麦克卢汉提出了"媒介是人的延伸"的著名论断,认为媒介是对人的感官、神经直到整个人作为生命的延伸。马歇尔·麦克卢汉的

理论其实和著名传播学者刘易斯·芒福德的理论在思想上是一致的，即"媒介是生命的延伸"。

刘易斯·芒福德认为，人类发明的技术只是生命形态的一种延伸而已。人类模仿某些生物的本能来发明技术，如人类的飞行器就是对鸟类的模仿。飞机的外形和飞鸟非常相似就是对此生动的说明。

媒介对生命的延伸及其对未来的指向意义已在现实中显露端倪。如谷歌于2012年4月发布，并于2013年11月更新功能的一款"拓展现实"眼镜就是泛媒介意义上对人体延伸的开端。近年来媒介技术引人关注的新热点之一是作为可穿戴式设备的媒介。

可穿戴式设备作为新生事物，因其对未来媒介发展的潜在影响力，而被认为是媒介市场的冒险新大陆。业界有评价认为，可穿戴式设备是一把能打开信息技术对传统行业改造这座未来金矿的钥匙。谷歌发布的这款眼镜不是传统意义上的媒介，它具有智能手机的功能，宣传称这款眼镜允许用户自如收发邮件，不用动手就可搜索网页，用声音控制拍照和视频通话。图9.4为谷歌开发的一款"拓展现实"眼镜的模型。

媒介将不再只是对人类感官、神经、大脑的媒介化延伸，而是实现真正意义上对人类整体生命的延伸，而且，这种延伸具有极强的个性化、个体化意义，延伸的将是真实的、活生生的生命个体。这意味着未来媒介将塑造出一个全新的、具有某一个体人类几乎所有的性格、爱好、思维特征的与众不同的个体。即人类可以将活生生的自己的生命转换为数据，从而使另一个活生生的自己得以被制造出来，作为人类生命的延伸。

美国科学家做过这样的试验。在自己身上贴上很多感应器，以记录身体运行数据，并随身带着摄像头和录音机，记录下自己每天见过的人、吃过的饭、说过的话。试验的结果是：一段时间之后，另一个活生生的科学家呈现在计算机屏幕上。而且，这个数字化的"他"可以像他自己一样运动、微笑、说话。

图9.4 谷歌开发的一款"拓展现实"眼镜的模型

问题：请仔细阅读上述材料后，就"未来媒介技术"与"影视艺术的发展"谈谈你的观点。

参考文献

阿斯特吕克，祝虹，2002. 科恩兄弟的电影艺术 [J]. 当代电影（3）：33-43.

陈聪，2018. 从《杀死比尔》系列电影看俯摄镜头之运用 [J]. 新闻研究导刊，9（18）：125-128.

陈南，2004. 外国电影史教程 [M]. 上海：同济大学出版社.

陈清，2007. 影视之光：电影电视卷 [M]. 济南：山东科学技术出版社.

陈晓云，2003. 电影学导论 [M]. 杭州：浙江大学出版社.

陈颖，2007. 行走在日本新浪潮风口浪尖的大岛渚：解读大岛渚"性"叙事主体电影的原欲性念与悲悯情怀 [D]. 上海：华东师范大学.

陈远，2010. 狗是人类的忠实伙伴 再谈美国电影《忠犬八公的故事》[J]. 家庭影院技术（4）：105.

陈振旺，2008. 消费社会的广告符号解读 [J]. 深圳大学学报（人文社会科学版）（4）：140-144.

崔健东，曹敬辉，2020. "气味"能指与"阶层"所指：符号化语境中电影《寄生虫》的镜像表达 [J]. 山西能源学院学报，33（5）：94-97.

戴锦华，2000. 雾中风景：中国电影 1978—1998[M]. 2 版. 北京：北京大学出版社.

顿德华，冯丽萍，2009. 透析电影中的明星制度 [J]. 魅力中国（4）：15-16.

高鑫，1998. 电视艺术学 [M]. 北京：北京师范大学出版社.

高艳芳，2018. 韩国青春偶像爱情剧对灰姑娘型故事的扬弃与发展 [J]. 贵州民族大学学报（哲学社会科学版）（6）：109-129.

郭小橹，2002. 电影理论笔记 [M]. 桂林：广西师范大学出版社.

李立，2001. 影视艺术批评与鉴赏 [M]. 北京：北京广播学院出版社.

李小丽，2008. 类型与超类型：国产大片的商业美学风格 [J]. 乌鲁木齐成人教育学院学报（3）：48-52.

利特曼，2005. 大电影产业 [M]. 尹鸿，刘宏宇，肖洁，译. 北京：清华大学出版社.

刘倩，2009. 青春偶像剧典型母题研究 [D]. 北京：中国传媒大学.

刘亭，2005. 类型的再衍生：论美国歌舞片的当代形态 [J]. 艺术评论（3）：48-49.

苗棣，1997. 电视艺术哲学：上编 [M]. 北京：北京广播学院出版社.

谬雷朝，2010. 从《忠犬八公的故事》的网络短评看大众心理之"人不如狗"[J]. 电影评介（14）：47-48.

纳卡什，2007. 电影演员 [M]. 李锐，王迪，译. 南京：江苏教育出版社.

倪震，2006. 中国电影伦理片的世纪传承 [J]. 当代电影（1）：29-33.

聂欣如，2006. 动画概论 [M]. 上海：复旦大学出版社.

欧阳宏生，等，2006. 电视文化学 [M]. 成都：四川大学出版社.

彭玲，2007. 动画导论 [M]. 上海：上海交通大学出版社.

沈黎，2009. 新媒体时代电视媒体盈利模式探究 [D]. 北京：中国传媒大学.

宋朝，2014. 电影迎来棒棒糖时代 [J]. 环球银幕（7）：45.

孙立军，张宇，2007. 世界动画艺术史 [M]. 北京：海洋出版社.

汤梦箫，2005. 韩国偶像剧的"灰姑娘"情结 [J]. 理论与创作（6）：38-40.

汤普森，波德维尔，2004. 世界电影史 [M]. 陈旭光，何一薇，译. 北京：北京大学出版社.

王桂亭，2008. 电视艺术学论纲 [M]. 上海：学林出版社.

王梦河，2016. 新媒体环境下广电媒体盈利模式研究 [J]. 新媒体研究，2（3）：45-46.

王心妍，唐韵芝，2019. 探析汉服与汉服迷群的符号传播 [J]. 传媒论坛，2（12）：171-172.

王学民，2005. 中国电视艺术发展漫谈 [M]. 西安：陕西人民出版社.

魏颖，2018. 为文化赋形：1987 年版电视剧《红楼梦》的艺术公赏力探源 [J]. 湘潭大学学报（哲学社会科学版），42（04）：118-121.

文强，2005. 中国电影史 [M]. 北京：学苑音像出版社.

吴光正，2002. 中国古代小说的原型与母题 [M]. 北京：社会科学文献出版社.

吴亚军，2009. 西部片的终结与后现代创作：从《老无所依》谈起 [J]. 四川省干部函授学院学报（4）：25-28.

鲜佳，2012. "小妞电影"：定义·类型 [J]. 当代电影（5）：46-51.

肖芃，蔡骐，2010. 媒介融合：变迁的旋律 [J]. 求索（10）：82-84.

肖弦奕，杨成，2008. 手机电视：产业融合的移动革命 [M]. 北京：人民邮电出版社.

熊澄宇，2006. 新媒体与移动通讯 [J]. 广告大观（媒介版）（5）：31-33.

熊澄宇，2009. 数字化时代媒体发展的格局与走向 [J]. 军事记者（3）：58.

熊术新，2004. 影视艺术基础教程 [M]. 南京：南京大学出版社.

杨天东，2006. 如梦似幻宝莱坞：印度歌舞片 [J]. 电影（3）：78-79.

尹鸿，2004. 尹鸿自选集：媒介图景·中国影像 [M]. 上海：复旦大学出版社.

尹鸿，王晓丰，2006. "高概念"商业电影模式初探 [J]. 当代电影（3）：92-96.

尹鸿，2009. 向市场集结的主流电影群：2008 中国电影创作备忘 [J]. 当代电影（3）：28-36.

喻国明，丁汉青，支庭荣，等，2009. 传媒经济学教程 [M]. 北京：中国人民大学出版社.

曾耀农，1997. 论科幻影片 [J]. 无锡教育学院学报（4）：27-30.

张凤铸，等，2000. 影视艺术新论 [M]. 北京：北京广播学院出版社.

张歌东，2003. 数字时代的电影艺术 [M]. 北京：中国广播电视出版社.

张益诚，刘平，2008. 作为后现代文化表征的播客 [J]. 衡阳师范学院学报（5）：139-143.

张影，2011.《秋日传奇》中的西部文学因素 [J]. 电影文学（15）：102-103.

赵宁宇，2002. 世界电影精品读解 [M]. 北京：中国广播电视出版社.

赵涛，2015. 中国西部电影审美文化嬗变研究（1984—2014）[D]. 西安：西北大学.

赵艳妮，2010.《阿凡达》：科幻电影技术的新浪潮[J]. 时代文学（下半月）（6）：227-228.

郑亚玲，胡滨，1995. 外国电影史[M]. 北京：中国广播电视出版社.

周星，2005. 中国电影艺术史[M]. 北京：北京大学出版社.

朱亚丽，2018. 由《忠犬八公的故事》论爱与忠义[J]. 明日风尚（5）：236-237.